풀꽃그림

전미경 JEON, MI KYUNG

저자 전미경은 충남 서천에서 태어나 풀꽃이 가득한 자연환경에서 성장하였다.
어릴 적부터 그림 그리기를 좋아했던 저자는 야생의 풀꽃을 재료로 삼아 그리는 그림 '압화' 작업을 꾸준히 해 왔으며 이 분야의
공모전인 〈전국 야생화 꽃누르미 문화상품 공모전〉과 〈전국 야생화 압화 공모전〉에서 금상을 수상하는 등 다수의 수상 경력이 있다.
이후 네 차례의 실험적 풀꽃그림 개인전 〈꽃과 그림의 만남〉(2005), 〈자연, 꿈꾸는 집〉(2006), 〈별이 된 꽃〉(2007), 〈씨앗에게 말을
걸다〉(2009)을 열었다. 저서로는 《풀꽃으로 그리는 그림 : 압화》(2007 황소걸음), 《전미경의 압화 교실 : 풀꽃 그림》(2011 도서출판 재원)이
있다.

Homepage . http://www.pressedflower.biz
E-mail . somdarri@dreamwiz.com

전미경의 압화 교실 🌿 **풀꽃 그림**

1판 1쇄 인쇄 2011년 3월 10일 I 1판 1쇄 발행 2011년 3월 26일 I **발행처** 도서출판 재원 I **발행인** 박덕흠 I **기획** 장양임 I **교정 · 도판정리** 박재원 I
등록 1990년 10월 24일 제10-428호 I **주소** 110-830 서울시 종로구 신영동 10-8 I **전화** 02)395-1266(代) I **팩스** 02)396-1412 I **이메일** jaewonart@naver.com
ⓒ 전미경, 2011 ISBN 978-89-5575-158-1 03600 *잘못된 책은 구입한 곳에서 교환해 드립니다.

전미경의 압화교실

풀꽃그림

글·그림·사진 전미경

도서출판
재원

 차 례

머릿글 봄, 여름, 가을과 함께한 소중한 흔적들 _ 8

chapter **01**

압화의 세계

역사 속의 압화 _ 12

chapter **02**

압화 기초 준비 과정

채집 _ 16

채집 준비물 | 채집 과정

건조 _ 18

건조 준비물 | 건조 과정 | 건조매트 수분 제거 과정

보관 _ 24

보관 준비물 | 보관 과정

약품 처리 _ 29

개망초 컬러액 사용법 | 까치수염 백색보존액 사용법 | 물봉선 발색제 사용법 | 지칭개와 꽃며느리밥풀 발색제 사용법

chapter **03**

풀꽃 압화 재료

봄 _ 34

3월: 할미꽃 산수유나무 노루귀 꽃다지 냉이

4월: 애기똥풀 민들레 조개나물 쇠뜨기 노린재나무 솜방망이 큰괭이밥 뱀딸기 고사리 참꽃마리 각시붓꽃

5월: 큰애기나리 은방울꽃 둥글레 지칭개 아까시아 찔레꽃 토끼풀 붓꽃 꿩의밥 청미래덩굴 쑥 뚝새풀 미나리아재비 떡갈나무

여름 _ 96

 6월 엉겅퀴 패랭이꽃 솔나물 칡 띠 개망초 새 갈퀴나물 소리쟁이 금계국 고삼

 7월 박주가리 타래난초 짚신나물 좁쌀풀 노루오줌 꼬리조팝나무 원추리 도랭이피 까치수염 강아지풀 돌피
 털여뀌 돌콩 으아리 사위질빵 산초나무 망초 국수나무

 8월 붉은토끼풀 마타리 등골나물 꽃며느리밥풀 개모시풀 익모초 오이풀 무릇 질경이 뚝갈 옥수수

가을 _ 178

 9월 기름나물 개여뀌 바랭이 달뿌리풀 배초향 솔체꽃 물봉선 노랑물봉선 궁궁이 단풍잎돼지풀

 10월 고마리 서양등골나물 호박덩굴손 미국가막사리 산국 가는쑥부쟁이 억새

 11월 플라타너스 감나무 은행나무 단풍나무 소나무 상수리나무 벚나무

chapter 04
재미있는 12가지 풀꽃 그림

디자인에 필요한 기본도구 _ 230

나무에 걸린 초승달 _ 232

피아노 선율 _ 234

춤추는 요정 _ 236

오선지 위에 작은 별 _ 238

코끼리 _ 240

공작새 _ 242

여름 바다 _ 244

물고기 _ 246

꽃같이 환한 달 _ 248

별 내리는 숲 _ 250

비와 달팽이 _ 252

눈꽃 요정 _ 254

봄, 여름, 가을과 함께한
소중한 흔적들

봄, 여름, 가을 자연과 더불어 채집 활동을 하면서 행복한 시간을 보냈다.

개망초, 할미꽃, 술채꽃, 고마리 등 자연이 내게 준 선물들과 대화를 나눌 수 있는 시간들에 감사하며 그 행복한 시간들의 깊이만큼이나 쌓여가는 소중한 흔적들을 많은 독자들과 즐겁게 나누고 싶다.

이 책은 처음 자연 속에서 압화 미술을 접하는 분들에게 채집, 건조, 보관, 약품처리 과정으로 구성된 기초 준비과정부터 우리 주변에서 흔히 볼 수 있는 풀꽃을 중심으로 계절별 압화 재료를 상세하게 소개했다. 또한 풀꽃 압화 재료를 이용하여 누구나 쉽고 재미있게 디자인 할 수 있는 12가지 풀꽃 그림을 소개하여 응용의 폭을 넓힐 수 있도록 구성해 보았다.

이곳에 소개된 풀꽃 압화 재료는 내가 처음 자연 속의 식물 오브제를 이용한 압화 작업을 하면서 자주 만났던 식물들이다. 어렵게만 느껴지던 압화 재료들을 오랜 시간 연구하고 작업하면서 시행착오 끝에 얻어진 결과물이다. 이곳에 소개되지 않은 압화 재료들이 우리 주변에는 무궁무진하다. 필자가 즐겨 채집하는 압화 재료들이 작은 토대가 되어 각자 자신만의 자연 속에 숨어 있는 멋진 보물들을 찾아가는 즐거움을 느끼길 바란다.

12가지의 풀꽃 그림에서는 크게 분류하여 압화 미술에서 나타나는 두 가지의 표현방식을 선보였다. 하나는 전통적인 회화 이미지에서 나타나는 구성방법인 표현방식 즉, 누름 건조된 식물들을 색과 질감으로 분류해서 오려 붙이기 등 콜라주 기법을 차용하는 방법으로의 접근을 시도했다. 또 다른 방법으로는 자연물의 형태를 그대로 살리고 존중하면서 표현하는 방식으로 구성했다. 즉, 선적 구성을 할 수 있는 가는 줄기들을 이용한 디자인과 면 구성을 할 수 있는 꽃잎, 줄기, 나뭇잎 등을 차용한 응용방법을 제시했다.

풀꽃이라는 물감으로 그림을 그리면서 제일 행복했던 순간을 꼽는다면 나는 주저하지 않고 채집여행이라고 말하고 싶다.

채집여행은 생생한 자연과 직접 대면하고 호흡하는 명상의 시간이다. 자연이 전해주는 진실된 이야기들이 고스란히 나의 마음속 깊이 들어와 뜨거운 창작의 불씨가 되어준다. 그렇기 때문에 채집여행은 단순히 식물만을 채집하기 위한 행위로 보기보다는 자연과의 밀도있는 교감이 더 큰 비중을 차지하며 이 점이 압화 미술의 가장 큰 매력이다.

압화 미술 창작의 가장 기초가 되는 소재와의 만남을 위해 떠나는 채집여행은 매우 중요한 작업 중의 하나이다. 산과 들에 피어난 풀꽃들을 만나기 위해 오래전부터 나는 채집일기를 기록했다. 항상 그 자리에 가면 만날 수 있을 것 같아도 풀꽃이 피는 시기를 정확히 기록해 놓지 않으면 매번 꽃이 진 자리에서 허탈한 미소를 보낼 수 밖에 없고 아쉽게 또 일년을 기다려야만 한다. 채집일기를 쓰는 것은 매우 중요한 일이며 훗날 훌륭한 안내서로 귀중한 자료가 된다. 또 지난날들을 회상하며 미래를 꿈꿀 수 있어 삶의 맑은 여백을 선사한다. 그 맑고 투명한 여백에 예쁜 그림을 그리게 되는 것이다.

또한 풀꽃을 만나러 가는 길은 잊지 못할 추억 하나를 만드는 일이다. 다채로운 자연과의 즐거운 만남이 기다리고 있기 때문이다.

유월 말경이 되면 월례 행사처럼 하는 일이 있다. 이맘때 주로 만개하는 까치수염을 만나러 떠나는 여행이다. 대부도 갯내음 가득 머금은 채 해맑게 웃고 있는 까치수염과의 가슴 벅찬 첫 만남을 나는 아직도 잊을 수 없다. 풀꽃을 만나러 떠난 여행길에서 나는 건강한 유월의 초록 숲과 꿈결처럼 순한 서해안의 바다 바람과 마주하게 되었다. 생명력 가득한 자연 속에서 받은 영감은 곧바로 풀꽃재료와 함께 나의 미술창작의 훌륭한 소재가 되어 주었다. 자연 속을 자유롭게 유영하며 무한한 상상을 통하여 창작을 할 수 있는 터를 만들어 주는 계기가 되어주었다.

가만히 눈을 감고 나의 유년의 시간을 회상해본다.

9

보랏빛 자운영 꽃물결 넘실대던 들판을 지치는 줄 모르고 뛰어 놀았다. 단짝친구와 꽃반지 만들어 끼어 주며 우정을 쌓아갔던 나의 유년의 꽃밭과 자귀나무 가지를 허리춤에 빙 둘러메고 뛰어 놀았던 유년의 길을 기억한다. 자연 속에서 동심이 자랐고 수많은 낙천적인 꿈들을 꾸었다. 유년의 추억이 나의 기억의 보석창고에서 알알이 반짝이고 있고 창작의 불씨가 되어주었다. 지금도 자연을 바라보는 심정은 변함이 없다. 자연은 여전히 훌륭한 스승이 되어주고 있다.

오랫동안 꿈을 그리면 마침내 그 꿈을 닮아간다는 앙드레 말로의 말이 떠오른다. 나는 풀꽃과 꿈을 꾼다. 여리지만 강인한 생명력을 지니고 있는 풀꽃을 닮아가고 싶다. 풀꽃이 전하는 언어에 귀를 기울여 본다. 그리고 가슴의 울림판에 손을 대어본다.

자연 속에 존재하는 작은 풀꽃의 모습에서 소박함과 겸손함 그리고 강인함과 의연함을 동시에 배우게 된다. 자연의 순환고리에서 때가 되면 어김없이 피고 지는 작은 풀꽃들과 호흡하면서 무한한 상상의 나래를 펴며 작업하는 시간은 무엇과도 견줄 수 없는 행복감을 가져다준다. 때로는 힘겨웠던 기억도 있지만 즐거움과 가슴 떨림의 기억이 더 컸기에 언제나 멈출 수 없는 작업의 연속이었는지 모른다.

수많은 시간 속에서 탄생된 결과물들이 자연과 벗 삼아 자연으로 그림을 그리는 압화 창작의 첫 발을 내딛는 분들에게 작은 동기가 되고 자신만의 개성 있는 작품을 창작 할 수 있게 된다면 더 할 나위 없이 기쁘겠다. 끝으로 이 책이 세상에 빛을 볼 수 있도록 출간을 수락해주신 재원출판 박덕흠 대표께 고마움을 전한다. 아울러 멋진 책으로 만들어 주신 출판사 관계자 분들께도 고마움을 표현하고 싶다.

J.m.K. 전미경

10

Pressed Flowers

압화의 세계

역사 속의 압화

압화押花는 자연에 존재하는 다양한 식물을 채집하여 누름 건조의 과정을 거쳐 거기에서 얻어지는 결과물을 가지고 예술 창작의 미디어로 사용되는 조형 장르이다.

오늘날 압화가 미술 속에 독립된 분야의 장르로 발전하기 까지는 오랜 시간 다양한 모습으로 진행되어 왔다. 짧은 역사를 지니고 있지만 압화의 장르가 확립되기 오래전부터 동서고금에서 자연발생적으로 행해지던 풍습에서 많은 흔적을 찾아볼 수 있다. 우리나라에서는 선조들이 단풍잎이나 은행잎, 댓잎 등 나뭇잎을 문창호에 붙이거나 벽에 장식하여 실내에서도 자연의 정취를 감상하기도 했는데 이는 오늘날 압화의 형태를 띠고 있음을 알 수 있다.

식물학자들의 학문적인 관심에서 시작된 식물 표본 제작 역시 점차 예술적 창작의 호기심과 결합되어 발전되면서 압화 예술이 탄생되는 중요한 계기가 된다.

1551년 이탈리아의 식물학자 키네(Kinee)가 오스트리아의 의사 마테리오에게 약600종의 식물 표본을 보낸 기록이 압화의 효시로 전해지고 있다. 이처럼 식물표본이 압화의 재료와 일맥상통하면서 자연사 박물관에 기록되어 있는 식물표본의 체계적인 정리는 압화의 재료학적인 측면에서 중요한 사료로 현재까지 남아있다.

또한 오늘날 압화가 공예적인 관점에서도 눈부신 발전을 하게 된 계기는 19세기 후반 빅토리아 여왕 시대로 거슬러 올라가게 된다. 압화는 궁중의 귀부인이나 상류사회 부인들의 고급 취미였다. 누름 건조된 식물을 이용하여 머릿핀이나 브로찌 각종 장신구 및 성서의 표지 디자인 등 다양한 생활 공예로 자리잡게 되었다. 이는 오늘날 생활 공예가 좀 더 세밀해지고 세련된 장신구

로 발전하는 계기가 되었다.

그 후 제2차 세계대전을 계기로 건조제의 개발이 이루어지면서 압화 예술이 더욱 발전하게 되었다. 누름 건조에 필요한 건조제의 개발은 일반 대중들이 쉽게 접근하게 되는 계기가 마련된 셈이다. 일본을 기점으로 대만, 한국을 비롯한 동아시아 국가에서도 압화 예술의 관심과 창작 활동이 진행되었다.

식물 표본 제작과 각 나라마다 재앙 방지의 주술적인 행위에서 시작된 압화는 21세기에 이르러 포괄적이고 다양한 예술적 표현 방식으로 새롭게 나타나고 있다. 예술창조의 영역안에서의 21세기 압화 미술은 회화, 디자인, 공예, 설치 부분에서 활발한 진행이 이루어지고 있다.

Pressed Flowers

압화 기초 준비 과정

채집

• 채집 준비물

채집통
채집통은 압화 재료를 채집하기 위하여 산과 들로 나갈 때 필요한 준비물 중의 하나이다. 채집된 식물의 신선도를 유지하기 위하여 가벼운 소재의 뚜껑 달린 플라스틱통을 준비한다.

신문지
신문지는 3~4장 정도 물에 적신 후 채집통 바닥에 깔아준다. 식물의 신선도를 오랫동안 유지 시킨다.

가위
가위는 식물 채집시 식물의 줄기 부분을 자를 때 편리하게 사용된다.

모자
챙이 넓은 모자는 봄, 여름, 가을 햇빛이 강한 야외에서 오랫동안 채집할 때 피부를 보호한다.

목이 긴 신발
목이 긴 신발은 산과 들의 풀 숲을 거닐 때 해로운 곤충들이나 독을 지닌 뱀으로부터 몸을 보호한다.

라텍스 장갑
라텍스 장갑은 해로운 곤충들로부터 손을 보호하는 기능이 있다.

• 채집 과정

1

가을 들녘에 나가면 향긋한 산국을 비롯하여 수많은 가을꽃을 만날 수 있다. 가을꽃의 대명사 들국화. 우리는 가을 들녘에 피는 국화 종류의 모든 꽃들을 한데 아우러 들국화라 부르지만 식물도감 사전 어디에도 들국화란 학명은 찾아 볼 수 없다. 산국을 비롯하여 감국, 개미취, 벌개미취, 개쑥부쟁이, 가는쑥부쟁이, 낙동구절초, 바위구절초 등 모두가 아름다운 이름을 지니고 있다. 이제라도 꽃이름을 기억하여 제대로 불러보자.

2

산국의 개화기는 9~11월로 10월10일을 전후로 전국 각지의 산과 들의 풀숲에서 만날 수 있다. 산국 주변에 벌들이 많기 때문에 주의하여 채집한다.

3

풀숲에 들어갈 때에는 반드시 목이 긴 신발을 준비하여 착용한다.

4

물에 적신 신문지를 깔아 둔 채집통의 뚜껑을 연다.

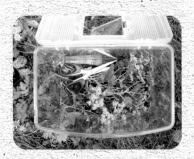

5

가위를 이용하여 산국을 채집한다. 산국을 채집할 때에는 줄기 부분을 20cm정도 길게 자른다.

6

채집이 끝나면 곧바로 채집통의 뚜껑을 닫는다. 식물의 수분 손실을 최대한 막아 꽃의 신선도를 유지한다.

건조

• 건조 준비물

건조매트 6매
건조매트는 채집된 식물의 수분을 제거할 때 사용된다. 휴대할 때도 간편하여 야외에 나갈 때 들고 다니기 편리하다.

꽃 배열 용지(습자지)
꽃 배열 용지(습자지)는 채집된 식물을 배열할 때 사용된다. 건조매트 위에 한 장을 얹고 식물을 배열한다.

비닐
비닐은 폭이 넓은 것을 사용한다. 공기 중의 수분이 식물 속에 침투 되지 못하도록 1차로 차단하는 기능을 한다.

지퍼백
지퍼백은 공기 중의 수분이 식물 속에 침투 되지 못하도록 2차로 차단하는 기능을 한다.

압판 2개
압판은 건조매트 속에 들어있는 식물을 납작하게 누름 건조 되게 하는 기능을 한다.

벨트 2개
벨트는 압판을 조여주는 보조 역할을 하며 식물을 납작하게 누름 건조하는 기능을 한다.

꽃 누름 건조기
꽃 누름 건조기는 수분을 최대한 빠르게 배출하기 때문에 건조시간이 빠르며 선명한 화재의 색상을 얻을 수 있다.

가위와 핀셋
가위는 식물을 자를 때 사용되며 핀셋은 작은 꽃을 집을 때 꽃잎이 떨어지지 않도록 편리하게 사용된다.

18

• 건조 과정

1
건조할 식물(산국),건조매트 6매, 꽃 배열 용지(습자지), 비닐, 지퍼백, 압판 2개, 벨트 2개, 가위 등 건조 과정에 필요한 재료를 한자리에 준비한다.

2
채집된 식물은 건조하기 전까지는 물이 담긴 화병에 꽂아 두어 신선도를 유지한다.

3
바닥에 비닐을 넓게 편다. 그 위에 건조매트 1매를 얹는다.

4
건조매트 위에 꽃 배열 용지를 얹는다. 꽃 배열 용지는 매끄러운 쪽과 거친 부분이 양면에 공존하는데 매끄러운 쪽을 건조할 식물 쪽으로 향하도록 한다.

5
가위로 식물을 손질하여 꽃 배열 용지 위에 얹는다. 이때 식물이 겹쳐지지 않도록 주의하여 얹는다.

6
꽃 배열 용지의 매끄러운 쪽을 건조할 식물 쪽으로 향하도록 얹는다.

7, 8
꽃 배열 용지가 덮어 졌으면 다시 건조매트를 얹는다.

9, 10
식물의 줄기 부분을 제외하고 꽃송이 부분만 가위로 잘라서 꽃 배열 용지에 얹는다.
꽃송이가 겹쳐지지 않도록 주의한다.

11
꽃송이가 모두 나열되면 꽃 배열 용지의 매끄러운 부분을 꽃송이 쪽을 향하도록 한 장 얹는다.

12
다시 건조매트를 얹는다.

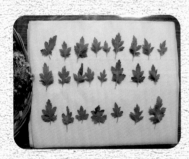

13
식물의 잎을 한 장씩 가위로 잘라 꽃 배열 용지에 배열한다.

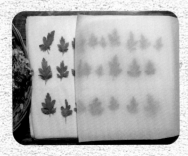

14, 15
꽃 배열 용지의 매끄러운 쪽을 건조할 식물 쪽으로 향하도록 얹는다.

16
다시 건조매트를 얹는다.

17
비닐로 건조매트를 감싼다.

18
지퍼백으로 비닐로 감싼 건조
매트를 한번 더 감싼다.

19
압판 2개를 이용하여 양면을
누른다.

20
압판 벨트 2개로 조이면서 단
단히 묶는다.

21
18번까지 진행된 건조 과정
을 압판과 압판벨트로 조이는
대신 꽃 누름 건조기로 사용
하는 방법도 있다.

• 건조매트 수분 제거 과정

1
식물을 누름 건조한 건조매트는 많은 수분을 머금고 있다. 다음 식물 누름 건조를 위하여 수분을 제거해 놓는다. 수분 제거를 위한 방법 중 하나로 다리미 건조법을 소개한다.

2, 3
건조매트는 6매가 한 세트인데 그 중의 1매의 건조매트를 꺼낸 다. 1매의 건조매트는 10장의 종이가 부직포 속에 넣어져 구성 되어있다. 다리미를 이용하여 다리가 위하여 부직포 속의 종이 10장을 꺼낸다.

4, 5
중간 온도의 다리미를 이용하여 종이 10장을 한 장씩 다린다.

6
종이 10장이 모두 다려지면 다시 부직포 속에 넣고 마지막으로 부직포 앞면과 뒷면을 다린다.

7, 8
건조매드 세트를 모두 다린 후엔 반드시 넓은 비닐로 감싸주고 다시 비닐 지퍼백 속에 넣어 보관한다. 공기중의 수분을 차단하기 위한 방법이다.

9
건조매트의 수분 제거 방법 중의 다른 하나로 전자 오븐 건조법을 소개한다. 만일 오븐이 준비되어 있지 않을 경우에는 전자렌지를 이용하여도 된다.

10, 11
오븐 안의 철재 집게는 건조매트를 걸 수 있을 정도의 수로 설치한다.
건조매트에 골고루 열이 전달 되도록 빨래를 걸 듯 설치한다.

12
설치가 끝나면 오븐의 문을 닫고 섭씨 100도에서 3~4분 정도 가열한다. 가열이 끝나면 곧바로 꺼내지 말고 오븐에서 10분 정도 잔열을 이용하여 완전 건조 시킨다. 오븐의 성능마다 다를 수가 있기 때문에 처음 사용 할 때에는 1분에서 시작하여 점점 단계를 높여간다.

보관

• 보관 준비물

꽃 보관 봉투 세트, 스텐플러
마분지, 습자지, 얇은 속 비닐, 비닐봉투로 구성되어 있는 꽃 보관 봉투 세트와 스텐플러를 준비한다. 건조 식물을 오랫동안 보관하기 편리하다.

꽃 보관 지퍼백
꽃 보관 지퍼백은 자주 사용되는 건조식물을 보관하기 편리하다.

실리카겔
실리카겔은 꽃 보관 봉투나 꽃 보관 지퍼백에 건조 식물과 함께 넣어 보관한다.
블루 실리카겔이 핑크색으로 변하면 교체한다.

진공 프레스기
진공 프레스기는 건조 식물을 꽃 보관 봉투에 넣어 오랫동안 보관하기 위해 봉투 안을 진공 상태로 만들어 줄때 사용된다.

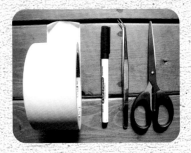

종이테이프, 네임펜, 핀셋, 가위
종이테이프와 네임펜 그리고 가위는 식물명, 채집 날짜, 채집 장소을 표시하기 위해 필요하다. 핀셋은 건조된 식물을 부서지지 않도록 집기 위해 필요하며 손의 땀이 건조 식물에 영양을 끼치지 못하도록 한다.

• 보관 과정

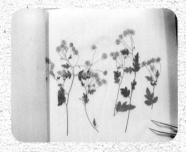
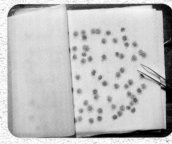
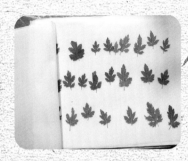

1, 2, 3
식물을 5일정도 누름 건조하면 색상이 선명한 화재를 만날 수 있다. 줄기 부분 전체를 건조한 식물, 꽃송이만 건조한 식물, 잎을 건조한 식물을 꺼내서 각 각 부위별로 보관한다.

4
꽃 보관 봉투의 조립 과정으로 첫 번째 마분지 한 장을 준비한다.

5
꽃 보관 봉투의 조립 과정 두 번째로 마분지 위에 습자지를 반으로 접어서 얹는다.

6
꽃 보관 봉투의 조립 과정 세 번째로 습자지 위에 얇은 속 비닐을 얹는다.

7
스텐플러를 준비한다.

8
스텐플러를 이용하여 꽃 보관 봉투 조립에 사용되는 마분지와 습자지와 얇은 속 비닐 세 가지를 찍어서 묶는다.

9
꽃 보관 봉투의 조립이 완성되었다.

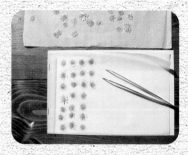

10, 11
식물의 꽃송이를 하나씩 핀셋으로 집어 꽃 보관 봉투의 습자지 위에 얹는다.

12
꽃이 가지런히 정리가 끝나면 얇은 속 비닐을 덮는다.

13
정리된 화재를 비닐 봉투 속에 넣고 실리카겔 1개를 넣는다.

14
진공 프레스기를 이용하여 꽃 보관 봉투 속의 공기를 완전히 제거한다.

15, 16
진공 프레스기로 공기가 제거 된 상태의 앞부분과 뒷부분이다.

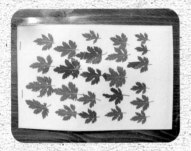 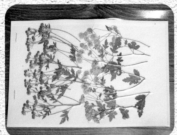

17, 18
줄기 부분 전체를 건조한 식물과 잎을 건조한 식물도 마찬가지
방법으로 진공 상태를 만든다.

 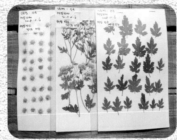

19, 20
꽃 보관 봉투 한쪽 면에 식물명, 채집 날짜, 채집 장소를 명사
해 둔다.

21
건조된 식물을 보관하는 다른
한 방법으로는 꽃 보관 지퍼
백을 이용하는 방법이다.

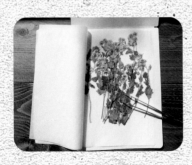 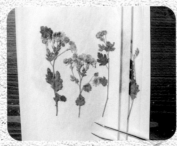 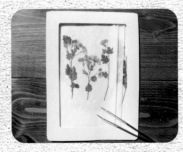

22, 23, 24
습지지 위에 건조된 식
물을 얹는다. 건조 된 화
재가 많이 겹쳐지지 않
도록 조심하며 중간 중
간 습자지를 이용하여
덮는다.

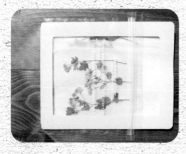 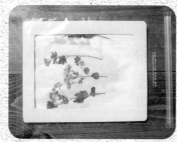

25, 26
꽃 보관 지퍼백 속에 넣어 완성한다.

27
뒷부분에 실리카겔을 넣는다.

28
식물명, 채집 날짜, 채집 장소를 정확하게 표기하여 기록한다.

약품 처리

• 개망초 컬러액 사용법

1
들과 길가에서 흔히 볼 수 있는 친근한 꽃으로 5~9월 동안 꽃이 피는 개망초 군락지의 모습니다.

2
개망초를 자세하게 살펴보면 수십 개의 꽃잎으로 이루어졌다는 것을 알수있다. 좁고 가르다란 개망초 꽃잎에 다섯 가지 컬러액을 물들여 본다.

3
컬러액에 담기 전·개망초의 신선도를 유지하기 위하여 물이 담긴 화병에 꽂아 두도록 한다.

4
빨강, 노랑, 연두, 주황, 파랑 다섯 가지 컬러액을 각각의 빈 유리병에 담아 준비한다.

5
채집 직후의 개망초는 가장 신선도가 높기 때문에 곧바로 꽃을 정돈하여 컬러액에 꽂는다.

6
개망초의 키를 적절하게 조절하여 컬러액에 꽂는다.

7
10분이 경과된 모습이다. 빨간색과 주황색 컬러액 병에 담긴 개망초의 꽃잎에서 제일 먼저 색을 느낄 수 있다. 줄기를 타고 서서히 컬러액이 올라온다.

8
30분이 경과된 모습이다. 외관상 70% 정도 컬러액이 올라오고 있음을 감지할 수 있다.

9
1시간이 경과된 모습으로 컬러액이 완벽하게 꽃잎에 물이 들었다. 더 이상 컬러액에 꽂아 두면 꽃잎의 신선도가 떨어지므로 꺼내어 건조시킨다.

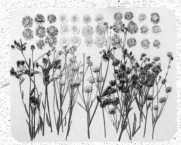

10
건조매트에서 4~5일 건조시키면 색이 선명한 개망초 화재를 만날 수 있다.

• 까치수염 백색보존액 사용법

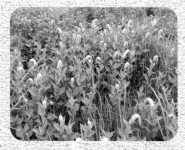 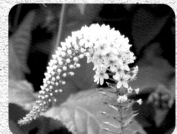

1, 2
까치수염은 6월 말부터 8월까지 낮은산이나 축축한 풀숲에서 자란다. 군락을 이루고 있는 흰 까치수염이 매혹적이다. 여름이 본격적으로 시작되는 6월 말이 되면 채집 날짜를 체크해 두었다가 채집한다.

3
흰색의 까치수염을 백색보존액에 담가 두었다가 건조를 하면 흰색 꽃빛을 오랫동안 유지할 수 있다.

4
백색보존액에 꽃을 담가 두는 시간은 꽃마다 다르다. 보통 까치수염처럼 꽃대가 두껍고 튼실한 꽃잎을 지니고 있는 꽃은 1~2시간 정도 백색보존액에 담가 두면 좋다.

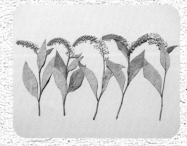

5
까치수염은 5~6일간 건조 매트에서 건조한다. 첫 번째로 까치수염 전체를 건조한다.

6
두 번째로 까치수염의 잎을 하나씩 따서 건조한다.

• 물봉선 발색제 사용법

 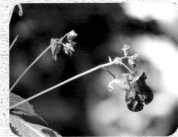

1, 2
물봉선은 8~9월 사이에 산속 골짜기 주변이나 시냇물이 흐르는 물가에서 피어나는 붉은 자주색 꽃이다. 활짝 핀 물봉선의 꽃잎에서 작은 꽃봉우리까지 모두 아름답기 때문에 꽃줄기를 길게 채집하여 전체적인 모습을 건조하면 작품 표현에 유용하게 사용된다.

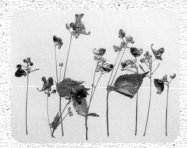

3
물봉선은 5~6일 정도 건조매트에서 건조하면 된다.

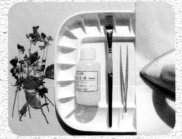

4
색상을 환원시키기 위하여 건조된 식물, 발색제, 팔레트, 납작 붓, 습자지, 다리미가 필요하다.

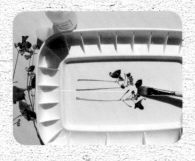

5
팔레트 홀에 발색제를 사용할 만큼 붓는다. 많은 양을 부어 놓으면 휘발성인 발색제가 증발하기 때문에 소량씩 사용한다. 납작 붓을 이용하여 물봉선 꽃잎에 바른다.

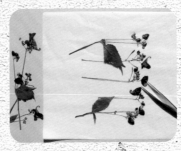

6
핀셋을 이용하여 여러 겹의 습자지 위에 얹는다.

7
물봉선 위에 다시 3겹의 습자지를 얹고 중간 온도의 다리미로 다린다.

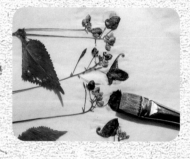

8, 9
발색된 상태를 살펴보고 원하는 색상이 충분히 나오지 않았을
경우에는 다시 한 번 발색제를 꽃잎에 바르고 다리미로 다린다.

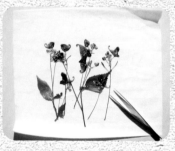

10
누름 건조 당시 보라색으로
변한 물봉선이 발색 처리 후
원래 제 모습인 자주색으로
환원된 모습이다.

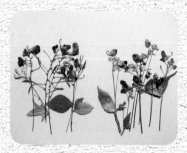

11
왼쪽은 물봉선의 발색 처리
전 모습이고 오른쪽은 발색
후 모습이다.

• 지칭개와 꽃며느리밥풀 발색제 사용법

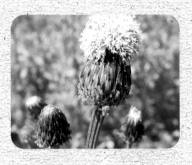

1
들과 낮은 산에 봄부터 여름까지 피는 엉겅퀴를 닮은 지칭개이다. 엉겅퀴처럼 강한 가시가 없기 때문에 채집, 건조가 까다롭지 않다.

2
6일 정도 지칭개를 누름 건조하면 원래의 색상안 밝은 자주색이 보라색으로 변한다.

3
발색제로 발색 처리를 한 결과 원래의 지칭개 색상을 얻을 수 있게 되었다.

4
낮은 산에 7~9월까지 피는 꽃며느리밥풀이다.

5
꽃며느리밥풀은 수분 함량이 비교적 적기 때문에 4~5일 정도 누름 건조하여 아름다운 화재를 만날 수 있다. 밝은 자주색에서 짙은 보라색으로 변한다.

6
발색제로 발색 처리를 한 결과 원래의 색상인 밝은 자주색을 얻을 수 있다.

3월 할미꽃 산수유나무 노루귀 꽃다지 냉이 4

노린재나무 솜방망이 큰괭이밥 뱀딸기 고사리

은방울꽃 둥글레 지칭개 아까시아 찔레꽃 토기

뚝새풀 미나리아재비 떡갈나무

spring

봄

기똥풀 민들레 조개나물 쇠뜨기
꽃마리 각시붓꽃 **5월** 큰애기나리
붓꽃 꿩의밥 청미래덩굴 쑥

할미꽃

봄이 오면 제일 먼저 떠오르는 꽃이 할미꽃이다. 아마도 어린시절 친구들과 함께
뛰어놀던 낮은 동산에서 자주 만났던 풀꽃이라 그럴 것이다. 하지만 지금은
할미꽃을 찾아 나서지 않으면 좀처럼 만나기 어려운 귀한 존재가 되었으니
이제는 내가 부지런히 움직여서 친구를 만나러 가야겠다. 예전부터 기록해
놓았던 채집 일기장을 꺼내어 살펴본다. 경기도에 위치한 경안천 주변의
낮은산을 다시 찾기로 했다. 계절의 순환 속에서 일 년이 지난 오늘 어김없이
똑같은 자리에서 꽃을 피어내는 생명력에 말로 표현 못할 진한 감동이 밀려온다.
조심스럽게 몇 송이 채집을 한다. 오늘 채집한 소중한 할미꽃으로
무엇을 표현할까? 머릿속은 벌써부터 행복한 상상의 나래를
펴고 있다.

- **채집 장소** 산과 들 양지바른 풀밭, 무덤가 주변
- **채집 시기** 3~4월
- **채집 방법** 3월 말경 할미꽃이 피면 20cm 가량 줄기 부분까지 채집한다. 4월 중순경에
 할미꽃의 꽃잎이 모두 떨어지고 은빛 수술만 남았을 때 한 번 더 채집한다.
- **누름 건조 시간** 4~5일
- **누름 건조 시 주의 사항** 최초 건조 시간부터 만 하루가 되면 수분이 없는 건조매트로
 교체한 후 3~4일간 더 누름 건조한다.

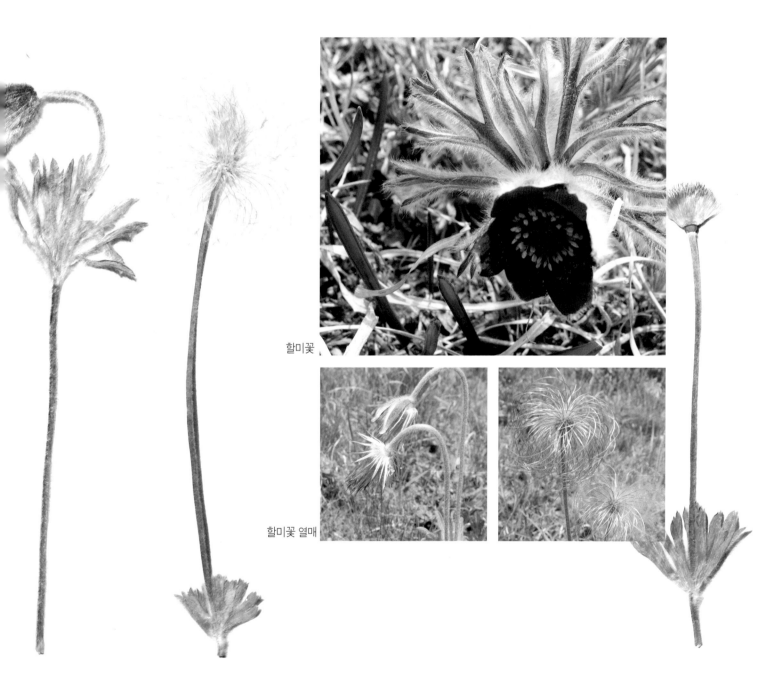

할미꽃

할미꽃 열매

37

산수유나무

이윽고 눈 속을

아버지가 약을 가지고 돌아오시었다

아, 아버지가 눈을 헤치고 따오신

그 붉은 산수유 열매

김종길 시인의 '성탄제'의 일부분이다. 학창시절 이 시를 암송하면서 붉은
산수유 열매가 어떤 열매인지 궁금해 했던 기억이 난다. 삼월 어느 날 일제히
꽃망울을 터뜨리는 봄의 전령사 산수유나무. 노란 산수유 꽃이 가을이 되면
붉은 열매를 맺게 되는 것이다. 수확하지 않은 붉은 열매는 한겨울에도 가지에
그대로 매달린 채 겨울을 나기도한다. 겨우내 움츠리고 있던 어깨에 가벼운
새털을 달아 주는 마법의 꽃을 찾아 떠나보자. 구례 산동마을과 이천 백사면
산수유마을은 봄의 문턱에서 꼭 들리고 싶어지는 곳이다. 오늘은 서울에서
가까운 이천으로 봄 소풍을 떠나본다. 산수유마을에 들어서기 전부터 길거리에
즐비하게 서 있는 산수유나무들이 마법의 꽃가루를 날린다.

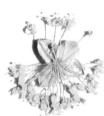

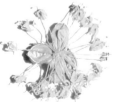

- **채집 장소** 낮은산 중턱
- **채집 시기** 3~4월
- **채집 방법** 산수유 꽃은 3월 중순부터 개화가 시작된다. 개화의 시작 시기를 맞춰 채집하면 최상의 형태와 색상으로
아름답게 건조된다.
- **누름 건조 시간** 3~4일
- **누름 건조 시 주의 사항** 산수유 꽃 한 송이씩 작은 가위로 손질한다. 꽃송이 뒷부분은 짧게 정리하여
누름 건조한다.

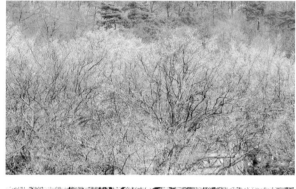

산수유나무

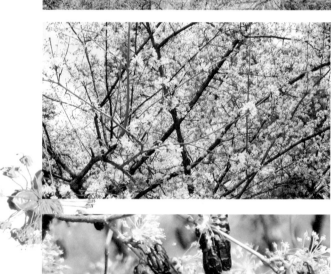

산수유 열매

전미경 Jeon Mi-kyung
비밀 정원 Secret Garden, 종이에 압화, 77.5×47cm, 2007
산수유 꽃을 이용한 작품

노루귀

숲에서 노루귀를 우연히 만났다. 이처럼 가끔은 계획되지 않은 일들이
순간적으로 이루어 질 때가 있다. 두물머리의 봄을 촬영하기 위해 떠난
여행길에서 우연히 발견된 노루귀는 큰 수확이다. 미나리아재비과
여러해살이풀인 노루귀는 '눈꽃의 어린 사슴' 과 '봄소식' 이란 꽃말을
지니고 있다. 꽃을 피운 뒤에 땅을 살포시 헤집고 나오는 잎의 모양이
어린 노루의 귀를 닮아서 지어진 이름이다. 봄을 대표하는, 봄을 알리는
전령사 가운데 하나로 잎보다 먼저 꽃을 피우는 풀꽃이다.
식물도감에서만 만났던 노루귀를 직접 만나보니 느낌이 새롭다. 낙엽들
사이를 힘차게 뚫고 나온 노루귀가 볼수록 사랑스럽게 느껴진다.

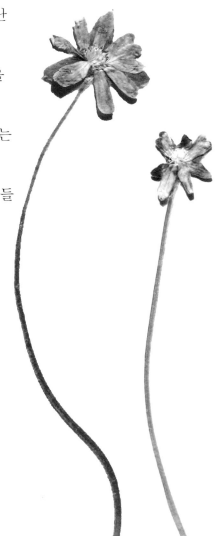

- **채집 장소** 산의 숲 속
- **채집 시기** 3월
- **채집 방법** 언 땅에 포근한 햇살을 받으면 제일 먼저 봄 향기를 전해주는 노루귀다.
 줄기10cm 부분까지 조심스럽게 채집한다.
- **누름 건조 시간** 4~5일
- **누름 건조 시 주의 사항** 손가락을 이용하여 활짝 핀 꽃 모양을 연출하여 누름 건조 한다.

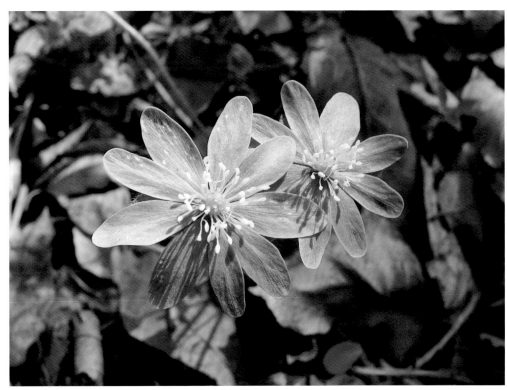

노루귀

꽃다지 봄spring|3월

꽃다지는 십자화과의 두해살이풀이다. 꽃이 처음에는 황색으로 붙어서
피다가 나중에는 드물게 핀다. 꽃다지란 이름은 꽃이 피는 모습에서 비롯된
것으로 '꽃이 다닥다닥 붙어서 피어나는 모습' 에서 '꽃다지' 라는 이름이
유래했다. 꽃다지만큼 다양한 환경에서 잘 자라주는 풀꽃도 드물 것이다.
그만큼 자생력과 생명력이 강한 식물이다. 낮은 산과 들녘, 밭고랑 뿐
아니라 흙이 있는 곳이라면 어디든지 쓰레기 매립장 주변에서도 어렵지
않게 만날 수 있다. 꽃다지는 정원수로 가꾸어진 식물이 아니므로 정원에
피어나면 으레 정원사의 손에 뽑혀 시들고 마는 천덕꾸러기 신세가 된다.
그때마다 매우 안타까운 심정이 든다. 꽃다지가 잡초로 대접 받는 것이다.
그러나 잡초가 얼마나 아름다운지 앞으로 채집여행을 통하여 수많은
경험을 하게 될 것이다. 올 봄에는 회색빛 빌딩 숲 사이에서 숨은 그림을
찾듯 꽃다지를 찾아 나서는 즐거움을 경험해 보자.

- **채집 장소** 낮은 산과 들녘, 밭고랑
- **채집 시기** 3~4월
- **채집 방법** 꽃다지의 꽃대가 올라와 노란 꽃이 피기 시작하면 채집한다.
- **누름 건조 시간** 3~4일
- **누름 건조 시 주의 사항** 꽃다지의 줄기 부분에 수분함량이 작고 가늘기 때문에 절개가 필요없이 통째로 누름 건조한다.

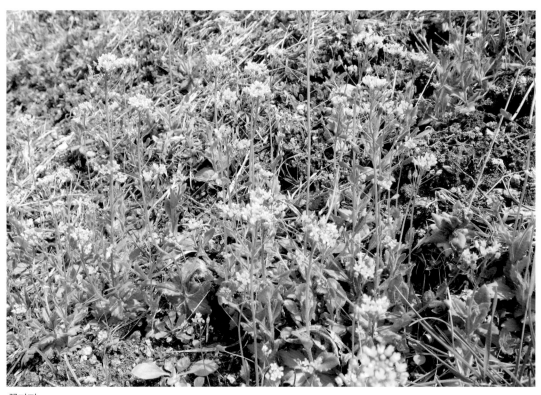

꽃다지

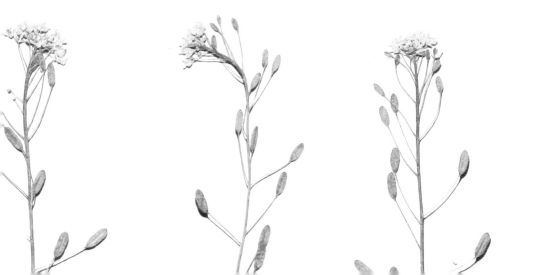

43

냉이

냉이는 겨울을 나는 두해살이 식물이다. 크게는 50cm에서 작게는 10cm 안팎으로
자라고 뿌리가 땅속으로 곧게 뻗는다. 냉이는 뿌리 주변에서 나는 근생엽과
줄기에 나는 경생엽의 모양이 서로 다르다. 새의 날개처럼 잎 가장자리가 깊게
갈라지는 근생엽은 냉이가 겨울을 날 때 땅에 바짝 달라붙어 식물체를 추위로부터
보호하는 역할을 하는데, 이와 같은 형태를 로제트(rosette)라고 한다. 땅바닥에
붙은 잎 모양이 마치 활짝 핀 장미를 위에서 내려다 본 것과 같다고 해서 붙여진
이름이다. 우리가 보통 봄에 나물로 먹는 것은 이 로제트 상태의 냉이이다. 냉이는
봄을 알리는 대표적인 봄나물이다. 쌉쌀하면서도 향긋한 맛이 입맛을 살려주어
예전부터 우리 선조들이 즐겨 먹었던 별미중의 하나이다. 국과 찌개 그리고
나물로 다양한 음식이 가능하고 비타민과 무기질이 풍부하여 건강식으로 사랑을
받고 있다. 그러나 꽃대가 올라오면 채소로써의 매력은 사라지기 시작한다.
이때부터가 채집하기에 절호의 기회가 된다. 꽃대가 올라와 그 위에 하얀 꽃이
소복하게 피어나면 아름다운 자태가 형성 된다. 입으로 먹는 즐거움에서 눈으로
보는 즐거움으로 바뀌는 순간이다.

- **채집 장소** 낮은 산과 들녘, 논과 밭고랑
- **채집 시기** 3~6월
- **채집 방법** 언 땅을 뚫고 올라오는 파릇파릇한 냉이가 봄이 왔음을 실감나게 한다. 주변에서 흔히 만날 수 있는
 풀꽃으로 냉이의 꽃대가 올라와 그 위에 하얀 꽃이 피어나면 꽃과 줄기부분을 함께 채집한다.
- **누름 건조 시간** 3~4일
- **누름 건조 시 주의 사항** 냉이는 얇고 수분함량이 적은 줄기 부분을 갖고 있기 때문에 꽃과 줄기부분을
 함께 누름 건조한다.

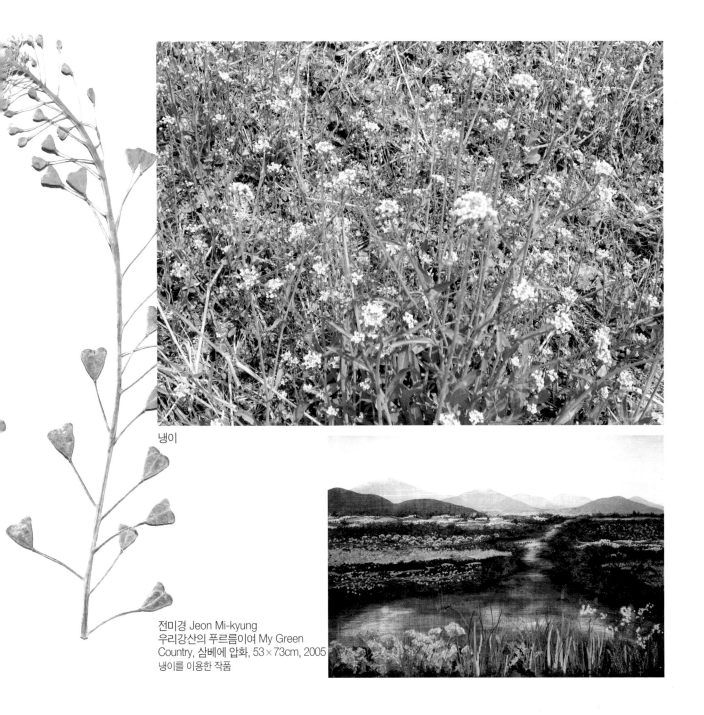

냉이

전미경 Jeon Mi-kyung
우리강산의 푸르름이여 My Green
Country, 삼베에 압화, 53×73cm, 2005
냉이를 이용한 작품

애기똥풀 봄spring | 4월

애기똥풀이란 이름을 처음 접하면서 의문이 생겼다. 왜 하필 애기똥풀일까?
그 의문은 채집을 통해서 쉽게 이해가 되었다. 줄기를 꺾으면 노란 유액이 나오는데
마치 아기의 똥과 같다하여 애기똥풀이란 이름을 얻게 되었다. 꽃 이름 하나에도
재치있고 해학적인 선조들의 지혜가 엿보인다. 봄 햇살이 따사로워 가벼운
등산차림으로 서울시 강남구 수서동에 위치한 대모산에 올랐다. 그곳에서 애기똥풀
군락지를 만났다. 너무나 아름다워 오랫동안 발길을 옮길 수 가 없었다. 사월의
햇살 속에서 싱그러운 초록빛과 노란꽃잎은 더욱 눈이 부시다. 좋은 에너지를 듬뿍
받고 돌아왔다.

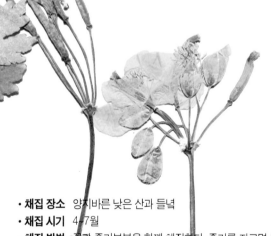

- **채집 장소** 양지바른 낮은 산과 들녘
- **채집 시기** 4~7월
- **채집 방법** 꽃과 줄기부분을 함께 채집한다. 줄기를 자르면 노란 액이 나오기 때문에 티슈를 준비하여 노란 액이 꽃의 잎과 줄기에 묻지 않도록 닦아가며 주의하여 채집한다.
- **누름 건조 시간** 4~5일
- **누름 건조 시 주의 사항** 애기똥풀의 줄기부분에 수분이 다량 함유되어 있으므로 최초 건조 시간부터 만 하루가 지나면 새로운 건조매트로 반드시 교체하여 건조한다. 건조매트를 교체한 후 다시 3~4일 정도 더 누름 건조한다. 누름 건조가 끝나면 애기똥풀의 꽃잎이 상당히 얇아져 있기 때문에 주의하여 핀셋으로 꺼내어 보관한다.

46

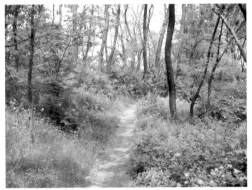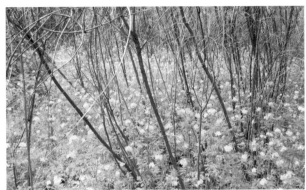

애기똥풀이 피어 있는 숲 길

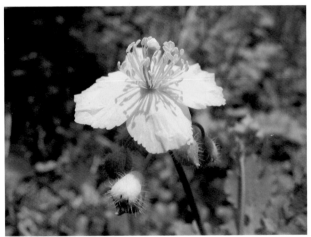

애기똥풀

민들레 봄springl4월

봄 햇살이 따사로워 자전거를 타고 집 근처 천변을 달렸다. 천 주변에 피어 있는
야생화들을 감상하는 재미와 부드러운 강바람을 맞으며 달리는 기분이 무척
상쾌하다. 잠시 자전거에서 내려 길가에 피어 있는 민들레를 감상했다. 잘
가꾸어진 화초도 아름답지만 사람의 손을 빌리지 않고 여기 저기 자유롭게
피어나는 풀꽃들도 무척 아름답다. 잡초과에 속하는 풀꽃들이 주로 나의 채집
대상들이다. 배낭에는 언제 어디서 어떻게 만날지 모르는 식물 채집을 위한
도구들을 간단히 준비해 가지고 다니자. 채집도구로 신문지와 비닐봉투, 가위
그리고 500ml 물 한 병 정도면 갑작스럽게 채집할 대상이 생겼을 때 당황하지
않게 된다.

- **채집 장소** 양지바른 들이나 길가 주변
- **채집 시기** 4~6월
- **채집 방법** 개화된 민들레는 꽃줄기를 포함해서 채집한다. 꽃봉오리와 잎 그리고 열매도 함께 채집한다.
- **누름 건조 시간** 4~5일
- **누름 건조 시 주의 사항** 민들레는 꽃줄기에 수분함량이 많기 때문에 건조매트를 자주 교체한다. 최초 건조 시간부터
 만 하루가 되면 수분이 없는 건조매트로 교체한다. 그 후 또 하루가 지나면 다시 수분이 없는 건조매트로 교체한다. 그
 후 2~3일간 더 누름 건조한다.

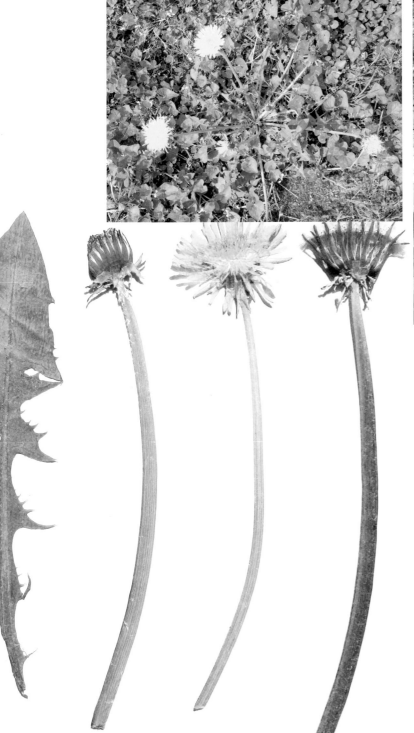

민들레

49

조개나물 봄spring|4월

남한산성을 중심으로 작은 마을들이 군데군데 형성되어 있는데
마을의 작은 길들을 따라 들어가다 보면 다양한 야생화들을 만날 수
있어 즐겁다. 조개나물들이 무리지어 탐스럽게 피어 있어 반가웠다.
꿀풀과에 속하는 여러해살이풀인 조개나물은 순결과 존엄의 꽃말을
지니고 있다. 꽃줄기 전체에 털이 잔뜩 나있고 잎과
잎 사이에 피는 꽃의 모양이 마치 조개가 입을 벌린 듯한
모양과 흡사하여 조개나물이란 이름을 얻게 되었다.
보라색 조개나물과 분홍색 조개나물이 약간의 거리를
두고 피어 있어 각각 채집해 보았다.

- **채집 장소** 낮은 산과 들의 풀밭
- **채집 시기** 4~6월
- **채집 방법** 조개나물은 15~22cm 가량 자란다. 꽃이 활짝 피면 밑 둥 부분까지 채집한다.
- **누름 건조 시간** 5~6일
- **누름 건조 시 주의 사항** 꽃줄기에 수분이 다량 함유되어 있으므로 건조매트를 자주 교체한다.
 최초 건조 시간부터 만 하루가 되면 수분이 없는 건조매트로 교체한다. 그 후 또 하루가
 지나면 다시 수분이 없는 건조매트로 교체한다. 그 후 3~4일간 더 누름 건조한다.

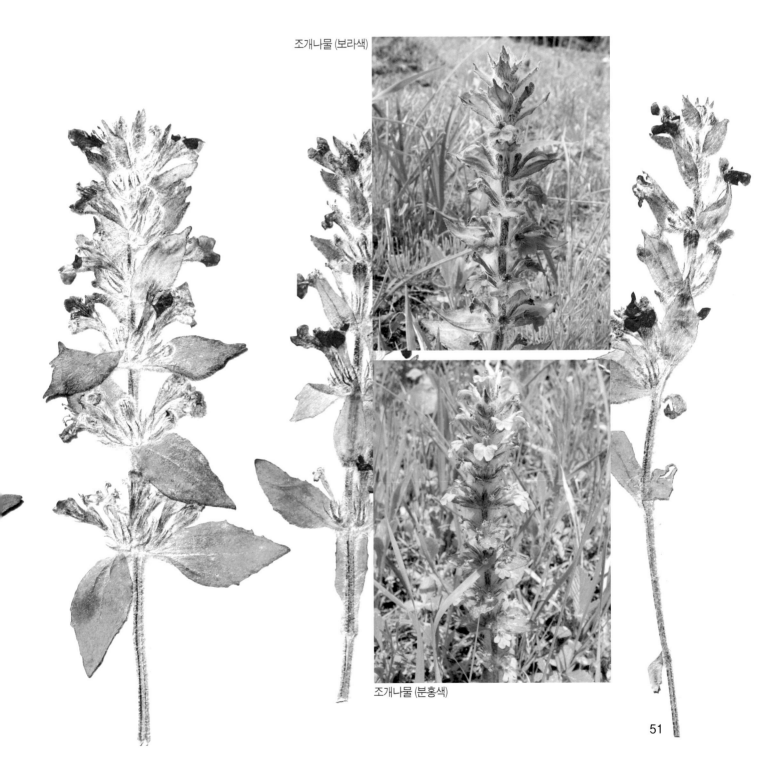

조개나물 (보라색)

조개나물 (분홍색)

51

쇠뜨기 봄spring|4월

쇠뜨기 영양줄기 무리를 만나기 위해 해마다 찾는 장소가 있다. 경기도 안성시
일죽면에 위치한 들녘이다. 토요일 아침 일찍 채집도구를 차에 싣고 약간은
흥분된 마음으로 일죽으로 향했다. 사실, 집 주변에서도 찾아보면 어렵지 않게
만날 수 있는 식물이지만 무리지어 있는 멋진 풍경을 만나기 위해 긴 여행을
택한 것이다. 몇 해 전 일 때문에 찾았던 장소에서 우연히 쇠뜨기의 영양줄기
무리를 만나고부터 이곳은 나에게 쇠뜨기의 고장으로 기억되었다. 누구나
기억될 만한 나만의 채집 장소를 만들어 해마다 다시 찾고 싶어지는 특별한
공간이 생긴다면 얼마나 행복한 일인가. 쇠뜨기는 양치류 식물인 관계로 포자로
번식한다. 육각형 모양이 빼곡하게 들어찬 기하학 모양의 이삭이 패면 포자가
날리는 시기다. 이 시기에 채집을 하게 되면 이삭 부분이 잘 건조된다.

- **채집 장소** 들의 풀밭이나 밭고랑 주변
- **채집 시기** 4~6월
- **채집 방법** 쇠뜨기의 잎은 봄에서 여름까지 채집이 가능하지만 쇠뜨기의 영양줄기는 4월 중순에서 말경에 잠깐
 올라오기 때문에 시기를 놓치지 않도록 주의한다. 잎과 영양줄기를 모두 채집한다.
- **누름 건조 시간** 7~8일
- **누름 건조 시 주의 사항** 쇠뜨기의 영양줄기에는 상당히 많은 수분이 함유 되어 있다. 7~8일간
 건조매트를 매일 교체하면서 누름 건조한다.

쇠뜨기 영양줄기

쇠뜨기

전미경 Jeon Mi-kyung
오월-2 May-2, 종이에 압화, 18×66cm, 2006
쇠뜨기를 이용한 작품

노린재나무

가평에 위치한 어느 나지막한 산을 내려오다가 우연히 만나게 되어
채집한 노린재나무다. 왜 노린재나무란 이름이 붙었을까. 자료를 찾던 중
속 시원한 이야기가 갈증을 해소 시켜줬다. 노린재나무의 재로 낸 잿물을
황회라 하는데 이는 천연염료로 옷감에 노랗게 물들일 때 사용하는
매염제다. 노린재나무는 전통 염색에
매염제로 널리 쓰인 황회를 만들던 나무로 잿물이 누런빛을 띠어서 얻게
된 이름이었다. 노린재나무의 꽃은 피는 시기가 매우 짧기 때문에
다음해에 다시 채집이 필요할 때에는 반드시 채집일기를 기록하도록
한다. 해마다 기후의 변화에 따라 개화시기가 조금씩 다르기 때문에
채집일기에 기록해 놓은 날짜를 참고로 앞당겨 탐사를 다녀와도 좋을
듯싶다.

- **채집 장소** 산속
- **채집 시기** 4월
- **채집 방법** 꽃이 피는 기간이 비교적 짧기 때문에 시기를 잘 기록한 후 채집한다.
 노린재나무의 가지와 꽃을 함께 채집하면 풍경화 표현에 적합하다.
- **누름 건조 시간** 5~6일
- **누름 건조 시 주의 사항** 두꺼운 나무줄기 부분은 절개 후 누름 건조한다.

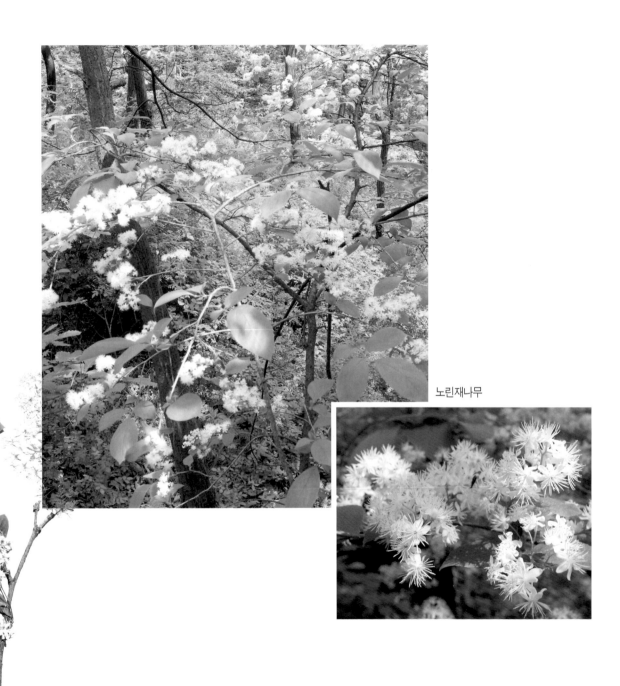

노린재나무

솜방망이

봄바람이 달콤하다. 바람에 실려 어디론가 훌쩍 떠나고 싶은 날이다.
오늘은 분당 태재고개를 넘어 광주시 오포면으로 들어가는 길목에 있는
문형산에 올랐다. 산 어귀에서 노란 솜방망이가 수줍게 피어 있다. 노란
꽃빛이 어딘지 모르게 슬퍼 보이는 건 유난히도 긴 목을 가지고
있어서 그런가보다. 그래서 그리움이란 꽃말을 얻었는지도 모르겠다.
반면, 줄기와 잎이 흰 털로 덮여있어 귀엽고 사랑스러운 자태도 함께
풍긴다. 마치 솜방망이란 이름처럼. 줄기 끝에 여러 대의 짧은 꽃대가
자라나 각기 한 송이씩 꽃을 피웠다. 주변을 살펴보니 은발머리 휘날리며
피어 있는 할미꽃 수술도 반갑게 인사한다.
같은 장소에서 몇 가지의 풀꽃들을 함께 만나는 경우가
자주 있다. 피는 시기가 같은 꽃들을 함께 채집하는 것도
요령이다.

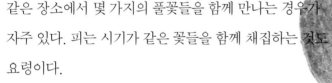

- **채집 장소** 양지 바른 낮은 산이나 들의 풀밭
- **채집 시기** 4~5월
- **채집 방법** 꽃대가 30cm 정도로 길게 올라와서 줄기 끝에 꽃이 모여 핀다. 꽃대와 함께 채집한다.
- **누름 건조 시간** 5~6일
- **누름 건조 시 주의 사항** 꽃대에 상당히 많은 수분이 함유되어 있다. 꽃대는 반드시 반으로 절개한 후 누름 건조한다.

솜방망이 꽃대

솜방망이 잎

큰괭이밥 봄 spring|4월

그늘이 드리워진 나무 아래에서 수줍은 새색시 마냥 고개를 숙인 채
다소곳한 자태로 앉아있는 큰괭이밥이 눈에 들어왔다. 얇은 꽃잎
위에 실핏줄 같은 자줏빛 무늬는 볼수록 신비스럽고 아름답다.
쌍떡잎식물 쥐손이풀목 괭이밥과의 여러해살이풀로 유심히 보지
않으면 눈에 잘 띄지 않는 풀꽃이다. 주로 그늘 진 숲속 마른 낙엽들
사이나 바위틈에서 피어난다. 잎을 씹으면 시큼털털한 맛이 나는데
예전 군것질 거리가 별로 없던 시절에 따서 먹곤 했던 식물중의
하나였다. '빛나는 마음' 이란 멋진 꽃말을 지니고 있는데 그 이유는
아마도 하트모양의 잎이 한 몫 한 듯싶다. 이번 산행에서는 아쉽게도
잎을 만날 수가 없었다. 대부분 꽃대가 올라온 후 잎이 나오기
때문이다. 괭이밥, 큰괭이밥, 덩이괭이밥, 붉은괭이밥 등 괭이밥과의
식물이름들은 고양이들이 배탈이 나면 이 풀을 뜯어 먹고 속을
다스렸다고 하여 붙여진 이름이다.

- **채집 장소** 그늘 진 숲속
- **채집 시기** 4~5월
- **채집 방법** 15cm 가량 꽃대가 올라온다. 꽃대를 포함해서 채집한다.
- **누름 건조 시간** 4~5일
- **누름 건조 시 주의 사항** 가는 꽃대를 지녔지만 꽃대 속에는 수분이 다량 함유 되어 있다.
 누름 건조한 후 만 하루가 지나면 새로운 건조매트로 교체한 후 3~4일간 더 누름 건조한다.

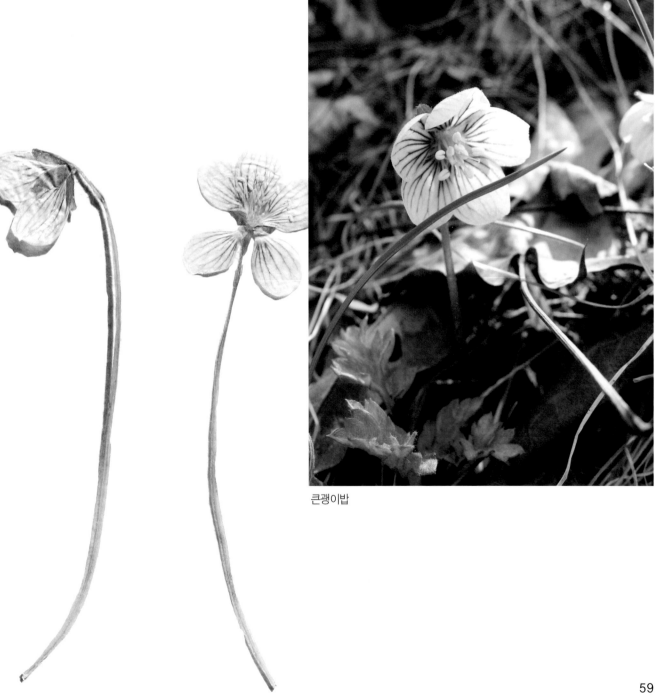

큰괭이밥

뱀딸기 봄 spring | 4월

사월의 햇살 속에서 뱀딸기가 환하게 웃고 있다. 언뜻 보면
양지꽃과도 많이 닮아 있지만 자세히 살펴보면 확연한 차이가
난다. 뱀딸기는 꽃대 하나에 한 송이의 꽃이 피고 양지꽃은 꽃대
하나에 여러 송이의 꽃이 피어난다. 또한 뱀딸기는 줄기가 뻗어
번식하기 때문에 무리지어 뻗어 있고 양지꽃은 한 뿌리에서
줄기가 여러 개 나와 떨기를 이루고 있다. 같은 시기에 피는
다양한 꽃들을 함께 채집해 보면서 자세히 관찰 하는 습관을
가져야 한다. 처음에는 비슷하게 보여서 헷갈리던 풀꽃들도 점점
만나는 횟수가 많아지면 세상에 단 하나 뿐인 독립된 모습으로
시야에 들어오게 된다.

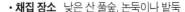

- **채집 장소** 낮은 산 풀숲, 논둑이나 밭둑
- **채집 시기** 4~5월
- **채집 방법** 10cm 가량 줄기를 포함해서 꽃을 채집한다. 개화된 지 오래된 꽃은 꽃잎이 떨어지기 쉽기
 때문에 갓 피어난 꽃을 채집한다.
- **누름 건조 시간** 3~4일
- **누름 건조 시 주의 사항** 비교적 수분 함량이 적기 때문에 빠른 시일 내에 건조 된다. 건조 후에는
 꽃잎이 떨어지지 않도록 핀셋으로 조심스럽게 꺼낸다.

뱀딸기

고사리 봄spring｜4월

봄spring｜4월
사월은 산과 들로 약초와 나물을 캐는 사람들로 분주한 계절이다. 특히 비가
온 후 어린 고사리 순을 꺾으러 다니는 사람들을 자주 만나게 된다.
고사리의 어린순은 역사적으로 많은 나라에서 식용으로 사용했다.
예전부터 약용으로 쓰일 만큼 면역력을 증진시키는데 효과가 좋은 음식중
하나이다. 이렇게 훌륭한 효능에도 불구하고 나에게는 고사리가 전혀
식용의 대상으로 보이지 않고 그림의 소재 대상으로만 보이니 역시 직업은
숨길 수 없나보다. 고사리 순의 모습을 자세히 관찰하면서 누름 건조 후의
모습을 상상하는 이 시간이 소중하고 행복하다.

- **채집 장소** 양지바른 산
- **채집 시기** 4~6월
- **채집 방법** 고사리의 어린순이 올라올 때 10cm 가량 1차로 채집하고 잎이 넓게 자랐을 때 2차로 채집한다.
- **누름 건조 시간** 3~4일
- **누름 건조 시 주의 사항** 비교적 수분 함량이 적기 때문에 빠른 시일 내에 건조 된다.
 잎이 겹쳐지지 않도록 주의해서 배열하고 누름 건조한다.

62

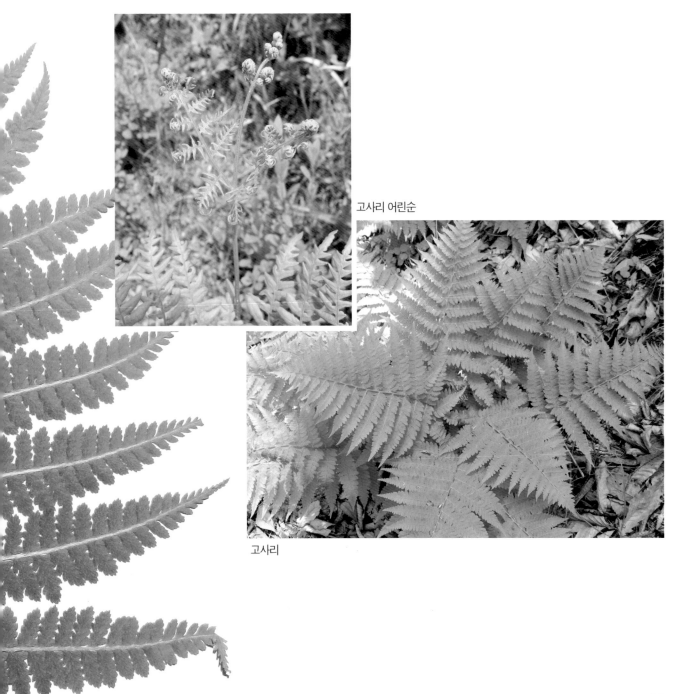

고사리 어린순

고사리

참꽃마리 봄spring|4월

들길을 지나는데 무리지어 피어 있는 참꽃마리가 반갑게 인사한다. 잠시
발걸음을 멈추고 쪼그리고 앉아 눈인사를 나누었다. 맑고 투명한 하늘빛
꽃잎에서 천상의 소리가 들리는 듯 잠시 숙연해 진다. 꽃이 필 때 꽃의 모습이
약간 말아진 듯하여 꽃마리 라는 이름을 얻게 되었다. 참꽃마리의
이름만큼이나 귀엽고 사랑스러운 자태를 지니고 있다. 식물 중에는 '참' 혹은
'개' 라는 접두사가 붙은 이름이 많다. 대개 '참' 이라는 접두사가 붙으면 먹을
수 있는 것 혹은 모양과 품질이 더 좋은 것을 뜻한다. 참꽃마리, 참나리,
참바위취, 참좁쌀풀 등이 그렇다. 한편 '개' 라는 접두사가 붙으면 덜 좋은
품종임을 뜻하는데 개망초, 개모시풀, 개여뀌, 개연꽃 등이 그렇다. 꽃잎이
작고 얇아서 조심스럽게 채집을 하고 채집 후에도 최대한 짧은 시간안에
건조시켜야 꽃잎이 시들지 않고 아름답게 건조 된다. 섬세함과 신속함이
필요하다.

- **채집 장소** 들과 밭고랑
- **채집 시기** 4월
- **채집 방법** 꽃대 위에 꽃이 피기 시작하면 꽃대와 함께 채집한다.
- **누름 건조 시간** 4~5일
- **누름 건조 시 주의 사항** 가는 꽃줄기에 비하여 수분 함량이 많다. 누름 건조 후 만 하루가 지나면
 새로운 건조매트로 교체한다. 그 후 3~4일간 더 누름 건조한다.

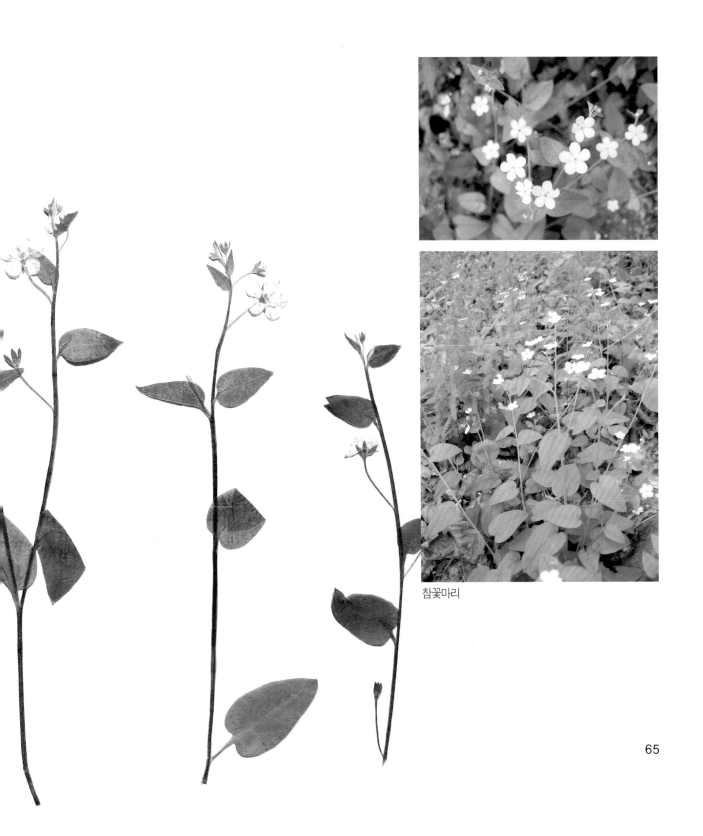

참꽃마리

각시붓꽃 봄spring | 4월

가까운 자연 속으로 가벼운 산책을 떠나보고 싶어지는 봄날의 연속이다. 굳이
채집여행이란 타이틀을 붙이지 않아도 말이다. 근사한 햇살의 유혹을
뿌리치기가 쉽지 않은 날씨다. 애써 외면한다면 멋진 날씨에 대한 예의가 아닌
듯하여 하던 일을 잠시 멈추고 오늘은 자연 속에 퐁당 빠져보기로 했다.
장거리가 아니더라도 집 근처엔 자연을 만끽할 수 있는 곳이 의외로 많다.
유명한 산이나 강이 아니어도 좋다. 나무가 있고 풀꽃이 있어 생명의 흙을 밟을
수 있는 곳이라면 자연을 느끼기에 충분하다. 조금의 관심을 기울이다 보면 우리
주변에도 쉽게 만날 수 있다. 차로 20분을 달려 경기도 하남의 어느 작은 시골에
당도했다. 마을 어귀에 차를 세워두고 낮은 동산에 올랐다. 자그마한 보랏빛
꽃을 피우고 있는 각시붓꽃이 환하게 웃고 있다.

- **채집 장소** 숲 속 그늘
- **채집 시기** 4월
- **채집 방법** 20cm 크기로 붓꽃보다 꽃대가 아주 짧다. 꽃대와 잎을 함께 채집한다.
- **누름 건조 시간** 4~5일
- **누름 건조 시 주의 사항** 잎의 형태를 자연스럽게 만들어 누름 건조한다. 누름 건조 후 만 하루가
지나면 새로운 건조매트로 교체한다. 그 후로 3~4일간 더 누름 건조한다.

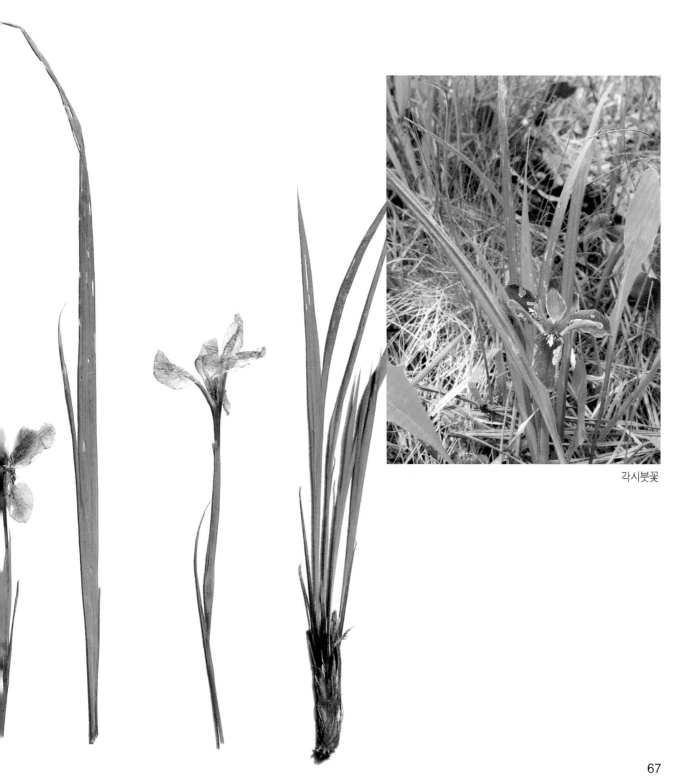

각시붓꽃

67

큰애기나리 봄spring|5월

채집을 떠날 때는 채집도구와 함께 식물도감을 항상 가지고 다닌다.
오늘처럼 애기나리인지 큰애기나리인지 구별이 쉽지 않을 때는 식물도감을
펼쳐본다. 야외 채집 활동시에는 주머니 속에 쏙 들어 갈 수 있는 작은
도감을 준비하여 가지고 다니면 좋다. 처음 보는 풀꽃을 만날 때는 그
자리에서 찾아보는 습관을 들인다. 꽃 이름 알아가는데 많은 도움이 된다.
애기나리와 큰애기나리의 차이점은 무엇일까? 한 개의 줄기 끝에서 꽃을
피우면 애기나리이며 두세 개로 가지가 갈라져서 꽃을 피우면
큰애기나리이다.
큰애기나리는 백합과의 여러해살이풀로 전국 각처의 산지에 널리 분포하는
다년초이다. 연한 녹색이 도는 흰색으로 애기나리 종류 중에서 상대적으로
개체가 큰 데서 '큰애기나리' 라는 이름이 붙었다. 줄기 끝이 밑으로
휘어지는 특징을 지니고 있으며 어린순을 데쳐서 나물로도 먹는다.

- **채집 장소** 산의 숲 속
- **채집 시기** 5월
- **채집 방법** 15cm 가량 올라오는 꽃대와 함께 꽃을 채집한다.
- **누름 건조 시간** 4~5일
- **누름 건조 시 주의 사항** 꽃과 잎을 원하는 모양으로 형태를 잡고 누름 건조한다. 누름 건조 후
 만 하루가 지나면 새로운 건조매트로 교체한다. 그 후로 3~4일간 더 누름 건조한다.

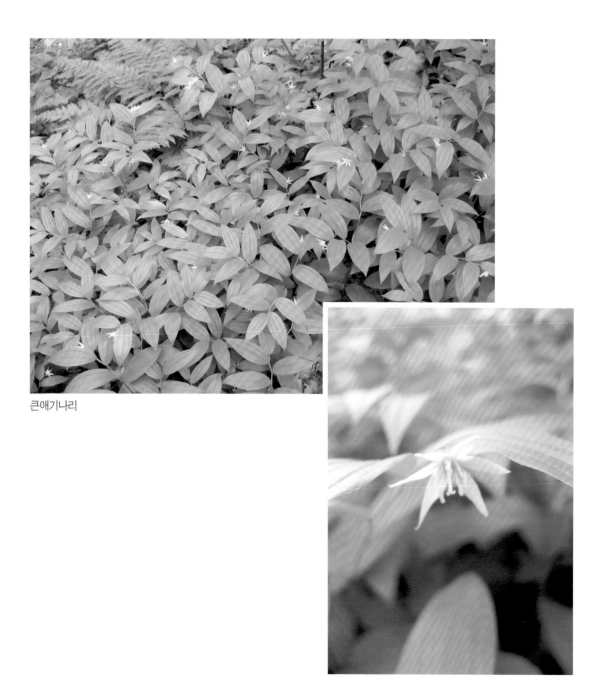

큰애기나리

은방울꽃 봄 spring | 5월

숲 속을 걷고 있는데 은방울꽃이 눈에 들어온다. 넓은 잎 사이로 곧게 뻗은
줄기에 흰색 종모양의 앙증맞은 꽃송이가 대롱대롱 달려있다. 바람이 불면 딸랑
딸랑 맑은 종소리를 낼 것만 같다. 그래서인지 독일에서는 '5월의 작은
종' 이라고 부르기도 한다. 유럽에서는 5월이 되면 청춘남녀가 산과 들로
은방울꽃을 꺾으러 간다. 사랑하는 사람에게 은방울꽃을 선물하면 사랑이
이루어진다고 믿기 때문이다. 또한 프랑스에서는 5월 1일이 은방울꽃의 날이라
하여 은방울꽃의 날에 은방울꽃을 받는 사람은 행복해 진다고 믿기 때문이다.
지구촌 어느 곳이든 아름다운 꽃을 대하는 사람들의 감성은 비슷한 것 같다.

- **채집 장소** 산의 숲 속
- **채집 시기** 5월
- **채집 방법** 꽃대가 25cm 가량 올라온다. 꽃대와 함께 꽃을 채집하고 잎은 따로 채집한다.
- **누름 건조 시간** 4~5일
- **누름 건조 시 주의 사항** 꽃과 잎은 통째로 누름 건조한다. 누름 건조 후 만 하루가 지나면 새로운
 건조매트로 교체한 후 3~4일간 더 누름 건조한다.

70

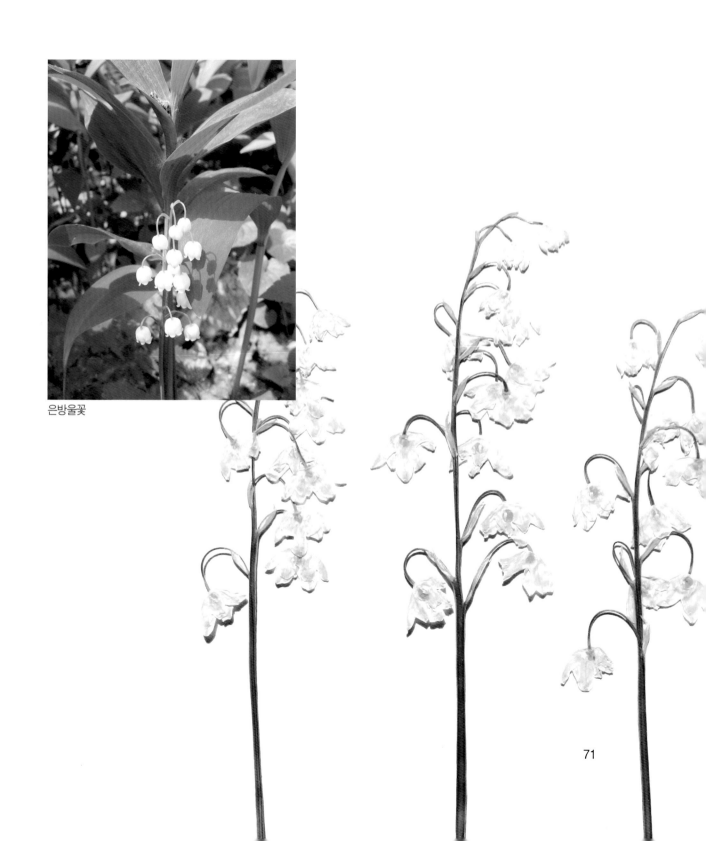

은방울꽃

둥글레 봄spring|5월

숲 속에서 은방울꽃을 만나고 난 후 조금 내려오다 보니 둥글레가
소담스럽게 피어있는 것이 아닌가! 이럴 때는 심마니들이 깊은
산속에서 산삼을 만났을 때 외치는 '심봤다' 를 소리높이 외치고
싶어진다. 자세히 살펴본 둥글레 꽃송이의 형태가 매우 정교하고
아름답다. 과연 어떤 작품에서 어떤 모습으로 표현 될까? 벌써부터
가슴이 떨려온다. 작품에 대한 구상으로 숲을 내려오는 내내 행복했다.

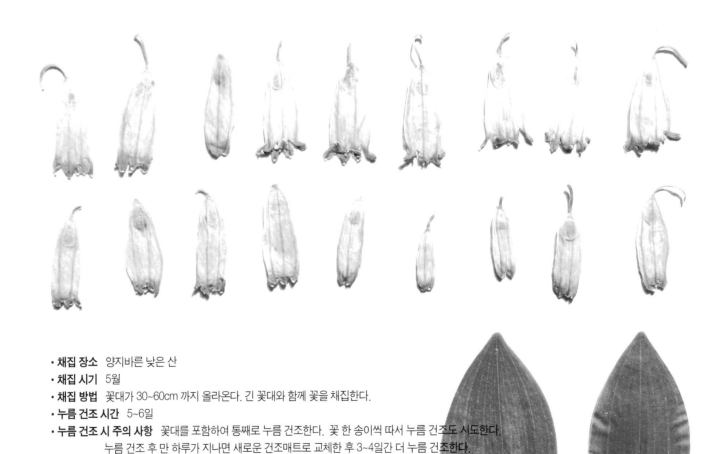

- **채집 장소** 양지바른 낮은 산
- **채집 시기** 5월
- **채집 방법** 꽃대가 30~60cm 까지 올라온다. 긴 꽃대와 함께 꽃을 채집한다.
- **누름 건조 시간** 5~6일
- **누름 건조 시 주의 사항** 꽃대를 포함하여 통째로 누름 건조한다. 꽃 한 송이씩 따서 누름 건조도 시도한다.
 누름 건조 후 만 하루가 지나면 새로운 건조매트로 교체한 후 3~4일간 더 누름 건조한다.

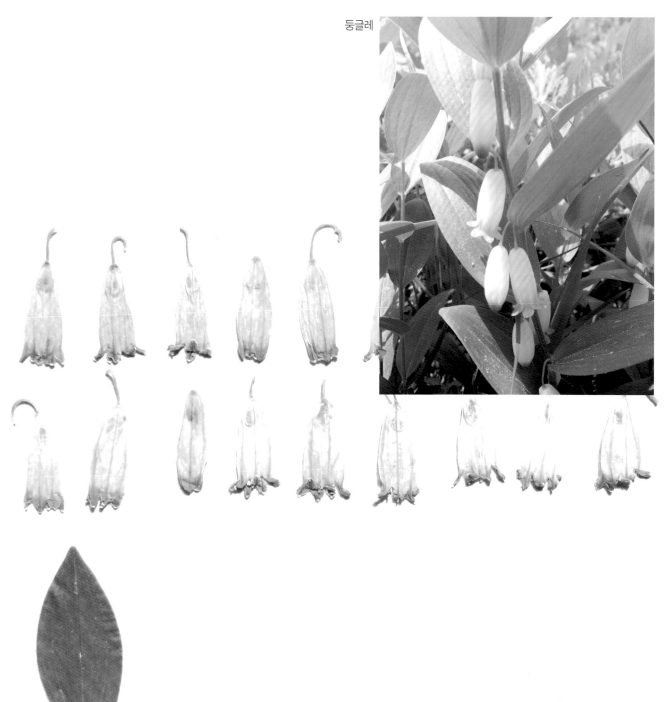

둥글레

지칭개 봄spring|5월

멀리서 바라보았을 때는 엉겅퀴인줄만 알았다. 가까이 가서 보니
엉겅퀴와 유사하게 생긴 지칭개다. 경기도 하남시 천현동으로
들어가는 마을 입구 들녘에 흐드러지게 피어 있었다. 지칭개는
엉겅퀴와는 달리 잎이나 줄기에 가시가 없고 가지가 많이 갈라져
있으며 꽃대가 높이 솟아 꽃을 피운다. 지칭개는 국화과에 속하는
두해살이풀로 여러모로 쓸모가 많은 식물이다. 한방에서는 뿌리를
제외한 식물체 전체를 약재로 쓰이고 있다. 종기, 악창, 유방염 등에
효과가 있는 것으로 밝혀졌고, 외상출혈이나 골절상에 짓찧어 붙이면
효과가 있다고 전해지고 있다. 또한 식재료로도 한몫을 한다. 어린잎을
살짝 데쳐 먹거나 물에 우려 쓴 맛을 없앤 뒤 나물로 먹어도 별미이다.
지칭개를 채집할 때 주의할 점은 꽃대에 작은 벌레들이 붙어 있는지
살펴보아야 한다. 워낙 진딧물이 많이 끼어 있기로 유명한 꽃이기
때문이다.

- **채집 장소** 낮은 산 중턱이나 들녘
- **채집 시기** 5~6월
- **채집 방법** 엉겅퀴와 닮았지만 날카로운 가시가 없어 채집이 용이하다. 꽃줄기 부분을 포함하여 15cm 정도 까지 채집한다.
- **누름 건조 시간** 6~7일
- **누름 건조 시 주의 사항** 꽃송이와 꽃줄기 부분이 두텁기 때문에 반으로 절개하여 누름 건조한다. 누름 건조 후
 만 하루가 지나면 새로운 건조매트로 교체한 후 5~6일간 더 누름 건조한다.

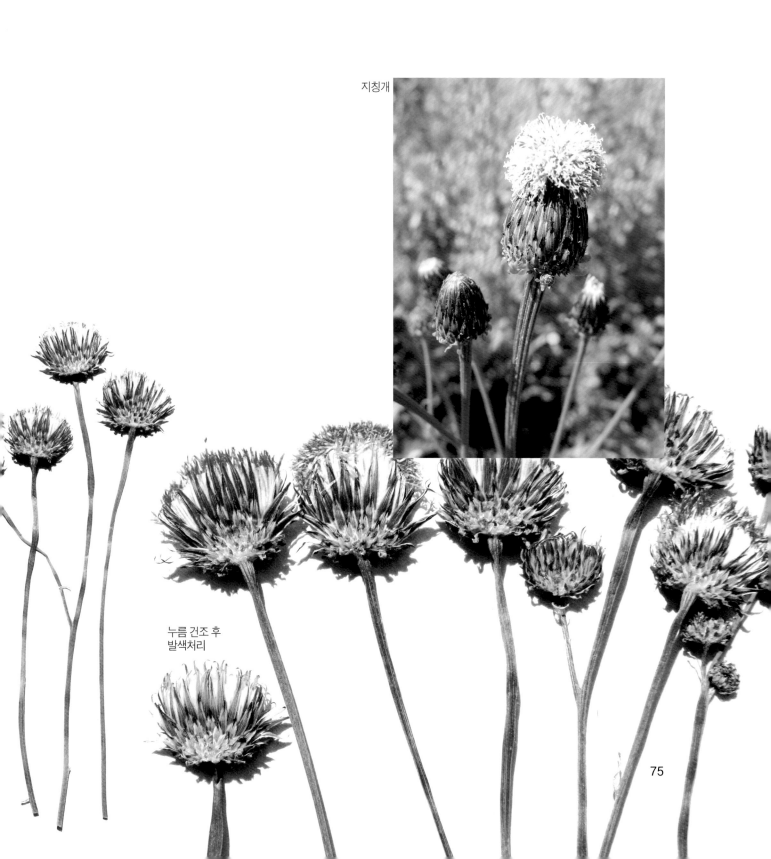

지칭개

누름 건조 후
발색처리

75

아까시아 봄spring|5월

오월의 산에는 아까시아가 한창이다. 멀리 차창에서도 한눈에 들어올
정도로 초록 잎과 하얀 꽃송이가 조화롭게 어우러져 싱그럽다.
요즘처럼 아까시아가 한창 꽃망울을 터트릴 적엔 인근 마을 사람들은
아까시아 향기에 취하는 행복한 시간을 덤으로 얻게 된다. 그 멋진 현장
속으로 들어가보고 싶어 가까운 산에 올랐다. 아까시아는 잘 자라며
번식력이 좋아 산에 오르면 흔하게 만날 수 있는 나무이다. 아까시아 꽃
주변에는 꿀을 따기 위해 몰려든 벌들이 많기 때문에 채집할 때
벌들에게 쏘이지 않도록 조심한다.

- **채집 장소** 산 숲속
- **채집 시기** 5월
- **채집 방법** 하얀 팝콘처럼 꽃송이가 피어날 때 꽃과 잎을 함께 채집한다.
- **누름 건조 시간** 6~7일
- **누름 건조 시 주의 사항** 꽃송이 전체를 누름 건조 할 때는 건조매트를 두 번 교체하며 누름 건조한다. 누름 건조후 만
 하루가 지나면 새로운 건조매트로 교체하고 다시 또 만 하루가 지나면 새로운 건조매트로 교체한다.
 그 후 4~5일 더 누름 건조한다.

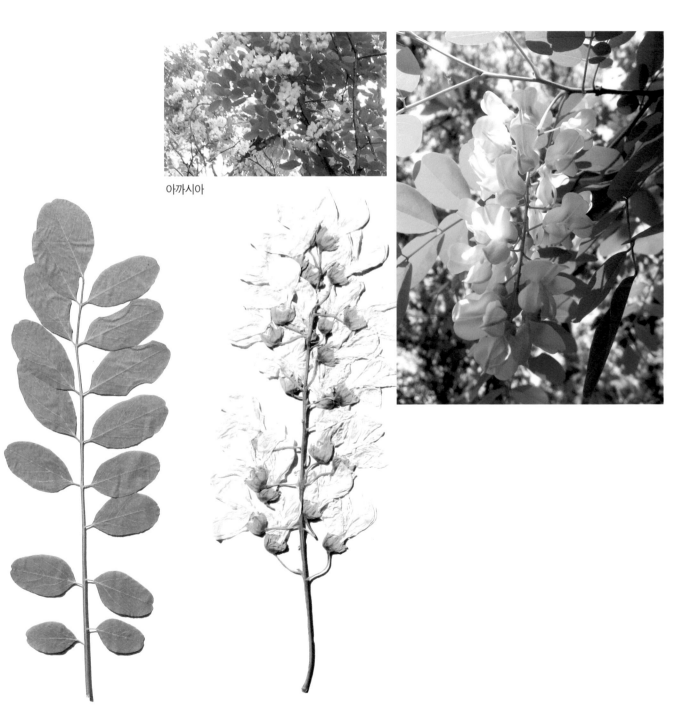

아까시아

찔레꽃 봄 spring | 5월

아까시아를 만나러 들어간 오월의 산에는 하얀 찔레꽃도 있었다.
예전엔 동네 곳곳에서 흔하게 볼 수 있었던 꽃이었지만 지금은 낮은
산에 올라야 볼 수 있는 꽃이 되었다. 찔레꽃은 쌍떡잎식물 장미목
장미과의 낙엽관목이다. 지역에 따라 들장미라고도 부를 만큼 꽃이나
잎의 모양, 가시가 돋은 가지 등이 장미와 비슷하며 식물학적으로도
같은 Rosa속이다. 볕이 잘 드는 산에 자생하며 봄에는 흰색 또는
연분홍색으로 소담스럽게 꽃을 피우며 늦가을에는 붉은 열매를
맺는다. 아까시아 향기만큼 찔레꽃의 향기도 매우 강하고 황홀하다.
이럴때 향기에 취한다는 말이 적절한 표현일 것이다. 눈과 코가
호사를 누리는 하루가 되었다. 찔레꽃을 자세히 살펴보면 줄기에 작은
가시가 촘촘히 박혀있는 것이 보인다. 그냥 덥석 잡았다간 작은
가시들이 살에 박혀 곤욕을 치르게 된다. 채집할 때 핀셋과 가위를
함께 이용하면 편리하다. 줄기를 핀셋으로 잡고 다른 한손으로는
가위를 이용하여 잘라 준다.

- **채집 장소** 낮은 산
- **채집 시기** 5월
- **채집 방법** 꽃줄기에 작은 가시가 돋아나 있기 때문에 주의한다. 가지부분 15cm 정도 까지 채집한다.
- **누름 건조 시간** 4~5일
- **누름 건조 시 주의 사항** 채집해 온 찔레꽃을 여러 방법으로 누름 건조한다. 꽃 한 송이씩 따서 누름 건조하고
봉오리는 반으로 절개하여 누름 건조한다.

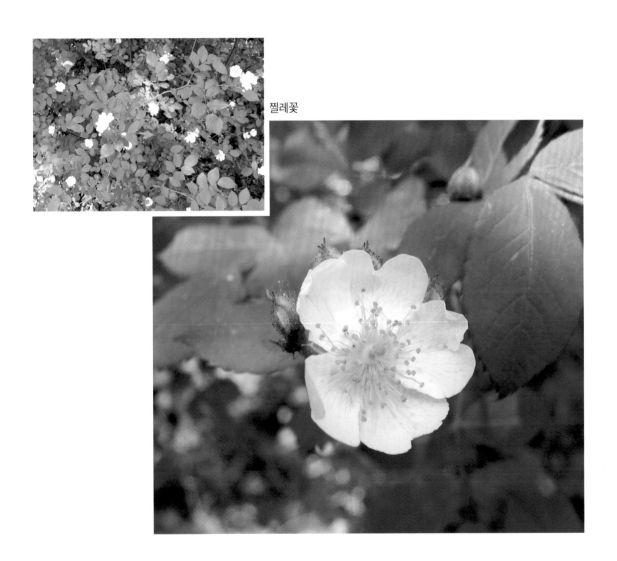

찔레꽃

토끼풀 봄spring|5월

아파트 주변을 산책하다 토끼풀이 무리지어 피어있는 모습을 발견했다.
쌍떡잎식물 장미목 콩과의 여러해살이풀로 유럽에서 건너온 귀화식물이다.
본래는 가축에게 줄 사료로 들여왔는데, 축사나 농장 부근 풀밭에 정착해서
자라다가 주변의 산과 들로 널리 퍼져 지금은 아주 흔한 풀이 되었다.
토끼풀을 볼 때마다 어린시절의 예쁜 추억이 떠올라 입가에 미소가 번진다.
토끼풀 두 송이를 연결하여 꽃시계와 꽃반지를 만들었던 기억과 행운의
네잎 클로버를 따서 책갈피에 끼워 두었던 기억은 지금도 소중한 추억으로
남아있다. 옛 생각을 떠올리며 채집을 잠시 멈추고 꽃시계를 만들어 본다.

- **채집 장소** 낮은 산과 들의 풀밭, 집 주변
- **채집 시기** 5월
- **채집 방법** 꽃대를 포함한 꽃과 잎을 모두 채집한다.
- **누름 건조 시간** 4~5일
- **누름 건조 시 주의 사항** 통째로 누름 건조한다. 누름 건조 후 만 하루가 지나면 새로운 건조매트로 교체한다.
 그 후 3~4일 동안 더 누름 건조한다.

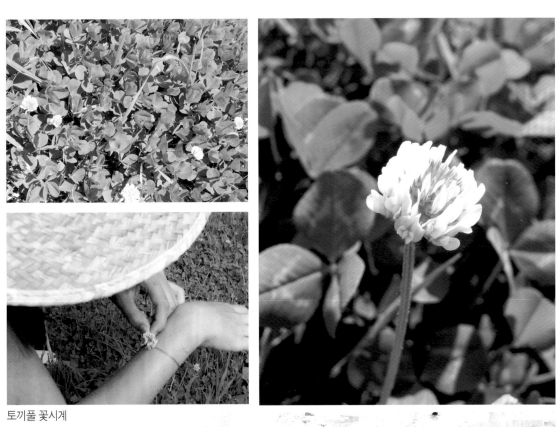

토끼풀 꽃시계

전미경 Jeon Mi-kyung
어화 Fish flower, 종이에 압화, 47 X 77.5cm, 2008
염색된 토끼풀을 이용한 작품

붓꽃 봄spring l 5월

경기도 벽제에 있는 나지막한 산에 올랐다. 산길을 따라 내려오는데 순간 나의 눈을
의심하게 하는 광경이 펼쳐졌다. 숲 전체에 보라색 물감을 뿌려 놓은 듯 자연적으로
형성된 붓꽃 군락지와 마주하게 된 것이다. 탄성이 절로 나오는 멋진 풍경이다.
백합목 붓꽃과의 붓꽃은 꽃봉오리의 모습이 먹물을 머금은 붓과 같다 하여 붙여진
이름이다. 서양에서는 잎이 칼을 닮았다 하여 용감한 기사를 상징하는 꽃으로
알려져 있다. 원예에서 재배하는 모든 종류의 붓꽃과를 통틀어 아이리스라는
이름으로도 불리고 있다. 아이리스는 그리스신화에서 제우스와 헤라의 뜻을 알리러
무지개를 타고 땅 위로 내려온 여신의 이름이다. 아이리스의 이름은 그리스어로
'무지개' 를 뜻하는 '아이리스(Iris)' 에서 전해졌으며, 꽃 색깔이 무지개 빛처럼
다양하다는 데서 붙여진 이름이다. 아시아, 유럽, 북아메리카, 북아프리카 등지에
널리 분포하며 프랑스의 나라꽃이기도 하다. 붓꽃은 전국의 산야에 자생하며,
유사종으로 각시붓꽃, 꽃창포, 노랑붓꽃, 타래붓꽃 등이
있다.

- **채집 장소** 양지 바른 낮은 산과 들
- **채집 시기** 5~6월
- **채집 방법** 꽃대를 포함한 꽃과 봉오리 그리고 잎을 모두 채집한다.
- **누름 건조 시간** 6~7일
- **누름 건조 시 주의 사항** 꽃대와 꽃봉오리는 두텁고 수분이 다량 함유되어 있으므로 절개 누름 건조한다.
 누름 건조 후 만 하루가 지나면 새로운 건조매트로 교체하고 다시 하루가 지나면 새로운 건조매트로
 교체한다. 그 후 4~5일 동안 더 누름 건조한다.

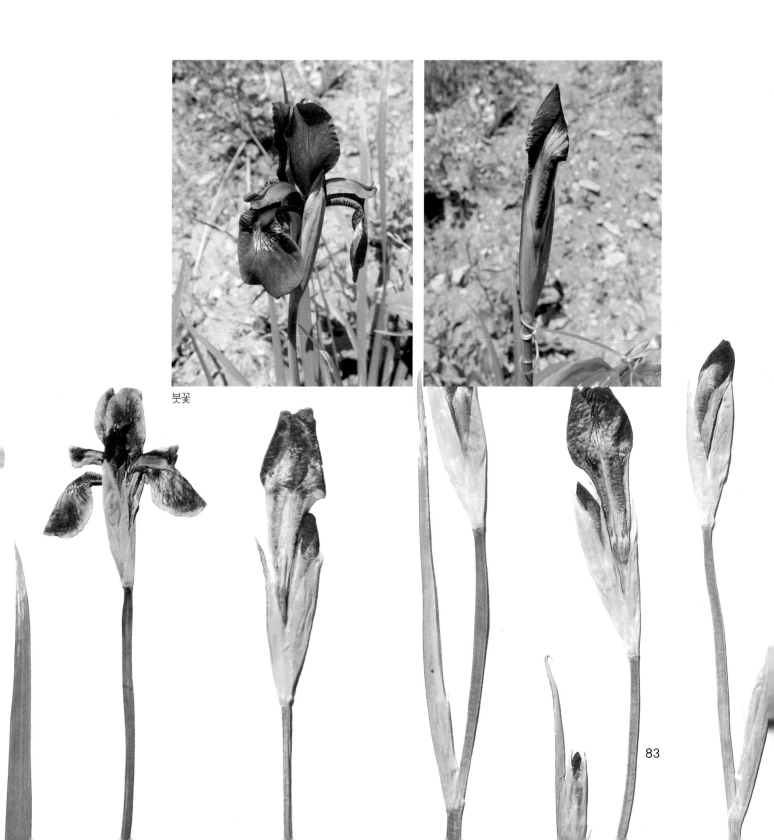

붓꽃

꿩의밥 봄 spring | 5월

무덤가 주변은 다양한 풀꽃들의 서식지다. 할미꽃을 비롯하여 제비꽃,
조개나물, 꿀풀, 솜방망이, 그리고 꿩의밥 까지 수많은 풀꽃들이 다양한 향기와
자태로 봄을 노래하고 있다. 작은 초콜릿 알갱이들이 모여서 꽃을 피운 듯
열매가 귀엽고 탐스럽다. 꿩의밥의 이름에서 알 수 있듯이 꿩이 이 풀씨를
좋아해서 붙여진 이름이다. 겨울을 지낸 새들에게 이른 봄에 맛있는 먹이가
되어 주는 꿩의밥. 재치있는 꽃 이름을 만들어 준 선조들의 따뜻한 시선이
느껴진다. 꿩의밥은 양지바른 풀밭에서 자라는 외떡잎식물 백합목 골풀과의
여러해살이풀이다. 여러 대가 모여나며 덩이 같은 뿌리줄기가 있는 식물이다.
옛날 선조들은 꿩의밥의 껍질을 벗겨 알갱이를 쌀에 넣어 함께 밥을 지어
먹었다는 기록도 있다. 잎이 잔디하고 비슷하게 생겼지만 자세하게 살펴보면
하얀 잔털이 많이 돋아나 있다.

- **채집 장소** 양지 바른 풀밭, 무덤가 주변
- **채집 시기** 5월
- **채집 방법** 10cm 정도의 꽃대를 포함한 열매를 함께 채집한다.
- **누름 건조 시간** 4~5일
- **누름 건조 시 주의 사항** 열매가 달린 꽃대를 통째로 누름 건조한다. 누름 건조 후 만 하루가 지나면 새로운
 건조매트로 교체한 후 3~4일 동안 더 누름 건조한다.

꿩의밥

청미래덩굴 봄spring|5월

청미래덩굴은 외떡잎식물 백합목 백합과의 낙엽 덩굴식물이다. 줄기는 마디마디 휘어 있으며, 군데군데에 가시가 나 있다. 채집할 때 특히 가시에 조심해야한다. 잎은 윤이 나며 어긋난다. 새 잎이 날 무렵이 되면, 잎겨드랑이에서 꽃자루가 나와 녹색의 작은 꽃이 산형꽃차례를 이루면서 달린다. 9~10월에 붉은색으로 익으며, 지역에 따라 명감 또는 망개라고 부르기도 한다. 붉은 열매를 맺고 있는 청미래덩굴은 어린 시절 성묘 길에서 친근하게 마주쳤던 식물이었다. 앵두 모양의 탐스런 열매는 호기심 많은 어린 아이의 눈에 예사롭게 보이지 않았나 보다. 어찌나 예쁜지 작은 두 손에 가득 따서 집에 돌아오는 내내 보석처럼 아끼고 놀았던 기억이 어제일인 듯 선명하게 떠오른다. 오월의 숲에서 만난 청미래덩굴은 아직 붉은 열매는 맺혀있지 않았어도 단박 한눈에 알아 볼 수 있었다. 둥근 잎과 덩굴 그리고 잎과 가지 사이에 피어 있는 깨알 같은 작은 꽃까지 모두 아름답다.

- **채집 장소** 산 숲속
- **채집 시기** 5~6월
- **채집 방법** 덩굴손을 포함하여 잎이 달린 가지를 15cm 가량 채집한다.
- **누름 건조 시간** 4~5일
- **누름 건조 시 주의 사항** 꽃 배열 용지에 청미래덩굴 잎들이 서로 겹쳐지지 않도록 세심하게 주의하여 배열하고 누름 건조한다.

86

청미래덩굴

전미경 Jeon Mi-kyung
꿈 Dream, 종이에 압화, 53 X 64cm, 2005
청미래 덩굴을 이용한 작품

살짝 손만 스쳐도 향긋한 냄새가 오랫동안 코끝을 기분 좋게 하는
친구를 만났다. 쑥은 냉이와 함께 제철 별미로 다양한 요리법이
개발되어 있고 사람들에게 꾸준히 사랑을 받아온 식재료이다. 그래서
봄이 오면 산과 들에 쑥을 캐러 나오는 사람들로 분주하다. 꽃을
채집하러 시골길을 걷다보면 가끔 동네 어르신들을 만나게 되는데
한결같이 몹시 궁금해 하신다. 과연 이 꽃으로 무지개떡을 만드는지
아니면 새콤달콤한 셀러드를 만드는지 혹은 귀한 약초로 어떤 특별한
효능을 가지고 있는지 말이다. "이 꽃으로 그림을 그려요"라고
말씀드리면 반신반의한 표정으로 눈이 동그랗게 변하신다. 호기심 많은
아이처럼 쉬 떠나지 않고 이것저것 물어 보시며 신기해하고 재미있어
하신다. 기회가 되면 꽃의 화려한 변신을 보여드리고 싶다.

- **채집 장소** 낮은 산이나 들
- **채집 시기** 5~6월
- **채집 방법** 쑥의 밑 둥 부분까지 채집한다.
- **누름 건조 시간** 4~5일
- **누름 건조 시 주의 사항** 쑥의 잎을 한 장씩 떼어서 누름 건조한다. 쑥 잎의 앞면과 뒷면의 색상이
　　　　　　　　　　　 눈에 띄게 다르므로 재미있는 표현들이 가능하다.

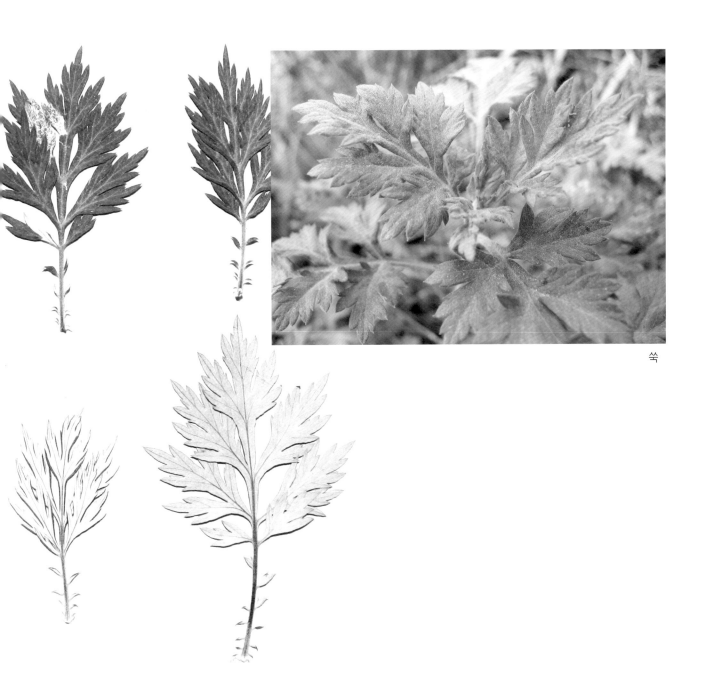

쑥

뚝새풀 봄spring|5월

전라남도 담양군 담양읍 학동교차로에서 24번 국도를 따라 가다 보면
메타세쿼이아 가로수길를 만나게 된다. 이곳은 이제 담양을 상징하는 명소가
되어 많은 이들에게 사랑을 받고 있다. 시원하게 뻗은 메타세쿼이아의
싱그러운 모습에 몸과 마음이 맑게 정화가 되었다. 이곳의 또 하나의 장관을
꼽으라면 주저하지 않고 메타세쿼이아 가로수길 옆 융단처럼 깔려있는
뚝새풀 군락지를 꼽고 싶다. 순간, 나는 자연이 지은 이 초록색 융단에 누어
맘껏 뒹굴고 싶은 충동에 사로잡혔다. 무리지어 피어난 뚝새풀이
메타세쿼이아와 함께 오월 속에서 환상의 하모니를 이루고 있었다. 여행자의
눈으로 바라볼 때는 아름다운 존재가 농부들에게는 깊은 한숨을 짓게 하는
골치 아픈 존재가 바로 뚝새풀이다. 농작물을 침범하여 해를 입히니
농부로써는 참으로 성가신 존재임에 틀림없다. 농부의 부지런한 손에 의해
뽑히고 뽑혀도 강인한 생명력은 다음해에 또 그 자리에 터를 잡게 한다. 비록
농부에게는 천덕꾸러기 신세이지만 나에게는 작품의 훌륭한 소재가 되어
주니 고마운 존재이다.

- **채집 장소** 들, 논둑과 밭고랑
- **채집 시기** 5~6월
- **채집 방법** 줄기부분을 20cm 가량 채집한다.
- **누름 건조 시간** 5~6일
- **누름 건조 시 주의 사항** 수분이 다량 함유 되어 있으므로 건조매트를 자주 교체한다. 누름 건조 후 만 하루가
지나면 새로운 건조매트로 교체하고 또 다시 하루가 지나면 새로운 건조매트로 교체한다.
그 후 3~4일간 더 누름 건조한다.

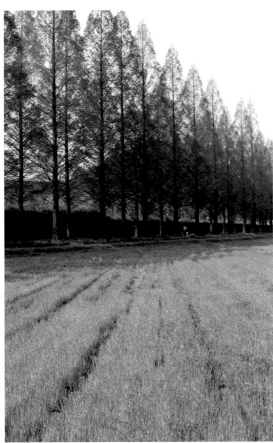

뚝새풀

미나리아재비 봄spring|5월

축축한 들길을 걷다가 풍성하게 자라고 있는 한 무리의 꽃과 만나게 되었다.
가까이 다가가 살펴보니 물을 매우 좋아하는 미나리아재비이다. 봄 햇살처럼
싱그러운 자태를 지닌 미나리아재비의 노란 꽃잎이 유난히 윤기가 난다.
미나리아재비는 '미나리' 와 '아재비' 의 합성어이다. 대개 식물 이름에
'아재비' 가 붙으면 모양은 비슷한데 생태가 다르다거나 생태는 비슷한데 모양이
다른 경우이다. 그러나 미나리와 미나리아재비는 깃꼴겹잎인 점을 빼면 비슷한
점이 거의 없다. 줄기 속이 비어 있어 애기가 젓가락으로 사용할 수 있을 정도로
가볍다는 이유에서 '애기젓가락풀' 이라고 부르기도 한다. 관상용으로 심기도
하는데, 독이 있기 때문에 즙액이 살갗에 닿으면 물집이 생길 수 있으므로
주의해야 한다.

- **채집 장소** 낮은 산과 들
- **채집 시기** 5~6월
- **채집 방법** 노란 꽃잎에서 윤이 나는 미나리아재비는 30~60cm 정도의 긴 꽃대를 갖고 있다. 꽃대를 길게 채집한다.
- **누름 건조 시간** 6~7일
- **누름 건조 시 주의 사항** 수분이 다량 함유 되어 있으므로 건조매트를 자주 교체한다. 누름 건조 후 만 하루가 지나면
 새로운 건조매트로 교체하고 다시 하루가 지나면 또 새로운 건조매트로 교체한다. 그 후 4~5일간 더 누름
 건조한다. 건조된 꽃잎에서도 반짝반짝 윤이 흐른다.

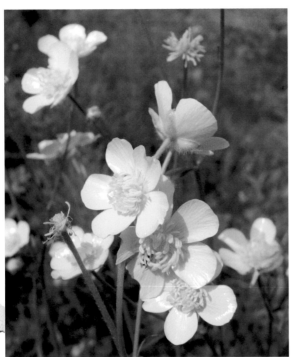
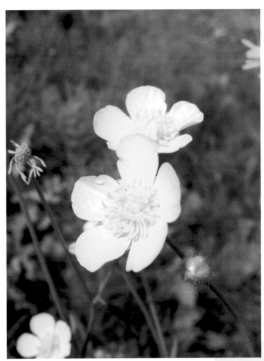

미나리아재비

떡갈나무 봄spring | 5월

오월의 숲은 한 폭의 수채화처럼 맑고 투명하다. 오월 끝자락에서 만난 떡갈나무는 연초록
잎에서 짙은 녹색 잎으로 옷을 갈아입을 채비를 하고 있다. 참나무과의 낙엽교목인 떡갈나무의
유래에 대해서 국어학자는 '덥갈나모'에서 '떡갈나무'로 변한 것으로 보고, 민속학자는
'시루떡을 해 먹을 때 밑에 널찍한 나뭇잎을 깔고 떡을 찌는데 흔히 칡나무나 떡갈나무 잎을 쓴
것'으로 보는 듯하다. 다른 나무의 잎보다 상대적으로 넓어서 우리 조상들이 생활 속에서
지혜롭게 사용했던 것으로 보인다. 또한 떡갈나무 잎에는 방부제 성분이 있어 떡을 오랫동안
보관할 수 있었다고 하니 떡을 찔 때 사용하기에 안성맞춤인 셈이다. 우리나라의 나무 중
침엽수를 대표하는 나무는 소나무이고 활엽수를 대표하는 나무는 참나무라 할 수 있다.
도토리가 열리는 나무를 흔히 참나무라 부르는데, 실제로는 참나무라는 이름은
식물학적으로는 없는 이름이며 참나무라 부르는 나무는 참나무속에 속하는
여러 수종에 대한 공통의 명칭이다. 우리나라에서 자라는 도토리를
맺는 참나무과에는 상수리나무, 굴참나무, 신갈나무, 떡갈나무,
졸참나무, 갈참나무 등 여섯 종류가 있다. 요즘 산에 오르면
참나무과 나무들이 눈에 많이 띈다. 떡갈나무의 벌레 먹은 나뭇잎에
자꾸만 눈길이 간다. 벌레가 만들어 놓은 구멍이 뚫린 둥근
무늬들이 매우 자연스럽고 아름답다. 그 모습조차도 한 폭의
그림처럼 마음에 와 닿는다.

- **채집 장소** 숲속
- **채집 시기** 5~6월
- **채집 방법** 참나무과 참나무속의 떡갈나무이다. 봄에 채집되는 잎은 색상이 엷고 잎의 두께가 매우 얇다. 약간 벌레가 먹은
나뭇잎도 함께 채집해 두면 재미있는 미술 표현이 가능하다.
- **누름 건조 시간** 4~5일
- **누름 건조 시 주의 사항** 수분이 비교적 적게 함유 되어 있으므로 건조매트를 자주 교체하지 않아도 잘 누름
건조된다. 나뭇잎이 겹쳐지지 않도록 누름 건조에 주의한다.

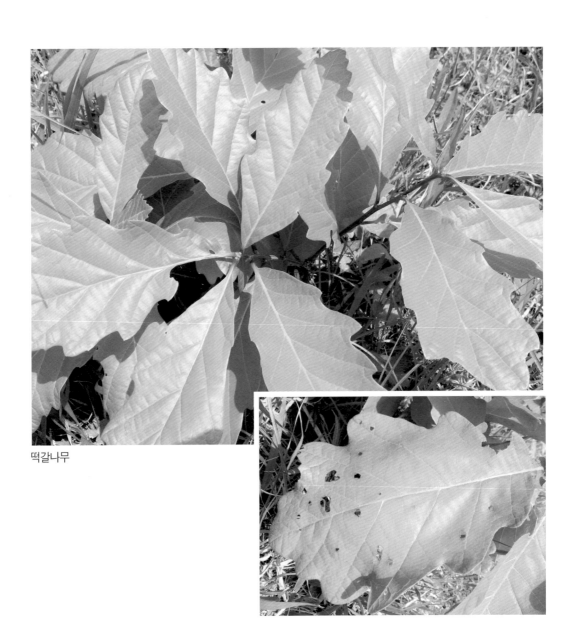

떡갈나무

6월 엉겅퀴 패랭이꽃 솔나물 □ 띠 개망초 새 ♀
고삼 7월 박주가리 타래난초 짚신나물 좁쌀풀
원추리 □ □ □ □ 까치수염 강아지풀 돌피 털
산초나무 망초 국수나무 8월 □ □ □ □ □ 마타
익모초 오이풀 무릇 질경이 뚝갈 □ □ □

summer

여름

나물 조리쟁이 금계국
꼬리조팝나무
돌콩 사위질빵
골나물 꽃며느리밥풀 개모시풀

엉겅퀴 여름summer|6월

포천시 소흘읍 광릉수목원을 향하는 길가에 보라색 탐스러운 엉겅퀴가
피어있다. 매혹적인 자태 때문에 어디서나 눈에 잘 띄는 화려한 꽃이다.
엉겅퀴에 관한 전설이 생각난다. 영국의 어느 산골 마을에 젖소를 키우는
소녀가 살고 있었다. 어느 날 소녀가 정성스럽게 짜낸 젖을 시장에 내다팔기
위해 길을 나섰는데 그만 엉겅퀴의 가시에 찔려서 죽고 말았다. 그 후 소녀는
젖소로 다시 태어나 복수라도 하듯이 닥치는 대로 엉겅퀴의 잎을 뜯어
먹었다고 한다. 그래서 '복수'라는 꽃말을 갖고 있는 엉겅퀴다. 조금은 황당한
전설이지만 소녀를 죽음에 빠트릴 정도로 강한 가시를 지니고 있다는 사실을
환기 시켜주는 이야기가 아닌가 싶다. 사실 맨 손으로 엉겅퀴를 채집하기란
어렵다. 꼭 보호 장갑을 착용하여 안전하게 채집하도록 한다.

- **채집 장소** 낮은 숲과 들
- **채집 시기** 6~7월
- **채집 방법** 날카로운 가시에 찔리지 않도록 채집할 때 세심하게 주의한다. 한 손으로는 핀셋으로 엉겅퀴의 꽃대를 잡고 다른 한
 손으로는 가위로 꽃대를 자른다.
- **누름 건조 시간** 6~7일
- **누름 건조 시 주의 사항** 꽃송이와 꽃줄기 부분이 두껍기 때문에 반드시 반으로 절개하여 누름 건조한다. 누름 건조 후
 만 하루가 지나면 새로운 건조매트로 교체한 후 5~6일간 더 누름 건조한다.

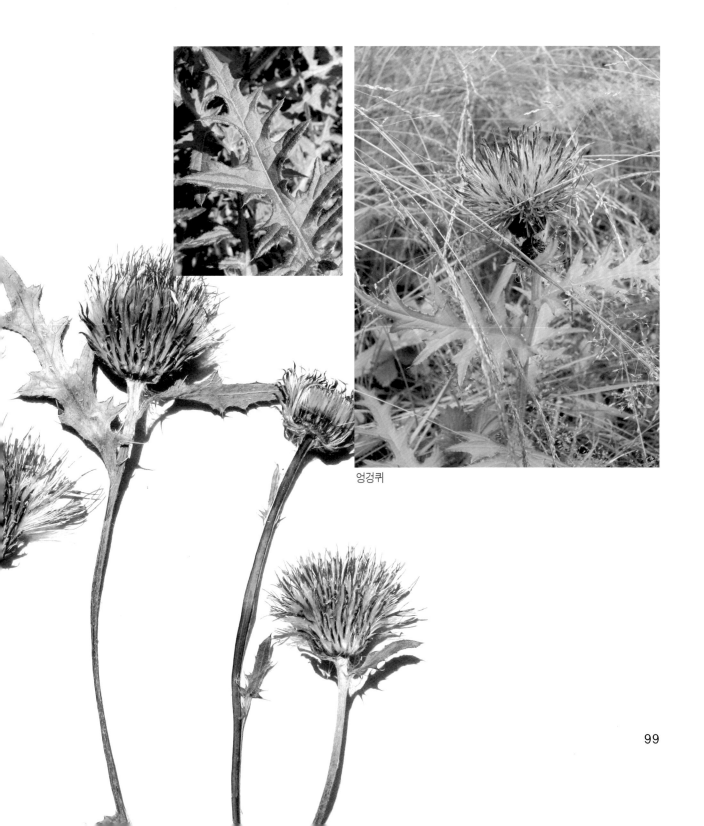

엉겅퀴

99

패랭이꽃

유월이 되자 숲은 어느새 초록으로 물들고 패랭이의 붉은 꽃잎은 초록과 강한
대비를 이루면서 더욱 붉게 느껴진다. 봄꽃이 하나 둘 사라진 쓸쓸한 자리를
여름 꽃이 앞 다투어 피어나기 시작한다. 봄에 채집하러 갔던 장소를 다시
찾았다. 할미꽃, 솜방망이, 조개나물이 머물고 간 자리에 패랭이꽃, 솔나물,
개망초, 갈퀴나물 등 수많은 풀꽃들로 가득하다. 요즘 화원에 나가보면 다양한
색깔로 개량이 되어 판매되는 패랭이꽃을 쉽게 만날 수 있다. 하지만 화원에서
사람의 손에 의해 인공적으로 가꾸어져 피어난 패랭이꽃 보다 야생에서 만난
패랭이꽃이 더욱 친근하고 아름답게 느껴지는 것은 자연에서 피어나는
강인한 생명력 때문일 것이다. 그래서 더욱 귀한 패랭이꽃과의 소중한
만남이었다.

- **채집 장소** 낮은 산과 풀숲, 무덤가 주변
- **채집 시기** 6~7월
- **채집 방법** 20~30cm가량 꽃대가 올라온다. 활짝 핀 꽃송이와 봉오리가 함께 붙어있는 패랭이꽃을 긴줄기째 채집한다.
- **누름 건조 시간** 3~4일
- **누름 건조 시 주의 사항** 긴 줄기를 통째로 정리하여 누름 건조한다. 수분 함량이 비교적 적게 함유되어
 있어서 누름 건조 시간이 짧다.

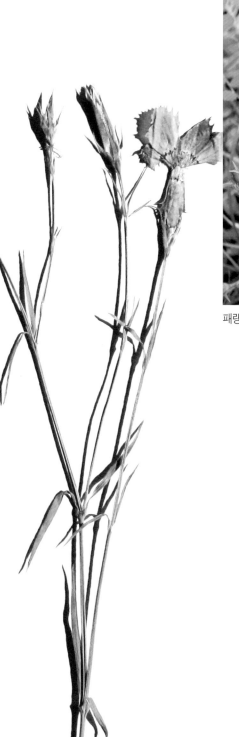

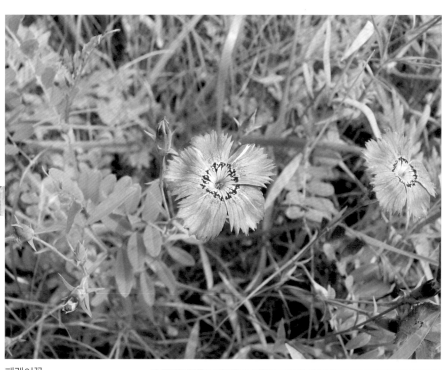

패랭이꽃

솔나물 여름 summer | 6월

패랭이를 채집 한 후 주변을 둘러보니 개망초와 솔나물도 피어 있다.
솔나물은 키가 워낙 크고 노란색의 작은 꽃송이가 뭉쳐있어 멀리서도 쉽게
눈에 띈다. 솔나물, 조개나물, 갈퀴나물, 짚신나물 등 나물이란 이름이 붙는
것은 어린순을 나물로 해서 먹는다고 해서 붙여진 이름이다. 우리 산과 들에
피는 풀꽃 중에는 나물이라는 이름이 붙여진 식물이 무려 150가지가
넘는다고 한다. 재미있는 것은 오늘날의 식탁에서는 거의 찾아보기 어려운
나물들이다. 식재료가 풍요롭지 않았던 시절을 사셨던 선조들의 지혜가
엿보인다. 솔나물을 자세히 살펴보니 줄기부분의 잎이 소나무의 잎을 꼭
닮아 있다. 잎은 소나무를 닮았고 어린 순은 나물로 해서 먹을 수 있어
솔나물이란 이름이 붙게 되었다.

- **채집 장소** 낮은 산과 풀숲, 무덤가 주변
- **채집 시기** 6~7월
- **채집 방법** 최소 40cm에서 최대 100cm 가량 긴 꽃대가 올라온다. 노란 꽃이 활짝 피어나면 긴 꽃대를 채집한다.
- **누름 건조 시간** 3~4일
- **누름 건조 시 주의 사항** 절개하지 않고 통째로 누름 건조한다. 꽃송이 부분부터 약 20cm 가량 줄기 부분을
 정리하여 누름 건조하고 밑 둥 부분도 따로 정리하여 누름 건조한다.

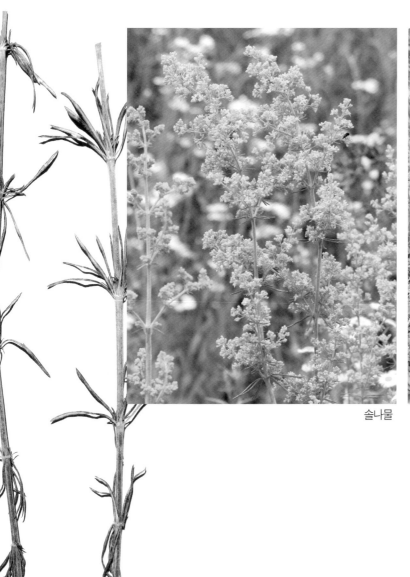

솔나물

솔나물 줄기

칡

오랜만에 팔당대교를 지나 경기도 남양주시 조암면에 위치한 운길산을 찾았다.
구름이 산에 걸려 멈춘다는 산. 운길산은 북한강과 남한강이 만나는 두물머리
북서쪽에 위치해 있다. 산 속으로 들어가는 길목에는 온통 칡넝쿨이 땅을
점령하고 있었다. 이처럼 칡은 대단히 빨리 자라는 식물이다. 빨리 자랄 수
있는 조건에는 두 가지가 있다. 줄기가 덩굴성이라는 점과 굵은 뿌리를 갖고
있다는 점이다. 덩굴식물이라 주변에 기댈 수 있는 곳이라면 어디든 타고
올라가는 습성을 지녔으며 굵고 큰 뿌리에 다량의 에너지를 축적해 두고 빠른
속도로 자라는 것이다. 칡은 생명력이 강하여 척박한 땅에서도 잘 적응하며
한번 뿌리를 내리면 대규모의 군락을 이루어 숲을 뒤덮어버릴 정도의 강력한
위력을 지니고 있다. 그만큼 채집을 할 수 있는 기회가 많아진다. 넓은 잎과
길게 뻗은 가느다란 칡 줄기가 시원스럽다. 칡넝쿨에 주렁주렁 매달린
칡꽃에서 달콤한 향기가 뿜어져 나왔다. 칡꽃 향기에 취해 한동안 꼼짝하지
못한 채 즐거운 시간을 보냈다.

- **채집 장소** 낮은 산과 들
- **채집 시기** 6~10월
- **채집 방법** 여린 칡 줄기와 잎이 피어나는 6월에 1차로 채집하고 칡꽃이 피어나는 8월에 2차로 채집한다.
- **누름 건조 시간** 4~5일
- **누름 건조 시 주의 사항** 칡 줄기 부분은 원하는 모양대로 형태를 만들어 누름 건조가 가능하다. 명주실을 이용하여 칡을 다양한 모양으로 형태를 잡아 누름 건조한다. 통째로 누름 건조할 때에는 건조매트를 두 차례 교체한다.

칡

칡 줄기 명주실 이용
누름 건조

나지막한 양지 바른 산에 올랐다. 초록이 물든 언덕에 은빛 띠가 바람에
흔들리고 있다. 우리 옛 선조들은 띠를 이용하여 도롱이를 만들었다는
기록이 있다. 도롱이란 재래식 우비를 말한다. 지금은 농업박물관에 가야만
만날 수 있지만 예전에는 농촌에서 비 오는 날 외출을 하거나 들일 등을 할
때 어깨와 허리에 걸치고 사용하던 생활용품이었다. 지푸라기, 밀짚, 보릿대
등으로도 도롱이를 만들었지만 띠를 이용한 도롱이가 제일 훌륭했다고
전해진다. 이렇듯 띠는 생활용품으로써도 중요한 몫을 다했다. 어린시절
친구들과 들판을 뛰어다니며 '삐비'를 뽑던 기억이 떠오른다. 나의 고향
충청도에서는 '띠'의 애순을 '삐비'라고 불렀다. 두툼한 삐비의 껍질을 벗겨
내면 연하고 달콤한 하얀 속살이 나오는데 입속에서 씹히는 맛과 재미가
솔솔 했다. 시골 아이들에게 '삐비'는 아주 인기 있는 군음식이었다. 띠의
다른 말로는 삐비, 삘기, 테 등 지방마다 다양한 이름으로 불리어지고있다.
삐비는 하늘 위로 당기면 쏙 하고 뽑히기 때문에 가위를 사용하지 않아도
쉽게 채집할 수 있다.

- **채집 장소** 양지 바른 낮은 산과 들, 무덤가 주변
- **채집 시기** 6월
- **채집 방법** 띠의 이삭이 하얗게 꽃이 피기 바로 직전인 이삭에 은빛이 돌때 채집해 둔다. 꽃대 15cm 가량 채집한다.
- **누름 건조 시간** 4~5일
- **누름 건조 시 주의 사항** 띠의 이삭을 통째로 누름 건조한다. 누름 건조 후 만 하루가 지나면 새로운 건조매트로
　　　　　　　교체한 후 3~4일간 더 누름 건조한다.

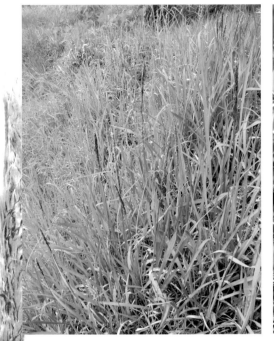

띠

107

개망초

탁 트인 바다가 보고 싶어 서해안으로 달렸다. 시화방조제를 지나서 대부도와
선재도를 거쳐 영흥대교에 다다랐다. 잠시 차를 멈추고 아름답게 펼쳐진 풍경
속으로 시간을 묶어 놓는다. 바다 위에 봉긋 놓여져 있는 작은 섬과 낡은
어선들의 풍경은 마치 한 폭의 그림 같다. 이윽고 오늘의 목적지인 영흥도에
다다랐다. 영흥도에서 맨 처음 반겨준 이는 뜻밖에도 개망초 군락지였다.
여름엔 아주 흔한 풀꽃이라 집 주변에서도 매일 마주치지만 영흥도에서의
만남은 매우 신선하게 다가왔다. 아직 개발이 되지 않은 빈 택지 위에 하얀
개망초가 무리지어 대규모의 군락을 이루고 있었다. 무척 아름답고 황홀한 풍경
속에서 나는 오랫동안 머물렀다. 내가 조향사라면 개망초의 향기를 담은 향수를
만들고 싶을 정도로 개망초는 매혹적이고 신비스러운 향을 지녔다. 개망초를 한
아름 꺾어 커다란 꽃다발을 만들어 보았다. 집에 돌아와 화병에 꽂아 두고
오랫동안 그 날의 추억을 더듬어 본다.

- **채집 장소** 양지 바른 들녘과 길가
- **채집 시기** 6~7월
- **채집 방법** 여름에 들이나 길가에서 흔하게 만날 수 있는 풀꽃이다. 30cm가량의 긴 꽃대를 포함하여 채집한다.
- **누름 건조 시간** 4~5일
- **누름 건조 시 주의 사항** 꽃 줄기째 누름 건조하기, 꽃 한 송이씩 가위로 잘라서 누름 건조하기, 열매가 달린 줄기째
 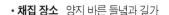 누름 건조하기, 컬러액을 입혀 누름 건조하기 등 다양한 방법의 누름 건조를 한다.

개망초

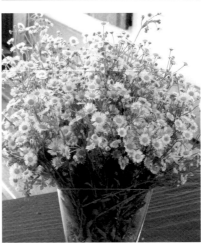

화병 속의 개망초

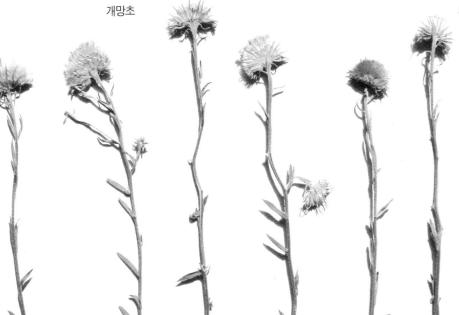

양지바른 산에는 벼과에 속하는 새가 무리지어 피어있다. 소나 염소가
좋아하는 풀로 알려져 있다. 억새, 개나리새, 기름새, 솔새, 뚝새풀 등.
식물 이름에 '새'가 들어가면 대부분 잎이 길쭉한 풀이다. 훤칠한 키에
가느다란 줄기를 지닌 새는 바람이 불자 이내 옆으로 쓰러지듯 눕는다.
다시 바람이 지나자 하늘을 향해 꼿꼿하게 서 있는 모습이 사랑스럽고
당당하게 보인다. 가느다란 줄기에 이삭이 곱게 물들어 있다. 이삭과
함께 긴 줄기째 채집을 했다.

- **채집 장소** 양지 바른 낮은 산이나 들
- **채집 시기** 6~7월
- **채집 방법** 이삭이 곱게 물들면 20cm 가량 긴 줄기째 채집한다.
- **누름 건조 시간** 4~5일
- **누름 건조 시 주의 사항** 수분 함량이 비교적 적기 때문에 빠른 시간 안에 누름 건조된다. 단, 누름 건조 시 배열을
　　　　　　　　　　　　느슨하게 한다. 건조가 끝난 후 핀셋으로 꺼내어 줄기 부분을 잘라본다. 경쾌한 소리를 내며 잘라지면 건조가
　　　　　　　　　　　　잘 된 것이다.

새

갈퀴나물

풀꽃의 이름을 살펴보면 꽃의 생김새에서 어떤 모습이나 사물이 연상 되어
붙여진 이름들이 제법 있다. 가령 할머니의 굽은 허리와 하얀 머리 때문에
붙여진 할미꽃, 노루의 귀를 닮아 얻게 된 이름 노루귀, 꽃봉오리가 뾰족한 붓을
닮아 붙여진 붓꽃 등이 그 예이다. 역시 갈퀴나물도 농사를 짓기 위해 만들어진
연장 갈퀴와 닮았다고 해서 붙여진 이름이다. 갈퀴나물의 둥글게 말린 곡선
부분이 갈퀴와 비슷하다. 갈퀴는 시골에서 땔감으로 사용하기 위해 잘 마른
솔가지를 긁을 때나 타작한 콩깍지 등을 긁어낼 때도 매우 유용하게 사용된다.
시골 헛간에 한두 개씩은 갖고 있는 연장이다. 쓰임새가 많은 연장 갈퀴처럼
갈퀴나물의 덩굴 부분도 정성스럽게 채집해 두면 작품의 소재로 다양하게
연출될 수 있다.

- **채집 장소** 낮은 산과 들의 풀숲
- **채집 시기** 6~7월
- **채집 방법** 보라색 꽃이 피는 6월경에 꽃과 잎을 채집한다. 갈퀴나물에는 진딧물이 많이 서식한다. 벌레가
　　　　　　　없는 꽃을 채집한다.
- **누름 건조 시간** 3~4일
- **누름 건조 시 주의 사항** 갈퀴나물의 꽃과 잎을 따로 정리하여 누름 건조한다. 수분함량이 적기 때문에
　　　　　　　짧은 시간 내에 누름 건조가 가능하다.

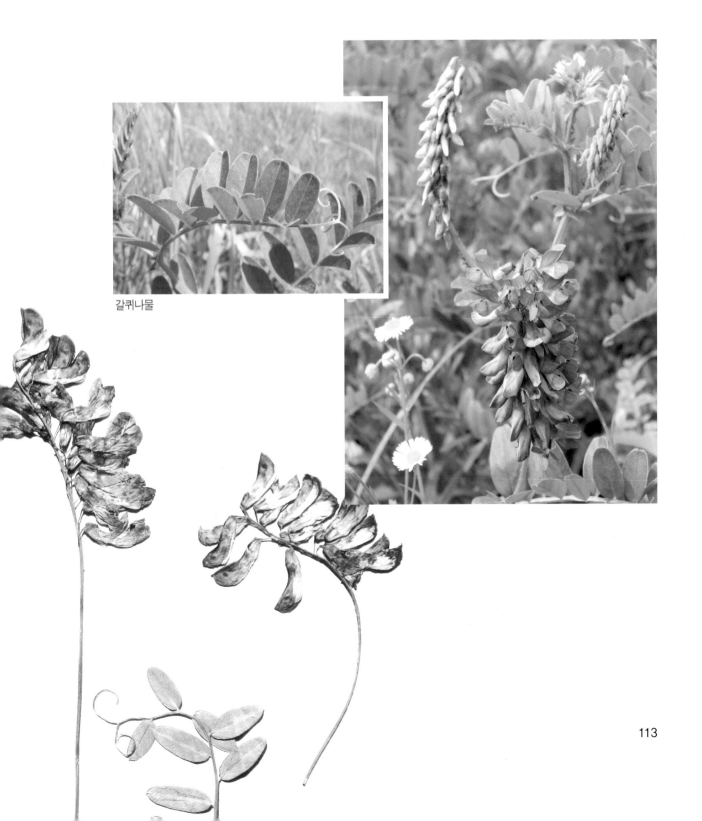

갈퀴나물

소리쟁이

소리쟁이가 열매를 맺기 시작할 때 쯤이면 곧은 줄기를 하늘 높이 시원스럽게 밀어 올린다. 주변의 식물들 보다 월등하게 키가 높아 어디서나 쉽게 눈에 잘 띈다. 바람이 불 때면 씨가 부딪히면서 소리를 낸다고 하여 소리쟁이란 근사한 이름을 얻게 되었다. 마디풀과 여러해살이풀로 유럽 원산으로 북미, 북아프리카, 아시아 등지에 분포하는 식물이다. 연한 녹색의 꽃이 층층이 달려있다. 흔히 습지 가까이에서 자라는 식물로 소리장이, 소로지, 솔구지, 참송구지 등 여러 이름으로 부르기도 한다. 어린순은 나물로 먹을 수 있다. 소리쟁이의 길고 넓은 잎과 작고 둥글납작한 씨앗은 어린시절 소꿉놀이를 할 때 감초처럼 등장한 놀이감이었다. 넓은 잎은 예쁜 그릇이 되어 주었고 씨앗은 반찬이 되어 주었다. 그런데 지금도 여전히 나의 그림의 소재로써 즐거운 소꿉놀이 친구가 되어 주니 고마울 뿐이다.

- **채집 장소** 낮은 산과 들의 풀숲, 냇가
- **채집 시기** 6~7월
- **채집 방법** 열매 부문과 잎자루 그리고 두꺼운 줄기 부분을 함께 채집한다.
- **누름 건조 시간** 5~6일
- **누름 건조 시 주의 사항** 열매 부분과 잎자루는 통째로 누름 건조하고 두꺼운 줄기 부분은 반으로 절개하여 누름 건조한다.

114

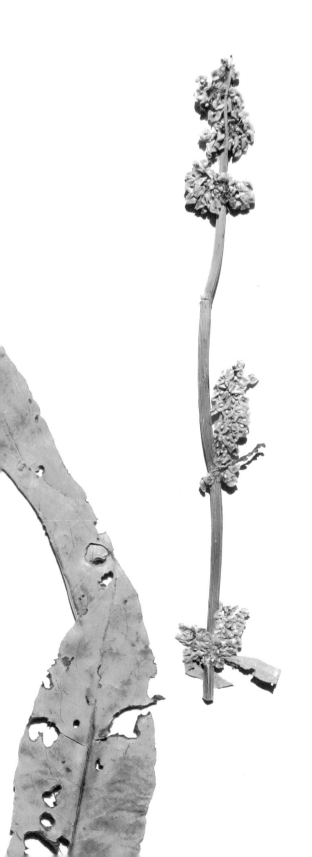

소리쟁이

금계국 여름 summer | 6월

금계국을 만나러 간 것은 아니었다. 선재도의 시원한 바다 바람과 서해안의
넓게 펼쳐진 갯벌을 구경하러 떠난 여행이었다. 바닷가에서의 즐거웠던 시간을
마음에 가득 담고 조금은 기분 좋게 피곤한 몸으로 섬을 빠져 나오려는데
눈앞에 믿겨지지 않는 풍경이 펼쳐졌다. 와! 감탄사가 절로 나왔다. 금계국이
자연적으로 군락을 이루고 있었다. 도로가에 차를 세워두고 비포장 길을 따라
금계국 군락지가 있는 곳으로 올라섰다. 멀리서 바라 볼 때도 무척
아름다웠지만 가까이에서 꽃을 감상하니 꿈을 꾸는 듯 황홀감에 사로잡혔다.
금계국은 국화과의 한해살이풀 또는 두해살이풀로 북아메리카가 원산지로
꽃이 황색이라 붙여진 이름이다. 처음 금계국을 만났을 때 일이 생각이 나
웃음이 난다. 한여름에 가을꽃의 대명사인 코스모스가 피어있어 눈이
휘둥그레졌다. 노란색 코스모스로 착각하게 된 것이다. 이젠 오랜 시간
만나다보니 꽃 이름을 제대로 불러줄 수 있게 되어 다행이다. 꽃말은 '상쾌한
기분' 이란다. 마음 깊숙이 상쾌함을 전해주는 고마운 꽃. 뜻하지 않게 만난
금계국이 오늘 나의 여행길에 멋진 갈무리를 해주었다.

- **채집 장소** 낮은 산과 들
- **채집 시기** 6~7월
- **채집 방법** 20cm 가량 꽃줄기 부분을 채집한다. 활짝 핀 꽃과 봉오리를 함께 채집한다.
- **누름 건조 시간** 5~6일
- **누름 건조 시 주의 사항** 얇은 꽃줄기에 비하여 수분함량이 많기 때문에 자주 건조매트를 교체하며 건조 한다.
 누름 건조 후 만 하루가 지나면 새로운 건조매트로 교체하고 다시 하루가 지나면 새로운 건조매트로
 교체한다. 그 후 3~4일 더 누름 건조한다.

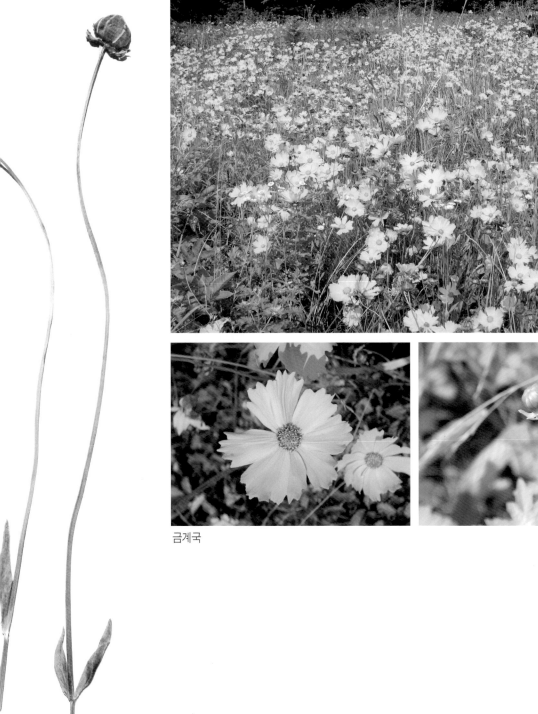

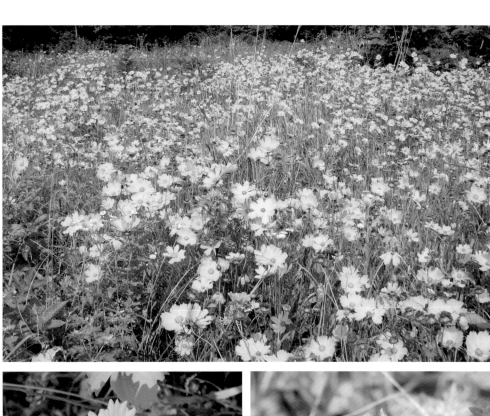

금계국

고삼 여 름 summer | 6월

산길을 내려오는데 긴 꽃대에 연노란빛 꽃이 피어 있는 고삼이 보인다. 오랜만에
만나보는 꽃이다. 굵은 뿌리를 가지고 있는 고삼은 뿌리가 약으로 쓰이는데 그
맛이 쓰고 삼과 유사한 효능을 가지고 있다고 해서 붙여진 이름이다. 또한
뿌리의 생김새가 굵고 흉측하게 구부러져 있기 때문에 도둑놈의지팡이라는
재미있는 식물명을 가지고 있다. 또 고삼을 다른 말로 너삼, 뱀의정자나무
라고도 한다. 고삼은 쌍떡잎식물 장미목 콩과의 여러해살이풀로 어릴 때는
검은빛을 띤다. 민간에서는 농사를 지을 때 줄기나 잎을 달여서 살충제로 쓰기도
한다. 친환경 살충제인 셈이다. 고삼의 잎을 자세히 살펴보니 아까시아나무의 잎
모양과 비슷하게 생겼다. 꽃대가 굵기 때문에 건조매트에 건조할 때 수분이 적은
얇은 잎과 수분이 많은 두툼한 꽃을 따로 분리하여 건조하면 좋다.

- **채집 장소** 양지 바른 낮은 산
- **채집 시기** 6~7월
- **채집 방법** 80~100cm 가량의 긴 꽃대가 올라온다. 꽃이 피면 긴 꽃대를 포함하여 채집한다.
- **누름 건조 시간** 6~7일
- **누름 건조 시 주의 사항** 두꺼운 꽃대를 지녔기 때문에 누름 건조 시간이 길다. 자주 건조매트를 교체하며
건조한다. 누름 건조 후 만 하루가 지나면 새로운 건조매트로 교체하고 다시 하루가 지나면
새로운 건조매트로 교체한다. 그 후 4~5일 더 누름 건조한다.

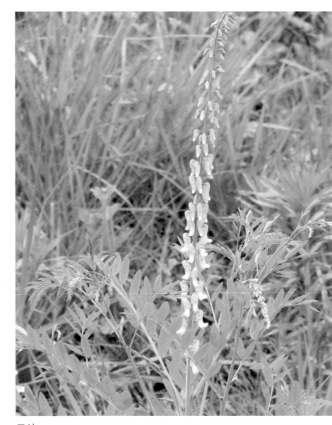

고삼

여린 잎 누름 건조

박주가리

하늘의 별이 있다면 땅에는 박주가리가 있다. 어떤 이는 바다의 불가사리
모양을 닮았다고 말하기도 하지만 나의 눈엔 밤하늘에 반짝이는 별처럼
느껴지는 풀꽃이다. 박주가리는 나를 세 번 놀라게 한다. 한번은 별을 닮아
놀라고 또 한번은 매우 강한 향에 놀라고 또 한번은 채집할때 줄기와
잎에서 끈적이는 흰 액이 뚝뚝 떨어져서 놀란다. 무방비 상태에서 채집할
때는 매우 당황하게 되므로 라텍스 장갑을 꼭 착용하도록 한다.

- **채집 장소** 들과 풀숲
- **채집 시기** 7~8월
- **채집 방법** 꽃과 잎이 달린 긴 줄기 부분을 통째로 채집한다. 줄기와 잎과 꽃을 자르면 끈적이는 흰 액이 나오므로
 티슈를 함께 준비한다.
- **누름 건조 시간** 5~6일
- **누름 건조 시 주의 사항** 박주가리의 줄기와 잎은 통째로 누름 건조한다. 꽃은 한 송이씩 손가락을 이용하여
 납작하게 눌러 형태를 평면적으로 만든 후 누름 건조한다.

120

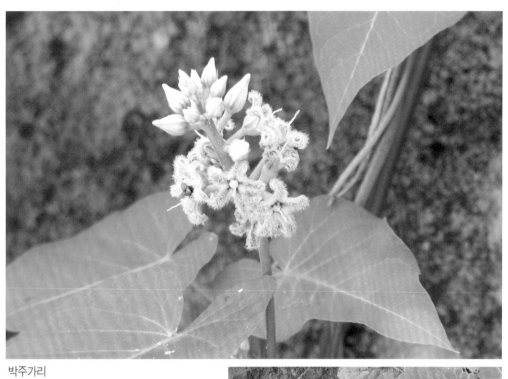

박주가리

타래난초 여름summer|7월

처음 타래난초를 만났을 때의 일이다. 타래난초에게는 미안하지만 난생처음
보는 식물에 나선형으로 꼬여 있는 모양도 매우 특이하고 주변을 살펴보아도
딱 한 송이 뿐이라 돌연변이 식물인 줄만 알았다. 식물도감을 찾아보고 나서
그때서야 타래난초라는 것을 알게 되었다. 지금 생각하면 웃음이 절로
나오지만 그때는 심각한 사건이었다. 아는 만큼 보인다는 말이 실감이 난다.
지금은 산에 가면 수줍게 몸을 꼬고 있는 타래난초가 너무나 잘 보이니 말이다.
난초과의 여러해살이풀인 타래난초는 이름 그대로 타래처럼 꽃이 나선
모양으로 돌아가며 핀다. 꽃을 한쪽으로 몰아서 피우면 벌레를 불러 모으는
데는 좋을지 모르지만 한쪽으로 기울어 버릴 위험이 있다. 그러므로 평등하게
돌아가며 꽃을 피워 조화를 유지하고 있다. 타래난초에는 오른쪽감기와
왼쪽감기의 양방향이 있는데, 조사를 해보면 두 방향이 대략 비슷한 비율이다.
자연은 불규칙하게 보이지만 놀랄 만큼 정교한 법칙과 질서를 유지하고 있다.

- **채집 장소** 낮은 산과 들의 풀숲
- **채집 시기** 7~8월
- **채집 방법** 실타래처럼 나선형으로 꼬여있는 타래난초는 긴 꽃대를 지녔다. 25cm 정도 길이로 채집한다.
- **누름 건조 시간** 4~5일
- **누름 건조 시 주의 사항** 꽃 배열 용지에 꽃이 겹쳐지지 않도록 배열한다. 통째로 누름 건조한다.

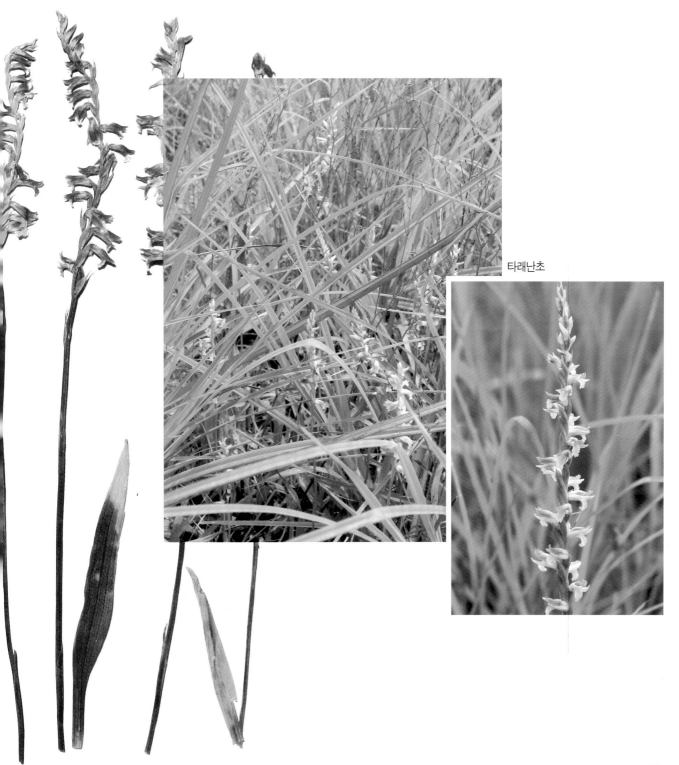

타래난초

짚신나물

풀숲에서 풀꽃 친구들의 키재기 경연대회가 열렸나보다. 이 동네에서는 짚신나물이 단연 일등을 했다. 하나의 줄기에 여러 개의 가지들이 생겨나서 풍성하게 꽃을 피워낸다. 다 자라면 1미터 가량이 되어 탐스러운 풀숲을 형성한다. 짚신나물은 씨가 짚신에 잘 달라붙고 어린순은 나물을 해 먹는다고 해서 붙여진 이름이다. 짚신나물에 관한 또 다른 이름이 붙여지게 된 훈훈한 전설이 내려오고 있다. 옛날 과거를 보러 서울로 가던 두 친구가 있었는데, 도중에 한 친구가 병이 났다. 마침 두루미가 날아왔다. 큰소리로 도와달라고 소리쳤는데 두루미가 깜짝 놀라 입에 물고 있던 풀을 떨어뜨렸다. 그 풀을 먹은 친구는 병이 나아 과거를 무사히 치르고 급제를 하였다고 한다. 사람을 풀어 그 풀을 몇 해에 걸쳐 찾은 뒤 의원에게 이름을 물었으나 알 수가 없었다. 그래서 그 두루미의 고마움을 기리기 위해 풀이름을 선학초라 이름 지었다 한다. 학(두루미)이 준 약초라 해서 지어진 이름이다. 여름 내내 꽃을 피어 내지만 7월에 만난 짚신나물이 가장 아름다워 채집하기에 좋은 시기이다. 그러나 짚신나물의 노란 꽃잎이 매우 얇아서 오랜 시간 장맛비에 노출되면 생체기가 많이 나기 때문에 긴 장마가 시작되기 전에 채집한다.

- **채집 장소** 낮은 산과 들의 풀숲
- **채집 시기** 7~8월
- **채집 방법** 30~100cm 정도의 높이를 지녔다. 30cm 정도로 길게 채집한다.
- **누름 건조 시간** 4~5일
- **누름 건조 시 주의 사항** 꽃 배열 용지에 꽃이 겹쳐지지 않도록 배열한다. 통째로 누름 건조한다.

전미경 Jeon Mi-kyung
강변 소나타 Riverside Sonata, 삼베에 압화, 50×65cm, 2005
짚신나물을 이용한 작품

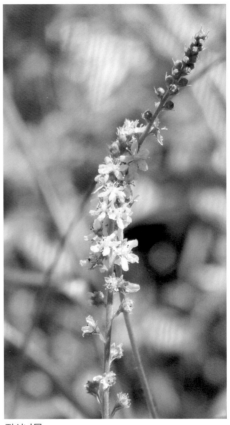

짚신나물

좁쌀풀 여름summer|7월

광릉수목원으로 향하는 도로 옆에는 낙석을 예방하는 철망이 길게
쳐져있었다. 그 철망 아래에는 온갖 풀들이 무성하게 자라고 있다.
갑자기 호기심이 발동했다. 차를 세우고 풀숲을 꼼꼼히 살펴보기로
했다. 차창 밖으로 보이는 풍경은 온갖 풀들로 뒤죽박죽 뒤엉켜 있는
것처럼 보이지만 차에서 내려서 가까이 다가가 살펴보면 그곳에도
엄연한 질서가 있고 다양한 풀꽃들의 소중한 서식지이다. 한쪽에서
해맑게 웃고 있는 노란 좁쌀풀이 제일 먼저 눈에 띈다. 집 주변에서
흔히 만나기 어려운 풀꽃이니 만큼 기쁨도 컸다. 좁쌀풀이란 이름에
걸맞게 노란꽃봉오리가 좁쌀처럼 보이는 아름다운 꽃이다.

- **채집 장소** 양지 바른 낮은 산과 들
- **채집 시기** 7~8월
- **채집 방법** 40~100cm 가량 꽃대가 길게 올라와 꽃이 달린다. 봉오리와 노란 꽃을 함께 채집한다.
- **누름 건조 시간** 4~5일
- **누름 건조 시 주의 사항** 꽃이 겹쳐지지 않도록 주의하며 통째로 배열 누름 건조한다.

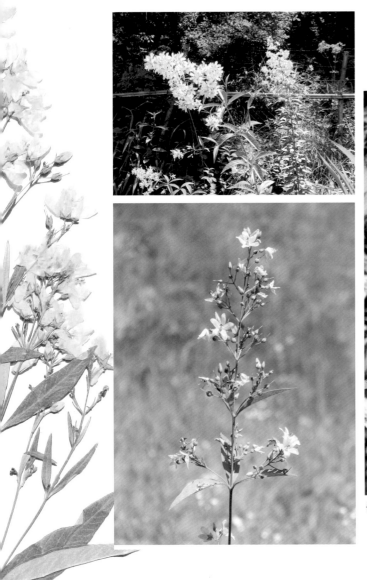

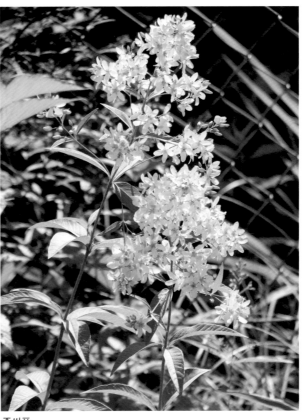

좁쌀풀

127

노루오줌 여름 summer | 7월

경춘국도를 달려서 경기도 남양주시 수동면에 자리잡은 축령산 자연휴양림을
찾았다. 잣나무, 단풍나무, 물푸레나무의 울창한 숲과 맑은 계곡이 어울려
장관을 이루고 있다. 특히 정상을 오르는 등산로에는 하늘이 보이지 않을
정도로 우거진 아름드리 잣나무 숲이 펼쳐진다. 잠시 쉬었다 갈 수 있는 긴
통나무의자에 누어 하늘을 찌를 듯한 기운의 잣나무 꼭대기를 바라보면서 긴
휴식의 시간을 갖기도 했다. 잣나무 숲을 내려오는데 갑자기 주변이 환해짐이
느껴졌다. 나무로 둘러싸인 그늘진 골짜기 주변에 노루오줌이 눈부신 빛을
품어 내고 있었다. 주로 산속의 물가나 습한 곳에서 자생하는 노루오줌은
노루가 물 마시러 왔다가 오줌을 많이 누고 가서 뿌리와 꽃에 노루오줌냄새가
난다고 하여 붙여진 재미난 이름이다. 이름과 어울리지 않게 너무나 고운
꽃빛을 지녔다. 축령산의 잣나무 숲 아래에서 노루오줌을 만난 감흥을
오랫동안 간직하고 싶다.

- **채집 장소** 그늘진 골짜기 주변
- **채집 시기** 7~8월
- **채집 방법** 30~70cm 가량 꽃대가 곧게 올라온다. 30cm 정도의 길이로 채집한다.
- **누름 건조 시간** 6~7일
- **누름 건조 시 주의 사항** 꽃과 꽃대에 다량의 수분을 함유하고 있기 때문에 누름 건조 시간을 길게 한다.
 누름 건조 후 만 하루가 지나면 새로운 건조매트로 교체한다. 그 후 계속 3일 정도를 새로운 건조매트로
 교체하면서 누름 건조한다.

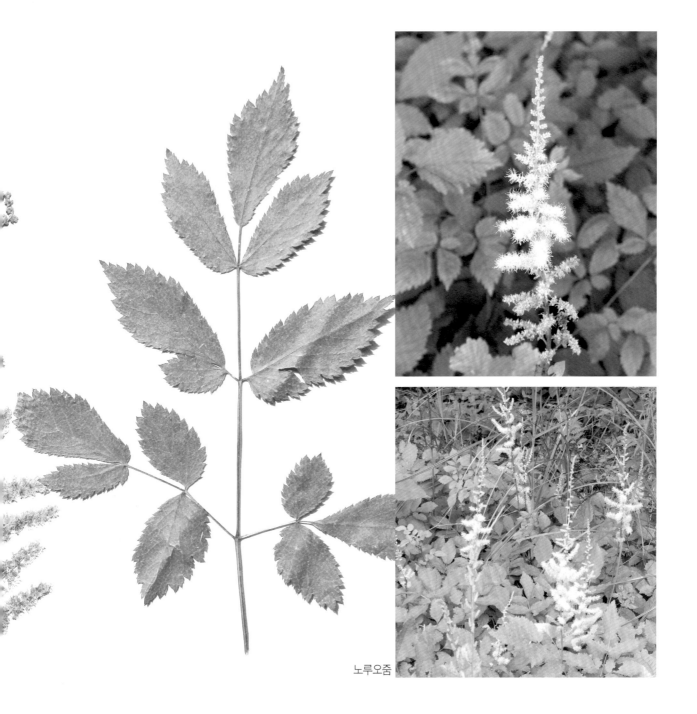

노루오줌

꼬리조팝나무

해마다 칠월이 되면 꼭 가보고 싶은 장소가 있다. 포천시 소흘면 직동리에 위치한
꼬리조팝나무 우거진 숲길을 조용히 걷고 싶어진다. 그 길을 걷다 보면 일상에서
겪게 되는 모든 걱정들이 한순간 사라지고 마음 깊이 맑은 샘물이 고이는 듯
편안하다. 자연 속에 머무는 시간은 나의 삶을 재충전하는 귀중한 시간이다. 뜨거운
태양 아래 올해도 어김없이 보랏빛 꽃망울을 폭죽같이 터뜨리는 정열의
꼬리조팝나무. 그 축제의 현장을 붕붕거리는 벌떼들과 함께 즐거운 시간을 보냈다.

유난히 가느닿고 기다란 수술 불그스레 내밀고

산 속 벌이란 벌은 다 불러 모은다

개울가 건너편 수줍게 피어난 물봉선

어느새 나비의 몸짓이 되고

칠월의 태양

꽃의 향연에 눈이 부서 잠시 푸른빛으로 눈 감을 때

순간 벌과의 눈부신 입맞춤

그대 곁을 지나가던 갈 길 먼 나그네

발목잡고 놓아주지 않는다.

칠월이 초대한 숲, 꼬리조팝나무 아래에서 시상이 떠올라 적어본다.

- **채집 장소** 습기가 많은 골짜기 주변
- **채집 시기** 7~8월
- **채집 방법** 꽃이 피기 시작하면 봉오리 부분과 함께 30cm 정도의 길이로 채집한다.
- **누름 건조 시간** 5~6일
- **누름 건조 시 주의 사항** 꽃과 줄기를 함께 누름 건조한다. 누름 건조 후 만 하루가 지나면 새로운
　　　　　　　건조매트로 교체한다. 그 후 4~5일 정도 계속 누름 건조한다.

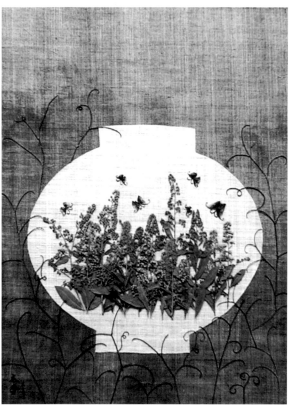

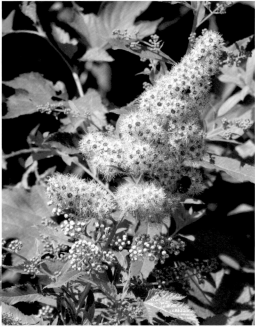

전미경 Jeon Mi-kyung
꽃과 나비| Flowers and Butterflies, 삼베에 압화, 65×50cm, 2003
꼬리조팝나무를 이용한 작품

꼬리조팝나무

원추리

장흥으로 가는 길목에서 산 중턱에 피어 있는 원추리를 만났다. 초록이 물든 숲을
배경으로 피어 있는 노란색 원추리는 꽃송이가 크고 화려해서 멀리에서도 한눈에
들어온다. 무리지어 피어나기 보다는 두세 송이씩 홀로 고고하게 피어있는 모습이
눈에 많이 띈다. 그 모습이 마치 세상일에 초연한 구도자의 모습처럼 느껴진다.
원추리의 꽃말이 '기다림' 인데 꽃의 인상과 너무나 잘 어울린다는 생각이 든다.
옛날 효심이 깊은 형제가 부모를 여의고 슬픔에 잠겨 세월을 보냈다. 그러던 어느 날
형은 슬픔을 잊기 위해 무덤가에 원추리를 심었고 동생은 부모를 잊지 않으려
난초를 심었다. 세월이 흘러 형은 슬픔을 잊고 열심히 일을 했지만 동생은 더욱
슬픔에 잠겼다. 부모님도 안타까웠던지 동생의 꿈속에 나타나 말했다. "슬픔을 잊을
줄도 알아야한다." 그 말씀을 듣고 동생도 원추리를 심고 슬픔을 잊었다고 한다.
그래서 원추리를 망우초(忘憂草)라 부르기도 한다는 전설이 전해지고
있다. 양지 바른 곳을 매우 좋아하는 원추리는 주로 깎아 지듯
가파른 절벽에 많이 핀다. 절벽은 채집하기가 매우 위험하므로
그냥 먼 곳에서 바라보는 즐거움으로 만족해야한다. 양지 바른
산에서도 만날 수 있기 때문에 안전한 채집 장소를 탐사해보는
즐거움을 만끽해 보자.

- **채집 장소** 양지 바른 산 중턱
- **채집 시기** 7~8월
- **채집 방법** 꽃대에 유독 진딧물이 많이 서식한다. 되도록 벌레가 적은 꽃을 채집하고 꽃이 핀지 오래 되지
 않은 신선한 꽃을 채집한다. 25cm 정도의 꽃대와 함께 채집한다.
- **누름 건조 시간** 5~6일
- **누름 건조 시 주의 사항** 꽃대를 반으로 절개하여 누름 건조한다.

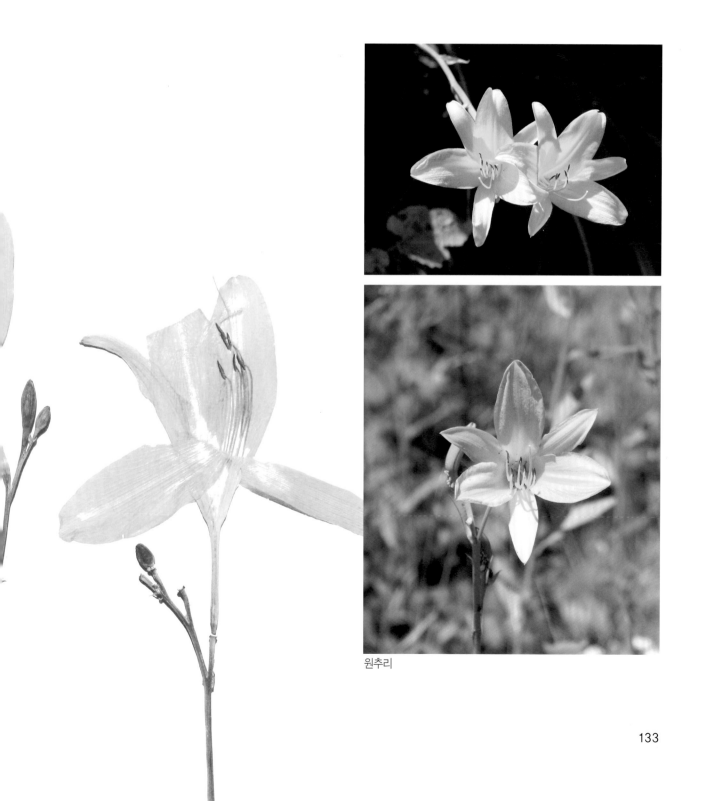

원추리

도랭이피 여 름 s u m m e r | 7 월

여름은 산과 들에 온갖 풀들이 무성한 계절이다. 그래서 볼거리도 풍성하여
즐거운 계절이다. 하지만 그 풀들은 농부에게는 농작물을 방해하는 골치 아픈
존재이다. 수없이 뽑히고 갈아 엎혀지고 심지어는 더 강력한 새로운 제초제를
개발하게 한다. 그런다 해도 그 다음해에 다시 온 산하를 뒤덮는 끈질긴 생명의
근성을 가지고 있는 풀, 흔히 사람들은 이 풀을 일컬어 잡초라고 부른다.
잡초란 무엇인가? 사전에는 "경작지, 도로 그 밖에 빈터에서 자라며 생활에 큰
도움이 되지 못하는 풀로 작물의 생장과 작물의 품질을 방해한다."라고
정의하고 있다. 그래서 도랭이피를 포함한 뚝새풀, 돌피, 단풍잎돼지풀, 바랭이
등 수많은 풀들이 바로 잡초로 구분되고 있다. 잡초가 농작물을 방해하는 것을
제외하고는 좋은 이점도 많다. 초식동물들에게 다양한 먹을거리를 제공해주고
사람들에게는 싱그러운 초록빛 들판을 선사해 준다. 도랭이피의 아름다운
모습을 오랫동안 지켜보았다. 바람에 흔들리는 모습조차 아름다워 눈을 돌릴
수 없게 만든다.

- **채집 장소** 양지 바른 낮은 산과 들
- **채집 시기** 7~8월
- **채집 방법** 긴 줄기 부분과 함께 30cm 가량 채집한다.
- **누름 건조 시간** 4~5일
- **누름 건조 시 주의 사항** 통째로 꽃 배열 용지 위에 겹쳐지지 않도록 배열한 후 누름 건조한다.

도랭이피

까치수염 여름summer|7월

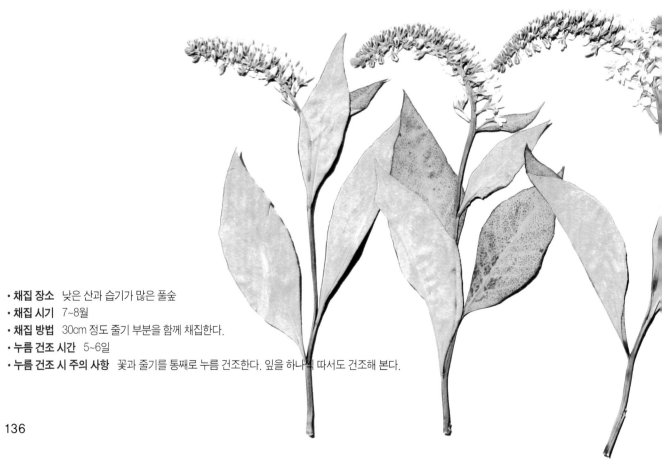

어제 저녁부터 마음이 분주하고 설레었다. 마치 다음 날 소풍가는
초등학생처럼 말이다. 작년 칠월 초 서해안 대부도 여행길에서 만난
까치수염 군락지가 자꾸만 떠올라 며칠 벼르고 있었다. 부푼 가슴을 안고
드디어 대부도에 도착했다. 대부도에는 작고 낮은 산들이 올망졸망 모여
있다. 그 중 도로가 옆에 위치한 이름모를 작은 산이 오늘의 목적지인데 나의
믿음을 저버리지 않았다. 갈고리 같은 하얀 꽃대들이 작은 산봉우리에
일제히 불을 밝히고 있었다. 무척 감격스러웠다. 바람에 실려 오는 서해안
바닷가의 비릿한 갯냄새와 하얀 잇몸 드러내고 웃고 있는 해맑은 까치수염이
절묘한 조화를 이루고 있는 섬. 대부도의 칠월은 그래서 더욱 빛이 났다.

- **채집 장소** 낮은 산과 습기가 많은 풀숲
- **채집 시기** 7~8월
- **채집 방법** 30cm 정도 줄기 부분을 함께 채집한다.
- **누름 건조 시간** 5~6일
- **누름 건조 시 주의 사항** 꽃과 줄기를 통째로 누름 건조한다. 잎을 하나씩 따서도 건조해 본다.

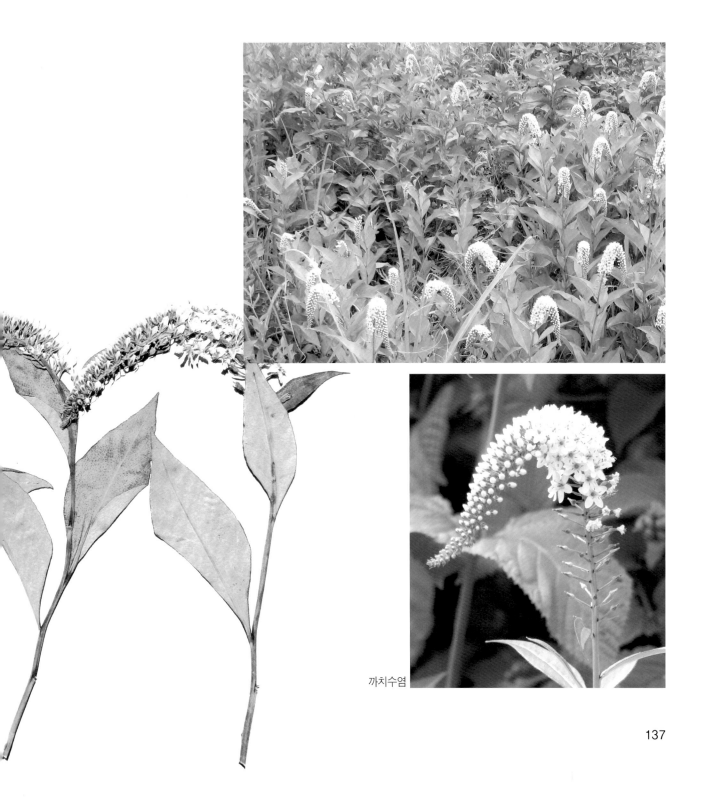

까치수염

강아지풀

우리 산하에 강아지풀만큼 정겨운 풀도 없을 것이다. 다른 풀들의
이름은 모른다 해도 강아지풀 만큼은 코흘리개 어린아이들도 쉽게
알아 맞춘다. 집 주변에서 흔하게 볼 수 있는 풀이고 또 재미난 이름도
한몫 했으리란 생각이다. 강아지풀은 이삭이 붙어있는 부분이 강아지
꼬리 같다하여 붙여진 이름이다. 어린시절 이삭부분을 잘라서 주먹
안에 넣고 주물럭거리며 가지고 놀았던 기억이 난다. 그러면 정말
귀여운 강아지 한마리가 나오는 것처럼 위로 올라온다. 호기심 많던
시절의 놀이 중에 하나였다. 그래서 '동심' 이란 꽃말을 지니고 있는지
모르겠다. 오늘은 어린시절을 떠올리며 바람에 살랑거리는 이삭 위에
사뿐히 손을 얹어 본다.

- **채집 장소** 낮은 산이나 들, 길가
- **채집 시기** 7~8월
- **채집 방법** 30cm 정도 잎과 줄기 부분을 함께 채집한다.
- **누름 건조 시간** 4~5일
- **누름 건조 시 주의 사항** 꽃과 줄기를 통째로 누름 건조한다.

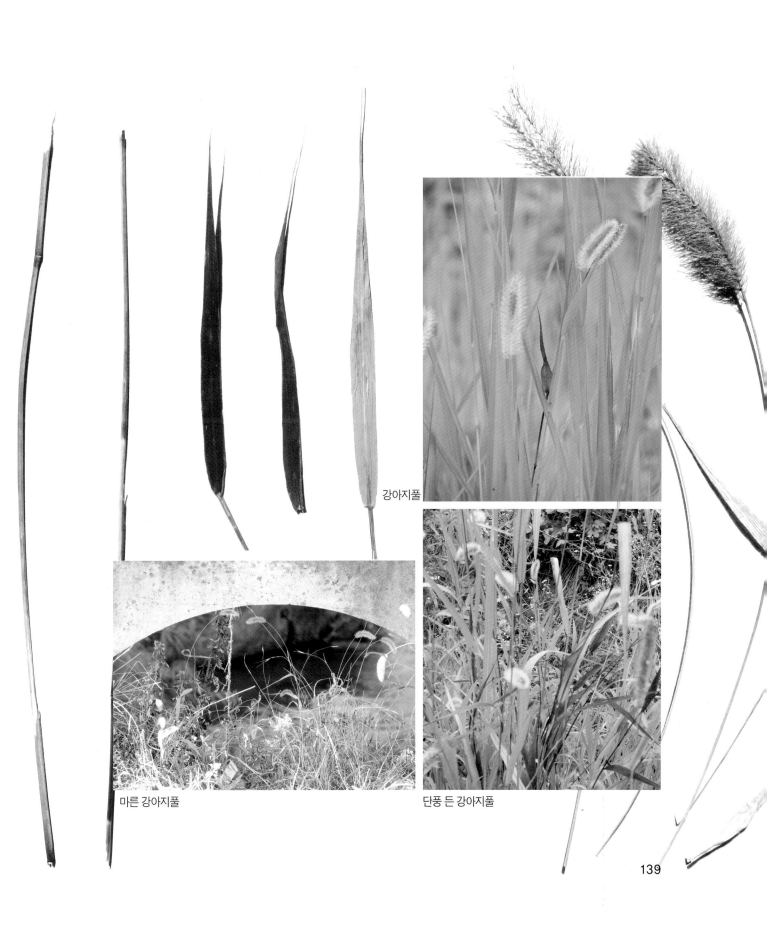

강아지풀

마른 강아지풀

단풍 든 강아지풀

139

돌피

축축한 들길을 걷다가 돌피를 만났다. 1미터 가까이 되는 제법 큰 키를
가지고 있는 돌피는 어린 시절부터 친숙한 풀이라서 전혀 낯설지 않다.
돌피는 습기를 무척 좋아해서 습기가 많은 풀숲이나 논에 잘 자라는 풀로
벼과의 한해살이풀이다. 한국이 원산지로 전 세계의 열대와 온대지방에
분포하는 식물이다. 국립환경과학원의 '기후변화와 독도 생태계
상관관계'에 의하면 7~8월에 개밀군락이 돌피군락으로 완전히 변하고,
돌피는 독도를 거쳐가는 철새의 소중한 먹이자원이 되는 것으로
조사됐다. 아마도 돌피의 강한 생명력과 돌피가 지니고 있는
식품으로써의 우수한 성분이 먹이자원이 되어주는 것이 아닌가 싶다.
사실, 돌피는 항암, 미백, 항산화 작용이 뛰어나다. 그래서 건강 잡초로도
알려져 있다. 물론 압화 작품 속에서도 다양하게 연출될 수 있는 자질이
충분하기에 더욱 매력적인 식물이다. 7월에 한차례 채집하고 9월에
이삭이 올라오면 다시 한번 채집한다.

7월에 채집 누름 건조

- **채집 장소** 습기가 있는 풀숲이나 논
- **채집 시기** 7~9월
- **채집 방법** 30cm 정도 줄기부분을 길게 채집한다.
- **누름 건조 시간** 5~6일
- **누름 건조 시 주의 사항** 줄기 부분까지 통째로 누름 건조한다.

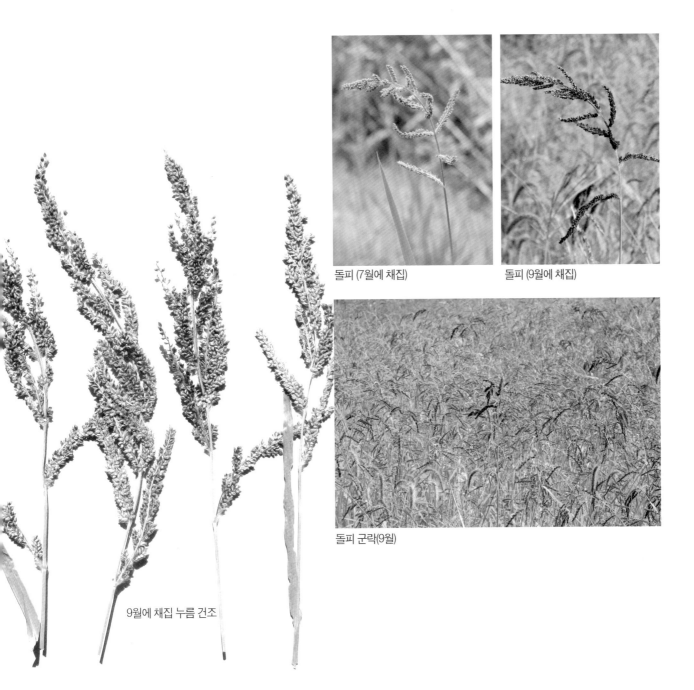

돌피 (7월에 채집)

돌피 (9월에 채집)

9월에 채집 누름 건조

돌피 군락(9월)

털여뀌

점점 태양의 열기가 대지를 뜨겁게 달구는 계절이 돌아왔다.

칠월! 눈부신 태양의 열기는 선명한 초록색 잎과 화려한 꽃빛을 분주히

만들고 있다. 나른해진 일상에서 잠시 일탈을 꿈꾸는 주말 오후다. 자연이

가꾸어 낸 산과 들. 그 초록이 손짓하는 곳이라면 어디라도 달려가고 싶어

무작정 차에 올랐다. 서울에서 외곽으로 달리다 보니 벌써 싱그러운 초록에

눈과 마음이 모두 시원하다. 도로변에 즐비하게 피어난 붉은 꽃잎들이 나의

시선을 잡아끈다. 여뀌인줄만 알았는데 가까이 다가가 관찰해 보니 줄기에

털이 잔뜩 나있는 털여뀌다. 여뀌가 꾸미지 않은 소박한 시골아낙네의

모습이라면 털여뀌는 화려하게 분 화장 한 도시의 여인처럼 보인다.

- **채집 장소** 들과 텃밭
- **채집 시기** 7~9월
- **채집 방법** 꽃의 향이 매우 강하고 몸에 조금만 스쳐도 오랫동안 유쾌하지 않은 잔향이 남게 된다. 반드시 라텍스
 장갑을 착용하고 채집한다. 1~2m 정도로 큰 키로 자란다. 채집은 30cm 정도 줄기 부분을 채집한다.
- **누름 건조 시간** 5~6일
- **누름 건조 시 주의 사항** 줄기 부분까지 통째로 누름 건조한다.

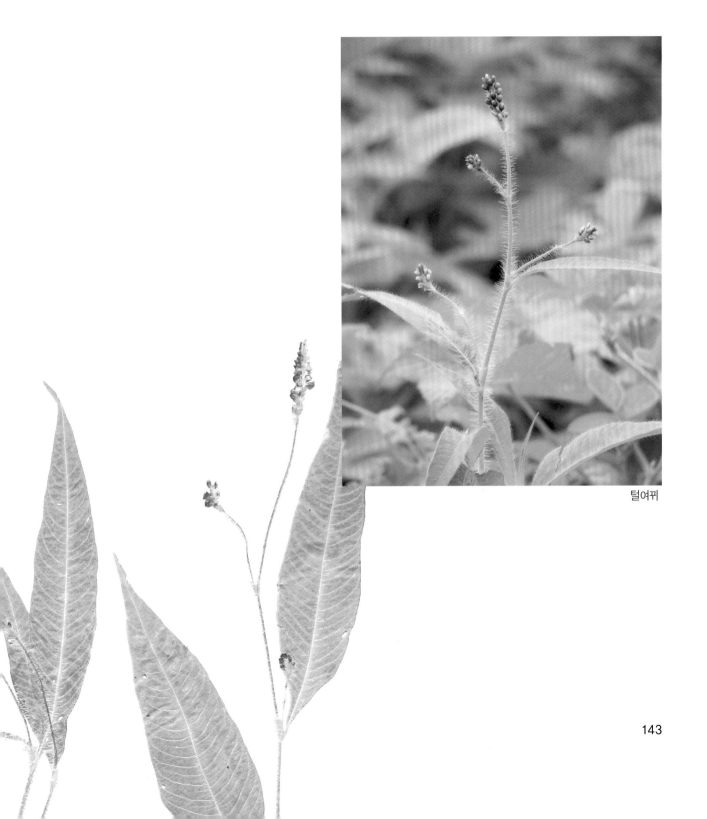

털여뀌

143

돌콩 여름summer|7월

들길을 지나는데 초록잎이 얼기설기 뒤엉켜서 마치 대지가 초록바다로 변한
듯한 모습의 풍경과 마주하게 되었다. 연보랏빛 앙증맞은 풀꽃들이 초록잎
사이에서 살짝 얼굴을 내밀고 있는 모습이 너무나 귀엽고 사랑스럽다. 작은
콩이라서 붙여진 이름 돌콩. 돌콩은 2미터 가량의 가는 줄기에 다른 물체를
감고 자라는 덩굴식물이다. 주변에 몇 그루의 나무가 있었다면 곧게 뻗은
나무를 타고 유유히 하늘을 향해 올라갔을 텐데 아쉽게도 주변엔 아무것도
없었다. 그래서인지 자기들끼리 얼기설기 뒤엉켜 살아가고 있었다. 그 모습이
안쓰러워 보이면서도 한편으론 서로서로 의지하며 사는 모습이 정답게
느껴진다. 그런데 들길을 한참 걷다 보니 사다리에 칭칭 몸을 감고 올라가는
덩굴식물이 눈에 띄었다. 이처럼 덩굴식물들은 주변에 지지대만 있으면
무서운 속도로 감아 올라가는 재주가 있다. 자연에서 도태되지 않고 주어진
환경에 꿋꿋하게 적응하며 살아가는 풀꽃들의 강인함을 배우는 시간이다.

- **채집 장소** 들
- **채집 시기** 7~8월
- **채집 방법** 덩굴식물로 식물을 감고 올라가며 자란다. 긴 덩굴을 함께 채집한다.
- **누름 건조 시간** 5~6일
- **누름 건조 시 주의 사항** 감겨 있는 긴 줄기 부분을 통째로 누름 건조한다. 누름 건조가 하루 지나면 새로운
 건조매트로 교체하고 그 후로 4~5일간 더 누름 건조한다.

144

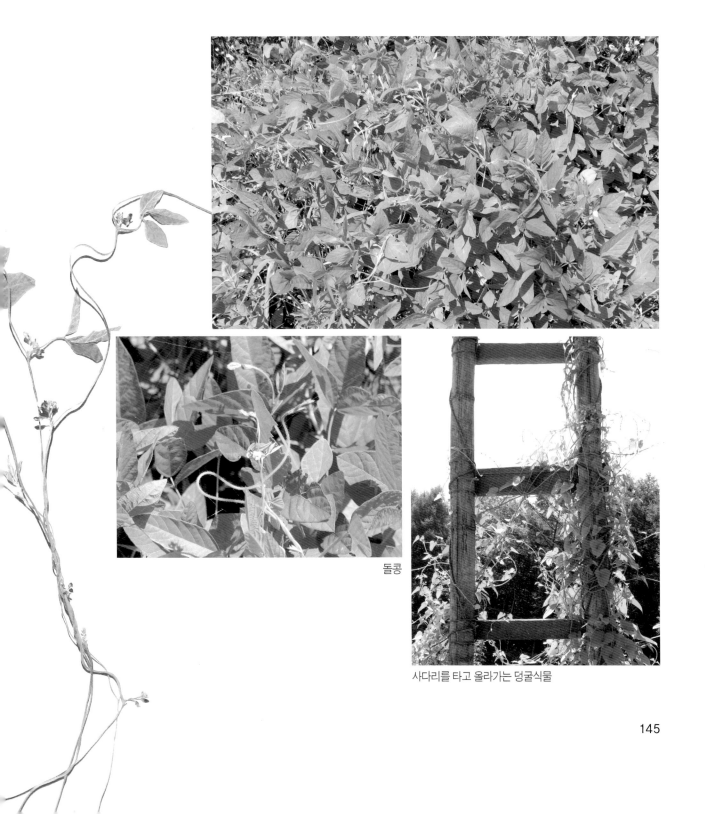

돌콩

사다리를 타고 올라가는 덩굴식물

으아리

남한산성 산행 중에 만난 으아리가 나뭇잎 사이로 들어오는 햇빛과 만나 하얀
꽃잎을 반짝거리고 있다. 마치 산골짜기에 은하수를 잔뜩 뿌려 놓은 듯 눈이
부시다. 으아리는 산골짜기의 기슭이나 들에서 흔히 자라는 식물로 칠월 말
이맘때 산행을 하면 흔히 만나게 되는 꽃이며 미나리아재비과 덩굴성
낙엽활엽수이다. 으아리의 하얀 꽃잎 모습을 한 것은 사실 꽃잎이 아니고 꽃받침
조각이다. 꽃잎은 없고 꽃받침 조각이 주로 4~5개로 이루어져 있으며 수술과
암술이 많다. '이루어질 수 없는 사랑'이란 슬픈 꽃말을 지녔다. 아름다운
자태에 버금가는 꽃향기를 지닌 으아리의 꽃잎 가까이에 코를 대고 향기에
취해보는 기분 좋은 시간도 가져보았다. 덩굴식물인 으아리는 주변의 우람한
나무들을 타고 하늘로 오르기도 하고 의아리 끼리 서로서로 의지하여 하나의
커다란 나무를 만들어 내기도 한다. 봉오리에서 갓 피어난 싱싱한 꽃이 달려있는
줄기를 선별하여 채집한다.

- **채집 장소** 산 숲속, 들
- **채집 시기** 7~8월
- **채집 방법** 덩굴성 식물로 산지 숲에서 자란다. 30cm 내외로 줄기째 채집한다.
- **누름 건조 시간** 4~5일
- **누름 건조 시 주의 사항** 줄기 부분을 함께 누름 건조한다.

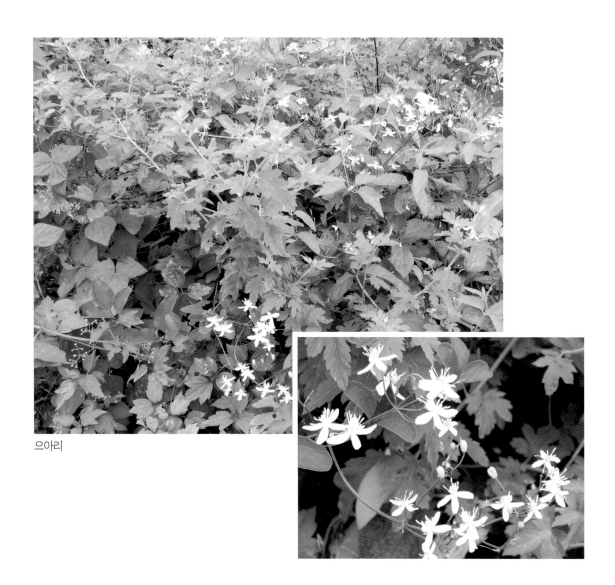

으아리

사위질빵

산행 중에 장모의 사랑이 느껴지는 사위질빵을 만났다. 사위질빵을 볼 때마다
생각나는 것은 그에 깃든 재미있는 전설이다. 사위질빵은 줄기가 약해서
질빵으로 할 때 무거운 짐을 지기가 매우 어려운 식물이다. 옛 농가에서는
칡덩굴, 인동덩굴, 다래덩굴, 댕댕이덩굴 등을 잘라서 끈으로 사용했는데,
사위질빵의 줄기는 굵기가 굵은데도 잘 끊어지는 성질을 지녔다. 장모가
사위를 너무나 아끼고 사랑해서 사위질빵 덩굴로 질빵을 해서 짐을 아주 적게
지웠다는 이야기다. 반면 사위질빵과 비슷하게 생긴 할미밀빵이란 식물이
있는데 줄기가 튼튼하여 장모는 할미밀빵으로 질빵을 만들어 짐을 졌다는
이야기가 전해 내려온다. 사위질빵 흐드러지게 핀 숲에서 마음이 참
따뜻해지는 산행이었다.

- **채집 장소** 산 숲속
- **채집 시기** 7~8월
- **채집 방법** 덩굴성 식물로 길이 3m 내외로 산지 숲에서 자란다. 30cm 정도 줄기째 채집한다.
- **누름 건조 시간** 4~5일
- **누름 건조 시 주의 사항** 줄기 부분을 함께 누름 건조한다. 누름 건조 후 만 하루가 지나면 새로운 건조매트로 교체한다.
 그 후 다시 3~4일간 누름 건조한다.

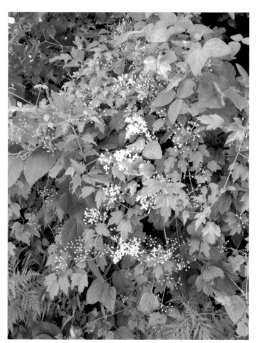 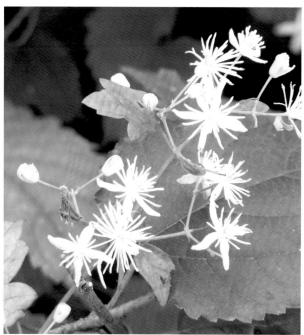

사위질빵

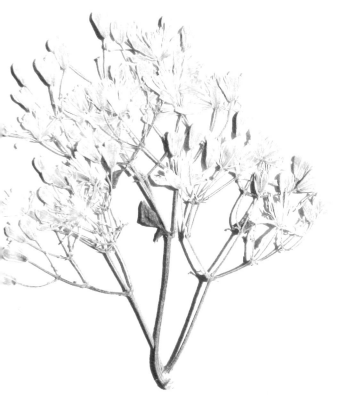

산초나무 여름summer|7월

산골짜기를 내려오는데 또 한 친구가 반갑게 인사를 한다. 작은 열매들이
다닥다닥 붙어있는 인상적인 나무이다. 열매를 따서 손가락으로 비벼보니 강한
향기가 난다. 과연 이 나무의 이름을 뭘까 궁금하여 급히 식물도감을
찾아보았다. 산초나무다. 우리가 흔히 추어탕에 넣어서 먹는 향신료의 재료가
바로 이 산초나무의 열매이다. 산초나무는 봄에 여린 잎을 싹 틔워 여름부터
가을까지 무성한 잎으로 만날 수 있는 나무이지만 채집은 여름에 하는 것이 가장
좋다. 산초나무 잎의 섬유조직이 단단해지고 산초나무 열매도 누름 건조하기에
적당한 크기가 된다. 물론 가을에 산초의 잎을 채집하는 것은 상관이 없다.
하지만 산초나무의 열매는 그 크기가 상당히 동글동글하게 여물어 누름
건조하여 평면작업을 하는 작품 소재로는 좋지 않다.

- **채집 장소** 산 숲속, 골짜기 주변
- **채집 시기** 7~8월
- **채집 방법** 봄에 여린 잎을 채집하기 보다는 잎의 섬유조직이 단단해 지는 여름에 채집 한다. 열매도 여름에
채집하면 좋다. 가을이 되면 알맹이가 매우 커지기 때문에 누름 건조가 어렵다.
- **누름 건조 시간** 4~5일
- **누름 건조 시 주의 사항** 잎과 열매 부분을 따로 정리하여 누름 건조한다. 수분이 적게 함유 되어 있어
건조매트를 자주 교체하지 않고도 누름 건조가 용이하다.

전미경 Jeon Mi-kyung
시나브로 Little by little, 삼베에 압화, 36×33cm, 2005
산초나무를 이용한 작품

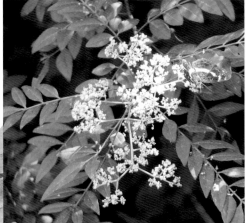

산초나무

151

망초

한적한 시골을 여행하는 중이다. 이른 아침 작은 꽃들이 몽환적으로 피어 있는
좁은 들길을 산책했다. 마치 안개꽃처럼 여리고 부드러운 풀꽃들이 아침인사를
건넨다. 이 꽃은 망초라는 이름을 지니고 있는 풀꽃이다. 망초는 북아메리카
원산지로 철도공사를 할 때 철도 침목에 묻어 점차 전국으로 퍼져갔던 것으로
추정된다. 망초는 씨앗이 매우 작고 솜털이 나 있어 기차가 달릴 때 바람을 타고
퍼지기에 충분한 조건을 가지고 있었던 것이다. 망초의 작은 꽃송이 하나에 많은
씨가 들어 있어 번식력이 매우 강하다. 큰 그루에서는 82만 개 이상이나 되는
씨앗을 맺을 수 있다. 이 번식력으로 전국에 퍼져 지금은 들과 길가 그리고
밭고랑에서 자주 마주치는 풀꽃 중의 하나가 되었다. 여행이 끝나고도 무리지어
피어 있는 망초 핀 들길은 오랫동안 머리 속을 떠나지 않았다.

- **채집 장소** 들과 길가, 밭고랑
- **채집 시기** 7~8월
- **채집 방법** 20~30cm 내외로 줄기째 채집한다.
- **누름 건조 시간** 4~5일
- **누름 건조 시 주의 사항** 줄기 부분 통째로 누름 건조한다. 누름 건조 후 만 하루가 지나면
 새로운 건조매트로 교체한다. 그 후 다시 3~4일간 누름 건조한다.

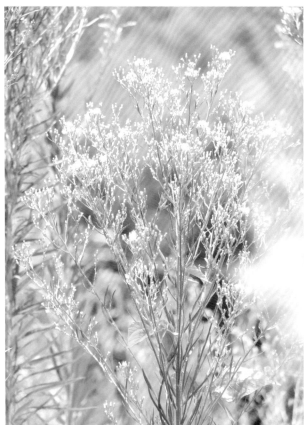

망초

153

국수나무

집 근처 낮은 산에 올라 국수나무를 만났다. 봄에서 초여름 까지 연한
노란색의 꽃을 피우는 나무인데 벌써 꽃은 사라진지 오래고 가느다란
줄기에 초록 잎만 무성하게 남아 있다. 만약 꽃을 함께 채집하기를
원한다면 5월에서 6월에 산행을 계획해 보는 것이 좋다. 7월에 만난
국수나무는 가는 줄기에 붙어있는 잎의 색상이 짙고 섬유조직이 단단하여
건조 후 잎맥이 뚜렷해 보이는 장점이 있다. 계곡 주변이나 숲에서 쉽게
만나게 되는 국수나무는 가지를 잘게 잘 벗기면 국수 같은 하얀 줄기가
나온다. 그래서 붙여진 이름이 국수나무이다. 이 하얀 줄기를 씹어보면
마치 껌처럼 질겅질겅 오랫동안 씹을 수 있다. 그래서 옛날 옛적 과거를
보러가던 선비나 보부상들이 먼 여행길에 동반자로 삼았다고 한다.
배고픈 시절의 향수가 묻어 있는 이야기다.

- **채집 장소** 산 숲속
- **채집 시기** 7~8월
- **채집 방법** 20cm 내외로 나무 가지째 채집한다.
- **누름 건조 시간** 4~5일
- **누름 건조 시 주의 사항** 나무줄기 부분을 통째로 누름 건조한다. 누름 건조 후 만 하루가 지나면
 새로운 건조매트로 교체한다. 그 후 다시 3~4일간 누름 건조한다.

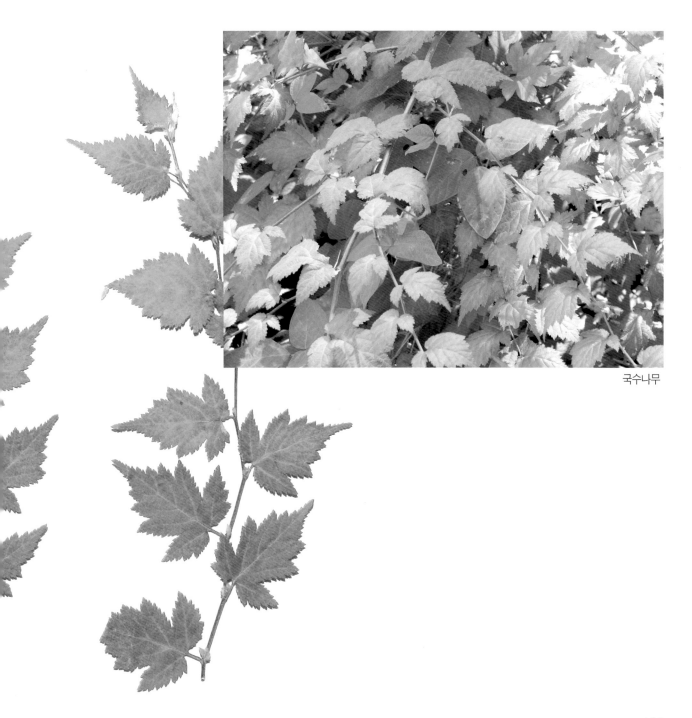

국수나무

155

붉은토끼풀

시골 풀밭과 토담집 담벼락 밑에 붉은토끼풀이 예쁘게 피어났다. 요즘
한창 싱싱하게 물이 올라 탐스럽게 꽃망울을 터트리고 있다.
붉은토끼풀은 콩과의 여러해살이풀로 목장에서 목초로 쓰기위해
유럽에서 들여와 기르던 것이 퍼져나갔다고 한다. 줄기는 땅에 붙어
가지를 치면서 뻗어 나간다. 마디마디 긴 잎자루를 가진 잎이
자라나는데 토끼풀과 마찬가지로 하나의 잎은 세 개의 잎 조각으로
이루어져 있고 분홍빛 꽃이 둥글게 뭉쳐 피어난다. 분홍빛 꽃이 막
피어오를 때 꽃의 형태와 색상이 가장 아름다운 시기이다. 이 시기를
잘 맞춰서 채집하여 누름 건조한다.

컬러액 사용 후
누름 건조

- **채집 장소** 낮은 산의 풀밭이나 들
- **채집 시기** 8월
- **채집 방법** 꽃의 줄기를 15cm 정도의 길이로 채집한다.
- **누름 건조 시간** 5~6일
- **누름 건조 시 주의 사항** 꽃과 잎이 함께 달린 붉은토끼풀을 통째로 누름 건조한다. 최초 누름 건조 후
 만 하루가 지나게 되면 새로운 건조매트로 교체한다. 그 후 다시 4~5일 정도 더 누름 건조한다.

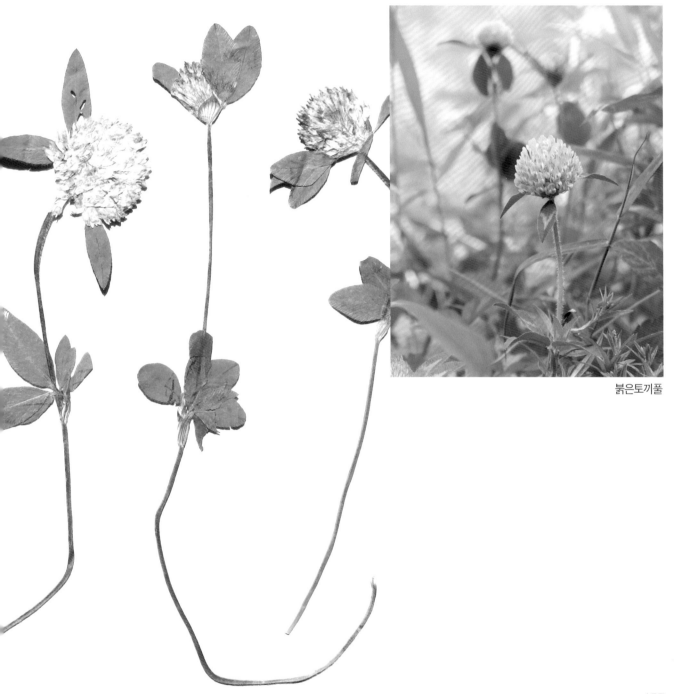

붉은토끼풀

마타리 여름 s u m m e r | 8 월

서울에서 출발하여 발안 IC를 빠져 목포까지 길게 놓여진 서해안 고속도로를
오랜만에 달렸다. 창밖으로 보이는 초록빛 산에 가슴이 온통 초록으로 물드는
기분 좋은 주말이다. 한참을 달려 대천 부근을 지나는데 샛노란 마타리의
꽃물결이 나의 시선을 사로잡는다. 운전 중이라서 시선을 온전히 줄 수가 없어
아쉬웠다. 그래서 조금 돌아가더라도 마타리를 가까이에서 보기 위해 국도로
빠져나가 보기로 마음먹었다. 시간이 좀 더 흐른 뒤 또 다른 마타리 무리를
만났다. 밝은 노란색의 강렬한 꽃빛을 발산하는 것을 보니 막 꽃망울을 터트린
지 오래되지 않았나 보다. 풀숲위로 쑥 치켜세운 꽃대가 마타리란 이국적인
이름과 분위기가 무척 닮아 있다. 꿀을 많이 가지고 있어 벌과 나비가 많이
모여들기도 한다. 8~10월 사이에 노란꽃이 피며 11월이 되면 열매가 여문다.
뿌리에서 된장 썩는 냄새가 난다하여 패장이라는 별명으로 불리기도 한다.
도심에서는 쉽게 만날 수 없는 풀꽃이기에 반가움이 더욱 컸다.

- **채집 장소** 낮은 산이나 들의 풀숲
- **채집 시기** 8~9월
- **채집 방법** 꽃대가 50~150cm가량 길게 올라온다. 노란색 꽃이 피어나면 채집한다. 주변의 봉오리도 함께 채집하면
 풍경작업에 많은 도움이 된다.
- **누름 건조 시간** 4~5일
- **누름 건조 시 주의 사항** 긴 꽃대와 함께 꽃을 통째로 누름 건조한다. 비교적 수분함량이 적어 잘 누름 건조된다.

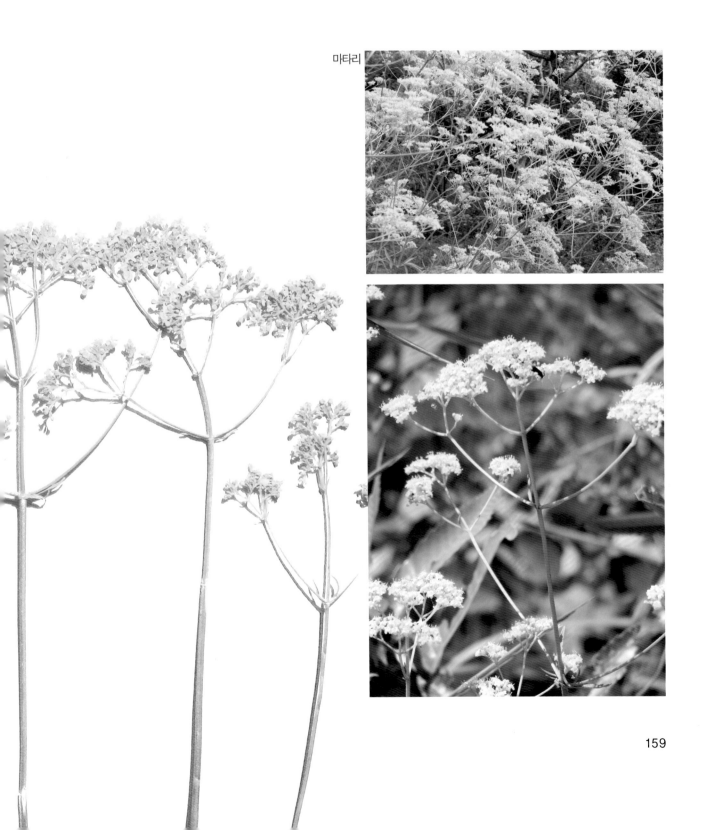

마타리

등골나물

낮은 산 풀숲에 연 자줏빛 등골나물이 허리를 곧게 세우고 꽃을 피우고
있다. 단아하고 차분한 모양새가 조용한 산속 분위기와 맞아 떨어지는
느낌이다. 등골나물의 곧은 줄기가 매우 인상적이다. 그래서인지 옛날
중국에서는 이 줄기를 이용하여 비녀로 썼다는 이야기가 전해 내려오고
있다. 잎의 가운데 갈라진 잎맥에 등골처럼 고랑이 있어서
등골나물이란 이름을 얻게 되었다. 국화과 여러해살이풀로 주저,
망설임, 지각이라는 꽃말을 지니고 있다. 전체에 가는 털이 있고
원줄기에 자주빛이 도는 점이 있다. 밑동에서 나온 잎은 작고 꽃이 필
때쯤이면 없어진다. 한방에서는 당뇨병, 중풍, 고혈압, 수종, 산후복통,
폐렴 등의 약재로 쓰이고 있다. 봄에는 연한 어린순을 데쳐서 나물로
먹고 꽃을 말려서 차로 마시기도 하는 참으로 다양한 용도를 지니고
있는 귀한 꽃이다.

- **채집 장소** 산과 들
- **채집 시기** 8~9월
- **채집 방법** 꽃대가 100~150cm 가량 길게 올라온다. 엷은 자줏빛 꽃이 피면 30cm 가량의
 꽃대와 함께 채집한다.
- **누름 건조 시간** 4~5일
- **누름 건조 시 주의 사항** 긴 꽃대와 함께 꽃을 통째로 누름 건조한다. 누름 건조 후 만 하루가 지나면
 새로운 건조매트로 교체하고 3~4일 더 누름 건조한다.

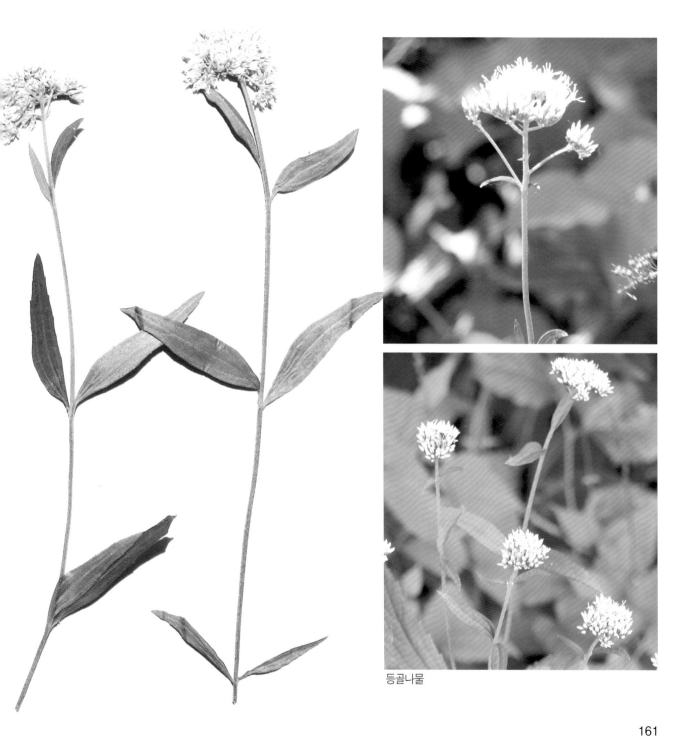

등골나물

꽃며느리밥풀

양지바른 묘지 주변에 꽃며느리밥풀이 소복하게 피어있다.

꽃며느리밥풀을 볼 때 마다 슬픈 전설이 떠올라 애잔함이 스며든다. 옛날
산골마을에 어머니와 아들이 살고 있었는데 혼기가 차서 아들이 마음씨
고운 아가씨와 결혼을 하게 되었다. 며느리와 아들의 금술이 너무나 좋아
항상 붙어 다니는 것에 샘을 낸 시어머니가 밥이 잘 지어졌는지 밥알을
먹고 있던 며느리에게 달려가 어른이 먹지도 않았는데 먼저 입을 댄다며
트집을 잡고 구박을 했다고 한다. 그 후 며느리는 시름시름 앓다가 그만
세상을 뜨고 말았다. 다음해 며느리의 묘지에서 이름모를 꽃이 피어났는데
붉은 혓바닥 같은 꽃잎에는 흰 밥알이 두알 붙어 있는 듯한 모양을 하고
있었다. 꽃 속에 한 많은 밥풀 두 알을 입에 물고 피어났던 것이다.
그때부터 꽃며느리밥풀이라는 이름이 붙게 되었다.

- **채집 장소** 양지바른 낮은 산, 묘지 주변
- **채집 시기** 8~9월
- **채집 방법** 꽃대가 50cm 가량 올라온다. 자줏빛 꽃이 피면 30cm 가량 꽃대와 함께 채집한다.
- **누름 건조 시간** 4~5일
- **누름 건조 시 주의 사항** 잎이 붙어 있는 줄기와 함께 꽃을 통째로 누름 건조한다. 누름 건조 후 만 하루가 지나면
 새로운 건조매트로 교체하고 3~4일 더 누름 건조한다.

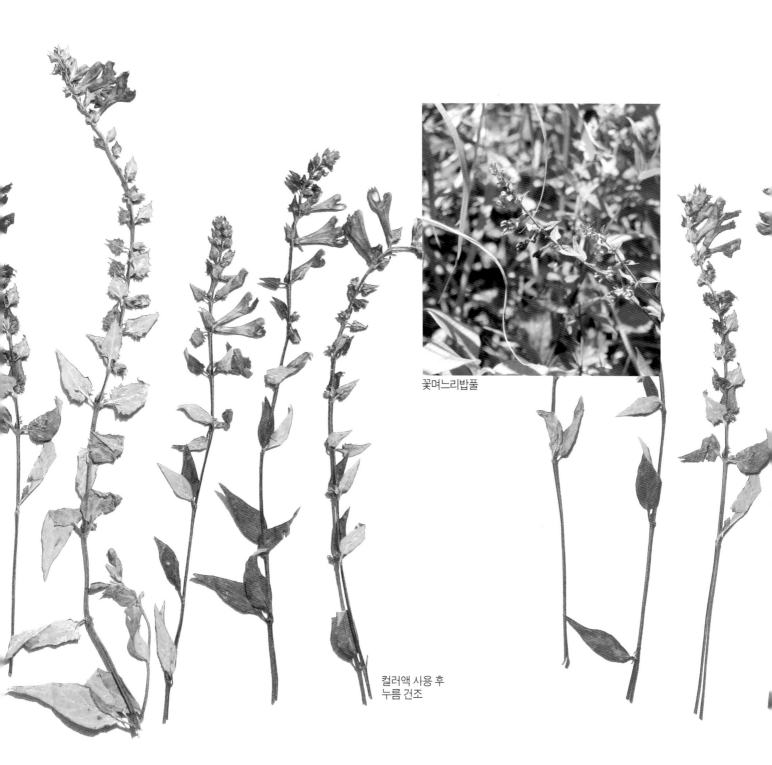

꽃며느리밥풀

컬러액 사용 후
누름 건조

163

개모시풀 여름summer|8월

마치 넓은 잎 위에서 애벌레들이 꿈틀꿈틀 춤을 추고 있는 듯한 기이한
모양을 지닌 풀이 참 재미있어 한참을 바라보았다. 모시풀과 생김새가
비슷하지만 처음 보는 식물이라 이름이 궁금하여 식물도감을 찾아보았다.
개모시풀이다. 유사 식물로 거북꼬리, 풀거북꼬리, 좀깨나무 등이 있어
자세하게 관찰하지 않으면 헷갈리기 쉬운 식물이다. 쌍떡잎식물
쐐기풀과의 여러해살이풀로 산골짜기나 숲 가장자리에서 군락을 이루며
자란다. 잎이 얇고 톱니가 크며 꽃 이삭은 가늘고 길다. 수꽃 이삭은 줄기의
밑에 달리고 암꽃 이삭은 줄기의 위쪽에 달린다.

- **채집 장소** 산골짜기, 숲 가장자리
- **채집 시기** 8~9월
- **채집 방법** 꽃 줄기째 25cm 가량 채집한다.
- **누름 건조 시간** 4~5일
- **누름 건조 시 주의 사항** 잎과 꽃이 붙어 있는 줄기를 정리하여 통째로 누름 건조한다. 또 꽃과 잎을 낱개로
 하나씩 따서도 누름 건조한다. 누름 건조 후 만 하루가 지나면 새로운 건조매트로 교체하고 3~4일 더 누름
 건조한다.

164

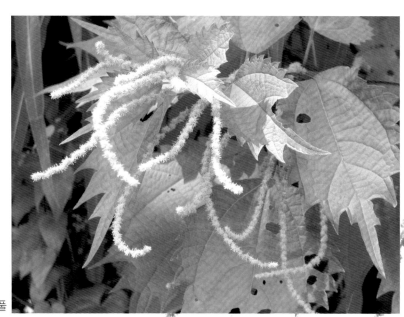
개모시풀

165

익모초 여름summer|8월

요 며칠동안 비가 내려서인지 더위도 한풀 꺾인 기세이다. 맑게 갠
하늘과 싱그러운 풀빛이 기분까지 맑게 해준다. 경기도 오포에 일이
있어 잠시 들렀다. 오포의 어느 작은 개울가 옆에 보랏빛 꽃을 피운
익모초가 피어 있다. 어린시절 배가 아플 적에 익모초를 정성스럽게
달여 주셨던 할머니의 모습이 떠오른다. 익모초가 써서 먹지 않으려고
할 때 할머니는 달콤한 박하사탕을 옆에 놓고 달래주셨다. 나에게
익모초는 소중한 옛 기억을 이어주는 고마운 풀꽃이다. 요즘은
익모초의 좋은 효능 때문에 농가에서는 민간약으로 재배를 하고 있다.
자궁수축, 유방암, 부종, 출산과 산후지혈 등 일반적으로 모든
부인병에 효과가 있는 것으로 알려져 있다. 이처럼 주로 엄마에게
유익한 야생초라는 의미에서 익모초라 이름 지어졌다.

- **채집 장소** 양지 바른 들
- **채집 시기** 8~9월
- **채집 방법** 자줏빛 꽃이 피면 줄기째 20cm 가량 채집한다.
- **누름 건조 시간** 4~5일
- **누름 건조 시 주의 사항** 줄기째 통째로 누름 건조한다. 누름 건조 후 만 하루가 지나면 새로운
 건조매트로 교체한다. 그 후 3~4일간 계속 누름 건조한다.

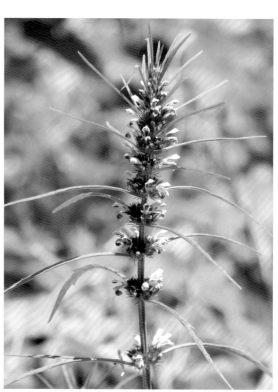

익모초

167

오이풀 여름summer|8월

산을 내려오는 길목에서 오이풀을 만났다. 긴 꽃대 위에 올망졸망
검붉은 색의 꽃들이 귀엽게 달려있다. 보면 볼수록 사랑스러운
풀꽃이다. 오이풀은 잎이나 줄기부분을 비벼 냄새를 맡으면 오이향이
나서 붙여진 이름이다. 특히 어린잎이 파릇파릇 나오는 봄에 잎을
뜯어 비빈 다음 코에 가까이 대면 신기하게도 오이 냄새가 물씬
풍긴다. 장미과의 여러해살이풀로 양지바른 산과 들에서 잘 자라는
오이풀은 7월에서 9월에 꽃이 피고 열매는 10월에 익는다. 오이풀의
뿌리는 약재로 쓰이고 있다. 대장염, 출혈, 악창, 화상 등에 중요하게
쓰이는 민간약이다. 특히, 화상에 최고의 명약으로 알려져 있다. 또,
지혈작용이 강하여 갖가지 출혈에도 많이 쓰이고 있다. 타원형으로
위에서부터 꽃이 피기 시작하는데 꽃이 피는 시기를 기억하여 잎과 꽃
전체를 함께 채집한다.

- **채집 장소** 양지바른 산과 들
- **채집 시기** 8~9월
- **채집 방법** 50~100cm 가량 긴 꽃대 위에 검붉은 빛의 꽃이 핀다. 꽃이 달린 줄기를 20cm 가량 채집한다.
- **누름 건조 시간** 5~6일
- **누름 건조 시 주의 사항** 꽃의 씨방이 두툼하기 때문에 누름 건조 시 압력을 최대로 조절한다. 줄기째 통째로
　　　　　　　　　　 누름 건조 혹은 반으로 절개 누름 건조한다. 누름 건조 후 만 하루가 지나면 새로운 건조매트로 교체한다. 그 후
　　　　　　　　　　 4~5일간 계속 누름 건조한다.

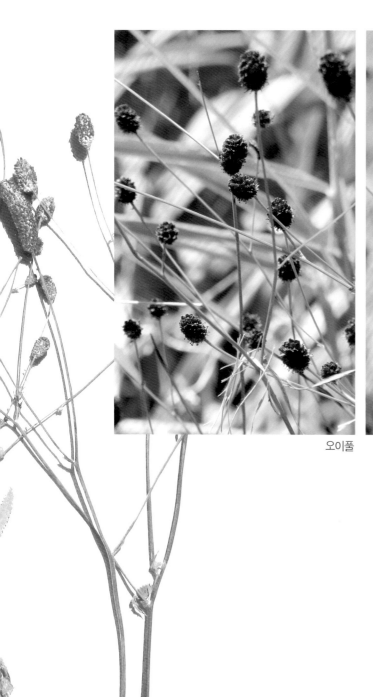

오이풀

무릇

태양의 열기가 가득한 8월의 한복판에서 나는 강경 어느 조그만 시골길에
들어서게 되었다. 제일 먼저 창문을 모두 열고 창밖에서 들어오는 향긋한
나무와 풀 향기에 취해본다. 잠시 후 눈앞에 멋진 풍경이 펼쳐졌다. 길가 옆
낮은 산 아래 펼쳐진 넓은 풀밭에 분홍빛 무릇이 무리지어 피어 있는 것이
아닌가. 양지바른 산과 풀밭에 흔하게 자라는 풀이라서 해마다 만나기는
하지만 무릇 군락지와의 만남이 처음이다. 오늘을 기억하면서 소중하게 몇
송이 채집했다. 무릇은 옛날에 흉년이 들면 구황식물로도 많이 이용했다.
시골에서는 비타민이 많이 들어 있는 잎을 데쳐서 무치거나 비늘줄기를
간장에 조려서 반찬으로 많이 먹었고, 비늘줄기를 고아서 엿으로 먹기도
했다. 무릇과 맥문동은 같은 백합과의 여러해살이풀로 인상이 많이 닮아 있다.
그래서 집 주변 아파트 화단에 심어 놓은 맥문동을 보고 무릇이라고 말하는
사람들도 있지만 몇 번 마주치게 되면 쉽게 구별을 할 수 있다.

- **채집 장소** 양지바른 낮은 산과 풀밭
- **채집 시기** 8~9월
- **채집 방법** 20cm~40cm 가량 꽃대가 올라온다. 꽃이 피면 줄기를 포함하여 20cm 가량 채집한다.
- **누름 건조 시간** 5~6일
- **누름 건조 시 주의 사항** 줄기째 통째로 누름 건조한다. 누름 건조 후 만 하루가 지나면 새로운 건조매트로 교체한다.
 그 후 4~5일간 계속 누름 건조한다.

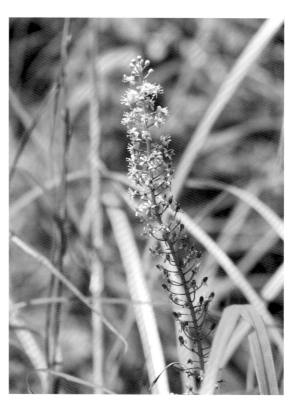

무릇

질경이

길가 옆에 하얀 꽃이 핀 질경이가 수북하게 올라와 있다. 질경이는
어린시절의 향수를 불러일으키는 풀 중의 하나이다. 친구들과 함께
질경이 꽃대를 끊어서 누구의 꽃대가 더 질긴지 서로 견주어 보는 놀이를
했던 기억이 난다. 서로의 꽃대와 꽃대를 걸어서 잡아당기면 어느 하나가
먼저 툭하고 끊어지게 되면 지는 게임이다. 승부욕이 발동하여 더 질긴
꽃대를 찾아 풀섶을 뒤지며 놀았던 기억은 지금도 잊혀지지 않는다.
세월이 흘렀어도 예전에 보았던 질경이의 모습 그대로이다. 길게 올라 온
꽃대와 잎을 모두 채집하여 누름 건조한다. 꽃대는 밑 둥 부분까지 길게
채집한다.

- **채집 장소** 길가, 들과 밭고랑
- **채집 시기** 8~9월
- **채집 방법** 10~50cm 가량 꽃대가 올라온다. 꽃이 피면 줄기를 포함하여 20cm 가량 채집한다.
- **누름 건조 시간** 6~7일
- **누름 건조 시 주의 사항** 줄기째 통째로 누름 건조한다. 누름 건조 후 만 하루가 지나면 새로운 건조매트로 교체한다.
 또 만 하루가 지나면 새로운 건조매트로 교체하고 그 후 4~5일간 계속 누름 건조한다.

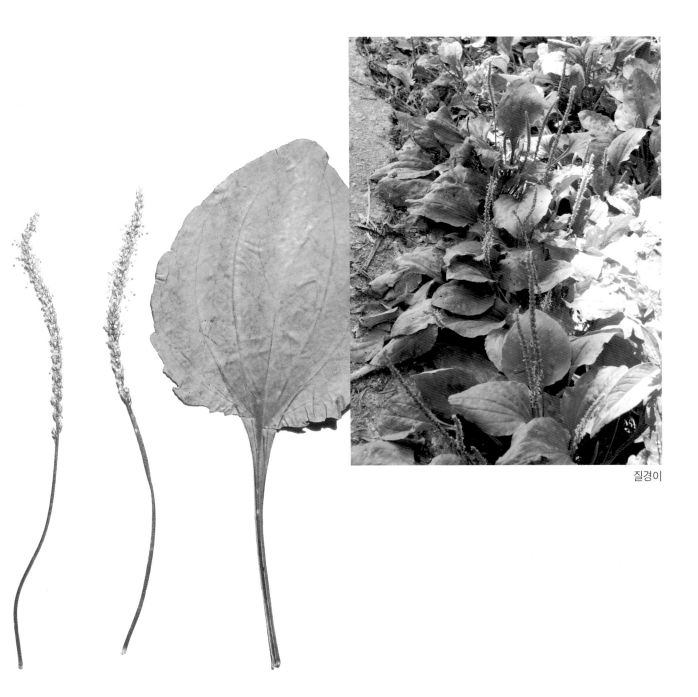

질경이

뚝갈 여름summer|8월

볕이 잘 드는 풀밭에서 줄기를 곧게 선 뚝갈이 해맑게 웃고 있다.
마타리과의 여러해살이풀인 뚝갈은 뚜깔이라고도 하며 같은 시기에
노란색 꽃을 피우는 마타리와 흡사하게 생겼다. 전체에 흰색의 짧은
털이 빽빽이 나고 밑부분에서 가는 가지가 나와 땅속 또는 땅위로
뻗으며 번식한다. 잎은 넓은 난형으로 마주나고 깃 모양으로
갈라지며 가장자리에 톱니가 있다. 표면은 짙은 녹색이고 뒷면에는
흰빛이 약간 돈다. 줄기와 가지 끝에 자잘한 흰색의 꽃이 피는데
꽃에서 꿀 냄새가 난다. 원산지는 한국으로 울릉도를 제외한 전국
각지에서 잘 자라는 식물이다. 뚝갈의 꽃말은 야성미, 생명력이다.
아마도 수수한 모습 속에 강인함을 지녔기에 얻은 꽃말 인 듯싶다.
요즘 작은 꽃망울이 막 피어나기 시작한다. 8월에서 9월까지 꽃을
볼 수 있지만 8월에 꽃망울을 터뜨리기 시작하기 때문에 이때가
가장 채집하기 좋은 시기다.

- **채집 장소** 산, 들
- **채집 시기** 8~9월
- **채집 방법** 60~150cm 가량 긴 꽃대가 올라온다. 꽃이 피면 줄기를 포함하여 20cm 가량 채집한다.
- **누름 건조 시간** 4~5일
- **누름 건조 시 주의 사항** 줄기째 통째로 누름 건조한다. 누름 건조 후 만 하루가 지나면 새로운 건조매트로
교체하고 그 후 3~4일간 계속 누름 건조한다.

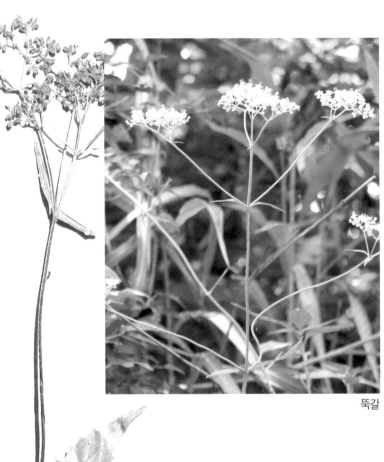

뚝갈

옥수수 여름summer|8월

곤지암에 다녀오는 길에 옥수수를 파는 아주머니를 만나 반가웠다.

직접 옥수수 농사를 짓고 수확한 옥수수를 현지에서 판매하고 계셨다.

옆 옥수수밭에는 긴 수염을 자랑하는 탐스러운 옥수수들이 가지에

매달려 보는 이의 시선을 즐겁게 해준다. 밭에서 막 따온 옥수수를

구입하였다. 오늘은 신선한 옥수수를 맛보는 즐거움과 좋은 재료를

채집할 수 있는 즐거움을 동시에 얻게 되어 기분 좋은 하루다. 해마다

옥수수가 익어가는 계절이 오면 발품을 팔아서 현장을 직접 답사하고

구입하는 것이 좋은 방법이다. 현장에서 구입할 때 옥수수 껍질을 모두

벗겨서 판매하는 일이 많으므로 버려지는 껍질을 충분히 가지고 와서

깨끗하게 손질하여 누름 건조한다.

- **채집 장소** 밭
- **채집 시기** 8~9월
- **채집 방법** 직접 옥수수 농사를 짓지 못하는 대다수 사람들에게 손쉽게 채집할 수 있는 방법은 시장에서 판매하는 껍질이 함께
 있는 옥수수를 구입하는 방법이다. 알맹이는 맛있게 먹고 버려지는 껍질은 잘 손질하여 보관한다.
- **누름 건조 시간** 4~5일
- **누름 건조 시 주의 사항** 겹겹이 쌓여 있는 옥수수 껍질을 한 겹 두 겹 벗기고 난 후 누름 건조 한다. 옥수수 수염은
 가지런히 펼쳐서 누름 건조한다. 건조 후 하루가 지나면 새로운 건조매트로 교체하고 그 후 3~4일간
 계속 누름 건조한다.

옥수수

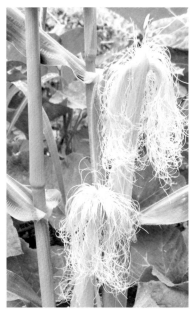

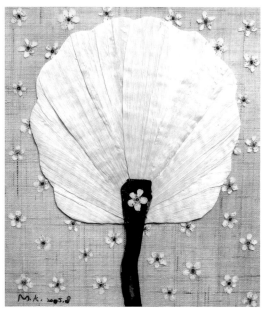

전미경 Jeon Mi-kyung
선물 Gift, 삼베에 압화, 36×33cm, 2005
옥수수 껍질을 이용한 작품

177

9월 기름나물 개여뀌 바랭이 달뿌리풀 배초향
궁궁이 단풍잎돼지풀 10월 고마리 서양등골나
산국 가는쑥부쟁이 억새 11월 플라타너스 감나
소나무 상수리나무 벚나무

autumn

가을

꽃 물봉선 노랑물봉선
호박덩굴손 미국가막사리
은행나무 단풍나무

기름나물 가을 a u t u m n l 9월

가을 초입에 남양주시 서울촬영소를 다녀오다가 낮은산 밑에 하얗게
꽃을 피우고 있는 기름나물를 만났다. 9월로 접어들었지만 아직도
한낮의 태양 열기는 강렬하다. 아침저녁으로 간간히 불어오는 바람이
가을을 실감하게 하는 요즘이다. 미나리과(산형과) 식물들이 대부분
꽃을 피우는 계절이다. 구릿대, 당귀, 어수리 등이 제철을 맞았다.
기름나물이란 이름이 왜 붙여졌을까 몹시 궁금했다. 새 깃 모양으로
갈라지는 잎을 자세히 살펴보면 마치 기름을 발라놓은 듯
반질반질하다. 손으로 만져보니 미끄럽다. 그래서 붙여진 이름인가
싶었다. 자료를 찾아보니 잎을 비비면 고소하고 향긋한 냄새가 난다고
해서 얻게 된 이름이었다. 기름나물을 산기름나물, 참기름나물이라고도
부르며 양지바른 산과 들에 잘 자란다. 봄에 나온 새순은 나물로 하거나
생채로 먹기도 한다.

- **채집 장소** 양지바른 낮은 산과 들
- **채집 시기** 9월
- **채집 방법** 꽃이 활짝 피면 꽃대를 포함하여 약 20cm 가량 채집한다.
- **누름 건조 시간** 4~5일
- **누름 건조 시 주의 사항** 15cm 가량 줄기를 정리하여 통째로 누름 건조하고 또 꽃송이만을 정리하여
 따로 누름 건조한다. 누름 건조 후 만 하루가 지나면 새로운 건조매트로 교체하고 그 후 3~4일간
 계속 누름 건조한다.

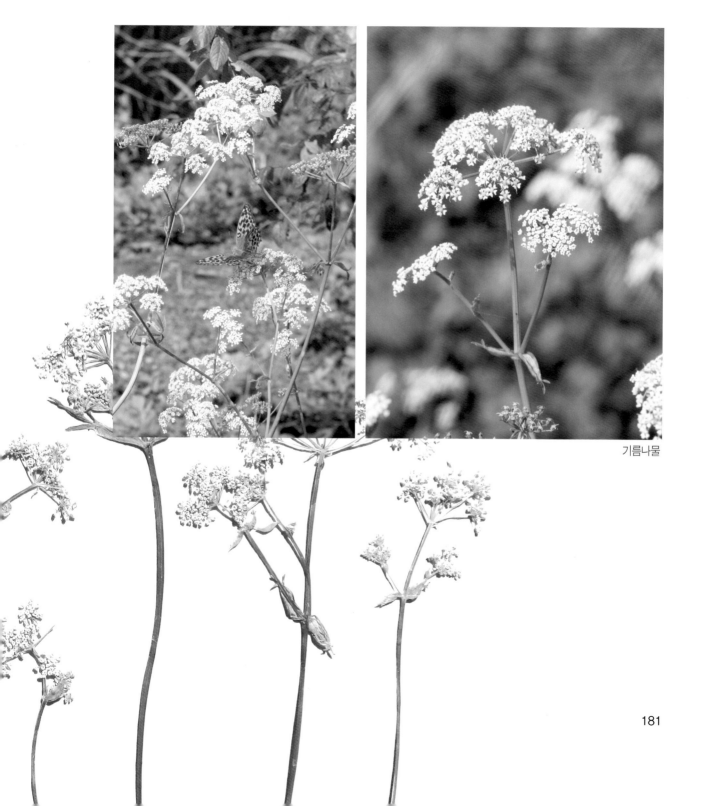

기름나물

개여뀌 가을 autumn | 9월

논에는 벼가 누렇게 익어가고 그 옆 습기가 많은 들판엔 다양한 종류의 여뀌가
흐드러지게 피어 꽃밭을 이루고 있다. 이처럼 여뀌는 약간 습기가 있고 볕이 잘
드는 곳에 군락을 이뤄 자란다. 마디풀과의 한해살이풀인 개여뀌는 '여뀌' 와 그
생김새나 쓰임새가 비슷하다. 잎과 줄기를 짓찧어 냇물에 띄우면 물고기들이
기절해서 저절로 물 위로 떠오르기 때문에 어독초(魚毒草)라고도 부른다.
큰개여뀌는 다른 이름으로 명아자여뀌라고도 부르며 꽃의 색깔은 흔히 붉은빛이
도는 자주색이지만 흰색인 것도 있다. 꽃이삭이 제법 두툼하지만 꽃이삭을 속아
내지 않고 통째로 건조하여도 건조가 잘 된다. 단 건조매트를 자주 교체 하면서
누름 건조한다.

- **채집 장소** 습기가 많은 낮은 산과 들
- **채집 시기** 9월
- **채집 방법** 꽃이 활짝 피면 꽃대를 포함하여 약 20cm 가량 채집한다.
- **누름 건조 시간** 6~7일
- **누름 건조 시 주의 사항** 20cm 가량 줄기를 정리하여 통째로 누름 건조한다. 누름 건조 후 만 하루가 지나면 새로운
 건조매트로 교체하고 또 하루가 지나면 새로운 건조매트로 교체한다. 그 후 4~5일간 계속 누름 건조한다.

큰개여뀌

개여뀌

183

바랭이 가을 a u t u m n | 9월

양평의 어느 한적한 시골길을 걸었다. 병풍처럼 펼쳐 있는 낮은 산 아래 논과
밭이 여유롭게 놓여있다. 논 중앙에 오두막처럼 생긴 집이 한 채 있다. 가까이
다가가 보니 판판하고 넓게 켠 나무 조각을 얼기설기 엮어 만든 집으로 농사에
필요한 기구들을 넣어 두는 창고였다. 오랜 세월 비바람을 맞아 빛바랜 나무의
색이 운치 있다. 낡은 창고 앞에서 무성하게 자란 바랭이가 시간의 흔적을
느끼게 한다. 낡은 창고를 배경으로 바랭이의 가느다랗고 힘차게 뻗어 있는 선이
인상적이다. 이 장면을 오랫동안 기억하고 싶어 사진에 담아 본다.

바랭이는 전 세계에 널리 퍼져있는 식물이다. 땅 위를 기면서 줄기 밑부분의
마디에 새 뿌리가 나와 아주 빠르게 퍼져 나간다. 어린 시절 바랭이의 가느다란
꽃줄기로 우산을 만들어 놀기도 했다. 그때를 추억하며 바랭이 우산을 활짝
펴본다.

- **채집 장소** 밭과 논두렁 주변
- **채집 시기** 9월
- **채집 방법** 잡초계의 여왕이란 별칭이 붙을 정도로 번식력이 강하다. 가는 이삭의 선이 매우 아름답다. 줄기를 포함하여 약
 20cm 가량 채집한다.
- **누름 건조 시간** 4~5일
- **누름 건조 시 주의 사항** 20cm 가량 줄기를 정리하여 통째로 누름 건조한다. 누름 건조 후 만 하루가 지나면 새로운
 건조매트로 교체하고 3~4일 더 누름 건조한다.

바랭이

달뿌리풀 가을 autumn | 9월

여뀌가 흐드러지게 피어 있는 군락지 옆에는 키가 아주 큰 달뿌리풀이
멋지게 서 있다. 여뀌처럼 달뿌리풀 역시 습기 많은 곳을 좋아하기 때문에
한 곳에서 만나는 행운을 갖게 되었다. 달뿌리풀 몇 송이 꺾어서 엮어
빗자루를 만들어 사용해도 좋을 만큼 꽃이삭이 풍성하다. 언뜻 보면
억새처럼 보이기도 하지만 꽃이 핀 모습을 보면 확연한 차이가 난다.
억새는 꽃을 하얗게 피어 멀리서도 눈에 잘 띄는 반면 자줏빛 꽃을 피우는
달뿌리풀은 눈에 잘 띄지 않는다. 달뿌리풀은 뿌리가 달리기 하는 것처럼
달렸다고 하여 이름이 지어졌다. 줄기가 땅을 기어가다가 마디에 뿌리가
내려 계속 뻗어나가므로 정말 달리기 하는 것처럼 보인다.

- **채집 장소** 낮은 산과 습기 많은 냇가 주변
- **채집 시기** 9~10월
- **채집 방법** 2m 내외의 큰 키가 멀리서 보면 억새처럼 보인다. 약 30cm 가량의 줄기부분을 채집한다.
- **누름 건조 시간** 5~6일
- **누름 건조 시 주의 사항** 20cm 가량 줄기를 정리하여 통째로 누름 건조한다. 누름 건조 후 만 하루가 지나면 새로운 건조매트로 교체하고 또 다시 만 하루가 지나면 새로운 건조매트로 교체한다. 그 후 3~4일 더 누름 건조한다.

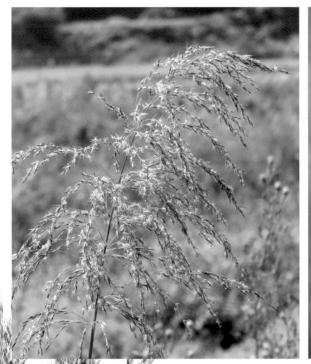
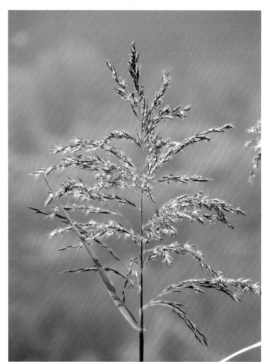

달뿌리풀

187

배초향

볕이 잘 드는 산길을 내려오는데 길 언저리에 무리지어 피어 있는 보랏빛
배초향을 만났다.
지금이 한창 꽃이 흐드러지게 피어나는 시기라선지 꽃빛이 맑고 싱그러워
보였다. 경상도 지방에서는 배초향이라는 이름보다는 방아잎이라고 더
알려져 있으며 전라도 지방에서는 깨나물이라고 부르기도 한다. 향이
독특하여 추어탕을 끓일 때 넣으면 미꾸라지의 비린내를 없애고 맛도
좋아져 인기있는 식용식물이다. 늦여름부터 가을까지 오랫동안 꽃을 볼 수
있어 우리나라 전 지역에서 만날 수 있다.

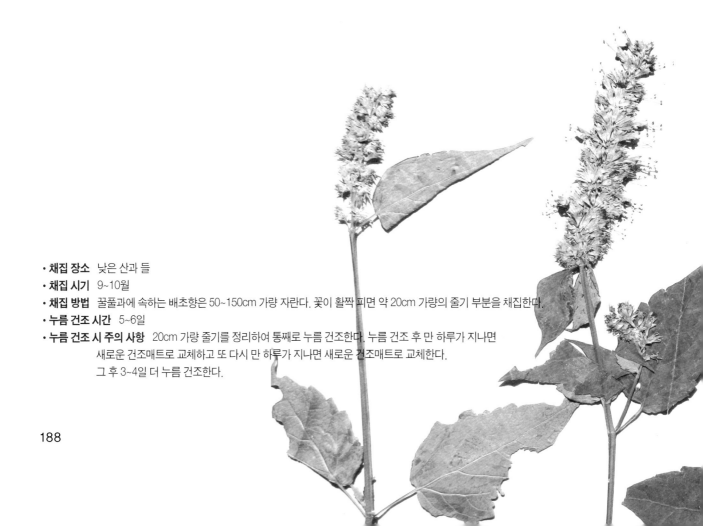

- **채집 장소** 낮은 산과 들
- **채집 시기** 9~10월
- **채집 방법** 꿀풀과에 속하는 배초향은 50~150cm 가량 자란다. 꽃이 활짝 피면 약 20cm 가량의 줄기 부분을 채집한다.
- **누름 건조 시간** 5~6일
- **누름 건조 시 주의 사항** 20cm 가량 줄기를 정리하여 통째로 누름 건조한다. 누름 건조 후 만 하루가 지나면
 새로운 건조매트로 교체하고 또 다시 만 하루가 지나면 새로운 건조매트로 교체한다.
 그 후 3~4일 더 누름 건조한다.

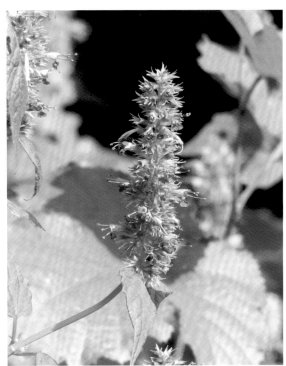

배초향

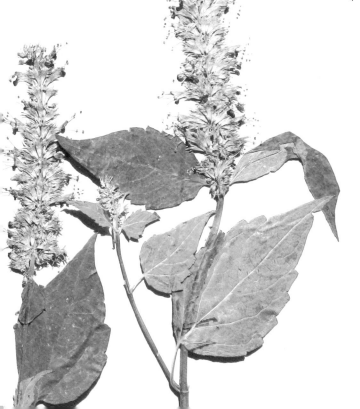

189

솔체꽃

산 속에서 솔체꽃을 만났다. 바라볼수록 신비스러움과 따뜻함이 느껴지는
꽃이다. 솔체꽃을 볼 때면 서양에서 전해 내려오는 솔체꽃에 대한 전설이
생각난다. 옛날 어느 마을에 양치는 소년이 살고 있었다. 어느 해인가 마을에
전염병이 돌아 온 마을 사람들이 죽어 갔고 소년은 약초를 구하기 위해 산에
올라갔다가 쓰러지고 말았다. 눈을 떠보니 예쁜 요정이 자기를 바라보고 있었다.
요정이 소년에게 약초를 먹여 목숨을 구해준 것이었다. 소년을 사모하게 된
요정은 약초를 모아 소년이 온 마을 사람들을 구할 수 있도록 도와주었다.
그런데 얼마 후 소년은 마을의 예쁜 아가씨와 결혼하게 되었다. 요정은 너무나
깊은 상처를 받아 슬퍼하다가 그만 죽고 말았다. 이를 불쌍히 여긴 신은 요정을
예쁜 꽃으로 피어나게 했는데 그 꽃이 바로 솔체꽃이라 한다. 그래서 솔체꽃의
꽃말이 ‘이루어 질 수 없는 사랑’ 이다.

- **채집 장소** 깊은 산 속
- **채집 시기** 9월
- **채집 방법** 50~100cm 크기의 보랏빛 꽃이다. 꽃이 활짝 피면 약 20cm 가량의 줄기 부분을 채집한다. 꽃과 봉오리를 함께
 채집한다.
- **누름 건조 시간** 5~6일
- **누름 건조 시 주의 사항** 20cm 가량 줄기를 정리하여 통째로 누름 건조한다. 꽃의 형태를 손가락으로 다양하게 만들어
 누름 건조한다. 만 하루가 지나면 새로운 건조매트로 교체하고 그 후 4~5일 더 누름 건조한다.

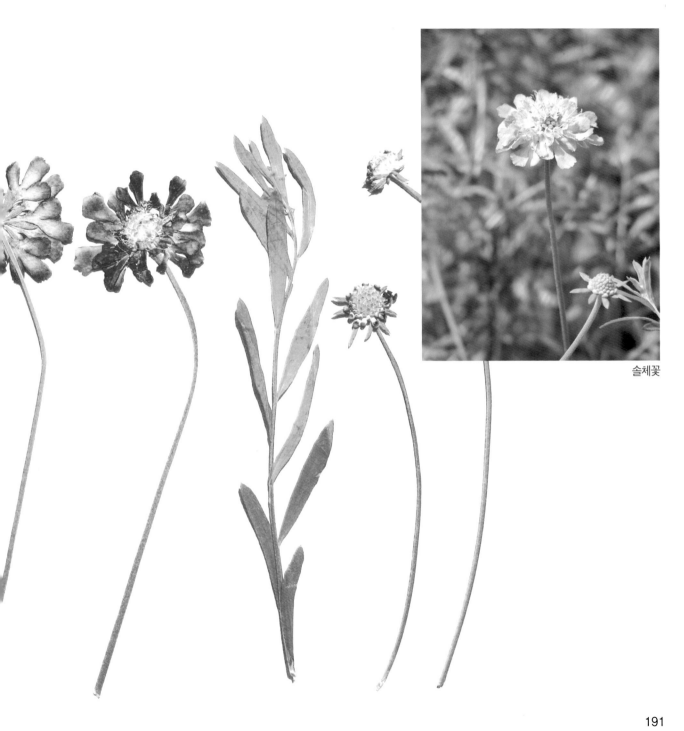

솔체꽃

물봉선

엄미리계곡 주변에는 붉은 자줏빛 물봉선이 흐드러지게 피어있었다. 이처럼
물봉선이 자생하는 곳은 냇가나 계곡 주변 등 습한 곳이다. 물봉선은 봉선화와
모양이 비슷하고 물가에 핀다고 해서 붙여진 이름이다. 봉선화와 마찬가지로
손을 살짝 대기만 해도 열매가 터져 씨가 밖으로 튀어나온다. 그래서
꽃말이 '나를 건드리지 마세요' 이다. 9월인 요즘 한창 꽃망울을 터뜨리기
시작하여 10월까지 꽃을 볼 수 있다. 군락을 이루고 있는 물봉선은 마치
수천마리의 나비들이 한데모여 풀섶 위에서 날개 짓을 하는 듯 환상적이다.
물봉선을 자세히 들여다보면 나비의 날개를 많이 닮아있다. 작은 꽃봉오리부터
큰 꽃봉오리까지 모두 나비의 날개를 닮아있어 누름 건조 후에 재미있는 나비의
형상을 표현할 때 효과적이다.

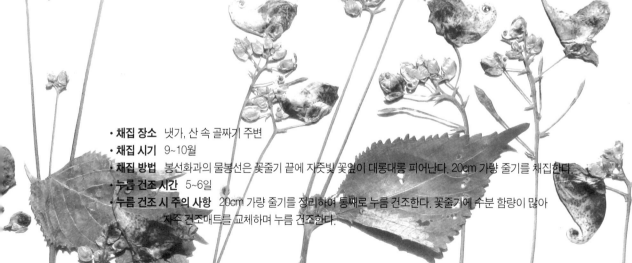

- **채집 장소** 냇가, 산 속 골짜기 주변
- **채집 시기** 9~10월
- **채집 방법** 봉선화과의 물봉선은 꽃줄기 끝에 자줏빛 꽃잎이 대롱대롱 피어난다. 20cm 가량 줄기를 채집한다.
- **누름 건조 시간** 5~6일
- **누름 건조 시 주의 사항** 20cm 가량 줄기를 정리하여 통째로 누름 건조한다. 꽃줄기에 수분 함량이 많아
 자주 건조매트를 교체하며 누름 건조한다.

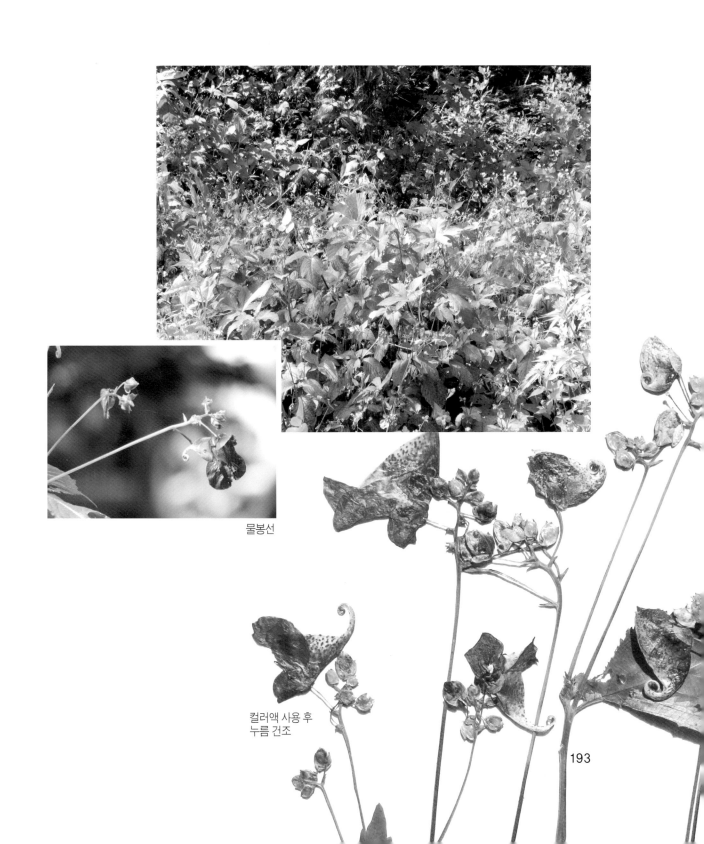

물봉선

컬러액 사용 후
누름 건조

193

노랑물봉선

군락을 이루고 있는 물봉선 옆에는 노랑물봉선도 함께 피어있었다. 물봉선은
색에 따라 크게 셋으로 나누어진다. 흔히 많이 볼 수 있는 붉은 자줏빛의
물봉선과 노란색을 띠는 노랑물봉선 그리고 흰색을 띠는 흰물봉선이 있다.
이름에서 알 수 있듯이 물을 좋아하는 특성이 있어서 물이 흐르는 냇가나
계곡에서 잘 자란다. 그래서 물봉선과 노랑물봉선 흰물봉선을 같은 장소에서
함께 만나는 일이 종종 있다. 그러나 노랑물봉선과 흰물봉선은 물봉선에 비해
자주 만나기 어렵다. 노랑물봉선은 물봉선과 흰물봉선과는 달리 꽃 뒷부분에
길게 뻗은 꿀 주머니가 말리지 않고 휘어져 있는 것이 특징이다. 익은 열매를
만지면 톡하고 터진다.

- **채집 장소** 냇가, 산 속 골짜기 주변
- **채집 시기** 9~10월
- **채집 방법** 봉선화과에 속하는 노랑물봉선은 물봉선과 색상만 다르고 비슷한 형태를 지녔다. 20cm 가량
 줄기를 채집한다.
- **누름 건조 시간** 5~6일
- **누름 건조 시 주의 사항** 20cm 가량 줄기를 정리하여 통째로 누름 건조한다. 꽃줄기에 수분 함량이 많아
 자주 건조매트를 교체하며 누름 건조한다.

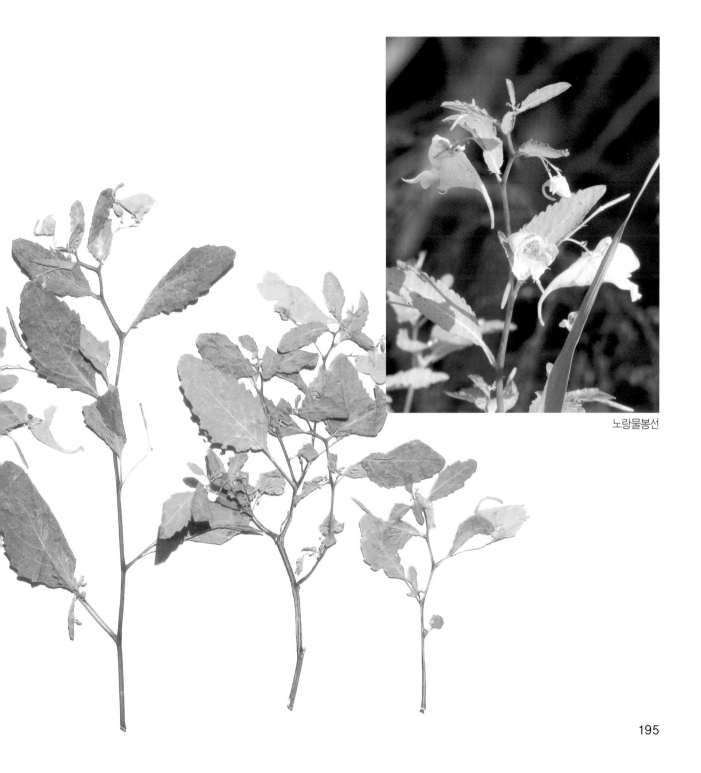

노랑물봉선

195

궁궁이 가을 a u t u m n | 9월

중국이 원산지인 궁궁이는 낮은 산과 들에 자생하고 있고 농가에서는
약용 식물로 재배도 하고 있다. 산형과 가운데 꽃이 큰 편이고 매우
탐스럽다. 꽃송이들이 모여 핀다. 털이 없고 곧게 자라며 뿌리가 약간
굵다. 어린순을 생으로 먹거나 삶아 나물로 먹는다. 미나리 꽃과도 닮아
있는 궁궁이는 미나리과인 여러해살이풀로 같은 미나리과인 기름나물,
참나물, 구릿대 등 과 생김새가 비슷하다. 특히 궁궁이는 손만 스쳐도
손끝에 오랫동안 독특한 향이 남는다. 한방에서는 뿌리줄기를 빈혈증,
두통, 부인병에 사용하며 민간에서는 좀을 예방하기 위하여 옷장에 넣어
두기도 한다.

- **채집 장소** 깊은 산 속 골짜기 주변
- **채집 시기** 9~10월
- **채집 방법** 꽃이 활짝 피면 꽃대를 포함하여 약 20cm 가량 채집한다.
- **누름 건조 시간** 4~5일
- **누름 건조 시 주의 사항** 가는 줄기를 포함하여 꽃송이를 하나씩 따서 누름 건조한다. 20cm 가량 줄기를 정리하여
 통째로 누름 건조한다. 누름건조 후 만 하루가 지나면 새로운 건조매트로 갈아주고 3~4일 더 누름 건조한다.

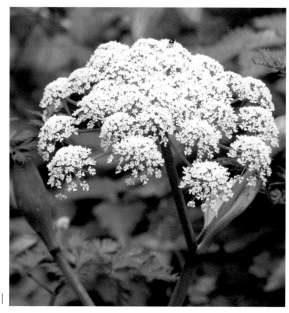

궁궁이

전미경 Jeon Mi-kyung
추억 Memory, 나무, 천에 압화, 100×400cm, 2002
궁궁이를 이용한 작품

단풍잎돼지풀 가을 autumn | 9월

길가에 키가 2미터 가량이 되는 단풍잎돼지풀이 꽤 넓은 자리를 차지하고 있다.
북아메리카 원산지로 미국에서 들여와 생태계를 위협하는 식물로 관심의 대상이
되고 있는 식물이다. 몇 해 전 성남시 환경단체에서는 시민공원으로 각광받는
탄천 둔치의 환경유해식물 제거 작전에 나섰다. 탄천 둔치를 빠른 속도로
점령하는 단풍잎돼지풀과 돼지풀 제거 작업을 벌인 것이다. 단풍잎돼지풀의
꽃가루가 호흡기를 통해 콧물, 재채기 등 호흡기 질환과 피부알레르기를
일으킨다는 것이다. 단풍잎돼지풀은 1999년 생태계 유해식물로 지정 되었다.
알레르기성 비염환자들에게는 반갑지 않은 식물임에 틀림없다. 이 땅에 슬픈
운명을 지니고 태어난 식물이다. 먼 이국땅에서 건너와 꿋꿋하게 자리를
잡았는데 이제는 천덕꾸러기 신세를 면치 못하는 식물이 되었으니 말이다.
그래서인지 단풍잎돼지풀을 볼 때마다 외롭고 쓸쓸하게 느껴진다.

- **채집 장소** 들과 길가
- **채집 시기** 9~10월
- **채집 방법** 100cm 가량의 크기로 꽃이 피어있는 줄기 부분과 함께 20cm 정도 채집한다.
- **누름 건조 시간** 6~7일
- **누름 건조 시 주의 사항** 줄기 부분이 두껍고 수분 함량이 많다. 두꺼운 줄기 부분은 반으로 절개하여 줄기째 통째로
 누름 건조하고 새로운 건조매트로 자주 교체한다.

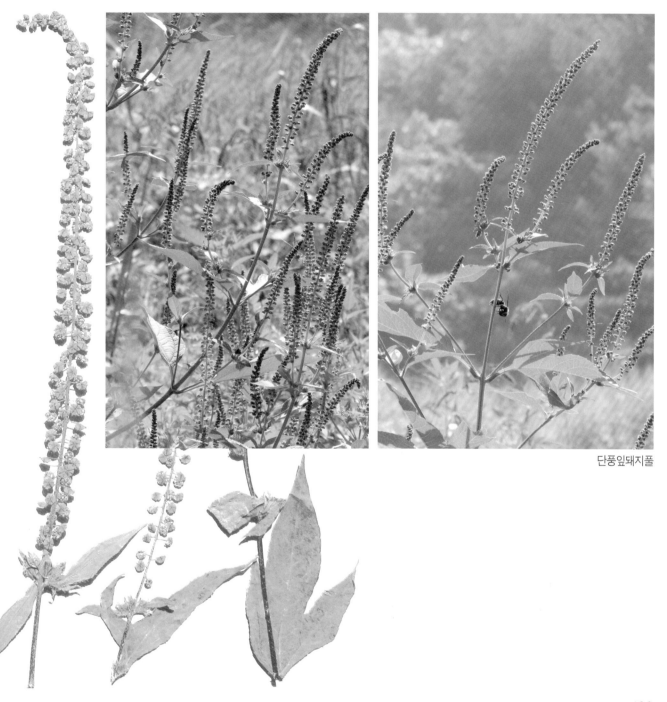

단풍잎돼지풀

199

고마리

시골길에는 요즘 고마리가 지천으로 피어있다. 가까이 다가가 보니 분홍색 고마리, 흰색 고마리, 분홍색과 흰색이 섞인 고마리 등 색상이 다양하다.

고마리는 습기가 많은 양지쪽에 군락을 이루며 자생하기 때문에 도랑이나 냇가 주변에서 흔하게 만나게 된다. 물의 자정 작용을 고마리 뿌리가 도와준다고 한다. 그래서 더러운 물이 고마리가 자생하는 지역을 천천히 흐르다 보면 어느새 정화되는 것이다. 놀라운 일이 아닐 수 없다. 고마운 식물이란 의미에서 '고마운 이' 라 부르다가 '고마리' 라는 이름이 붙었다. 수질정화 능력이 뛰어난 고마리가 도시 주변 하천에서도 많이 볼 수 있었으면 좋겠다.

모든 식물이 그러하겠지만 특히 고마리의 채집 시기는 굉장히 중요하다. 꽃이 핀 직후에 채집과 누름건조 과정이 이루어져야 한다. 개화한지 오래된 꽃송이를 채집하여 누름 건조하면 작업할 때 꽃송이가 많이 떨어지는 경향이 있다.

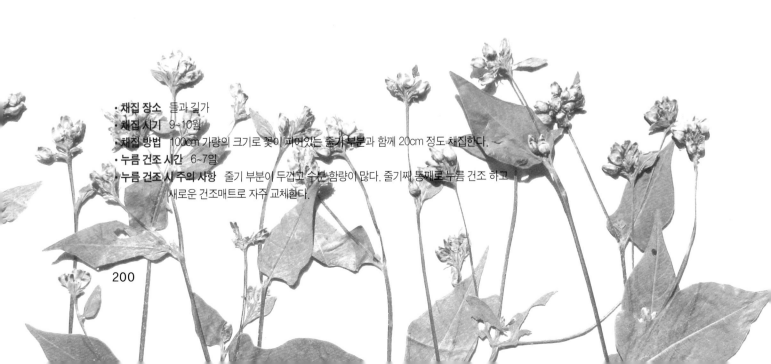

- **채집 장소** 들과 길가
- **채집 시기** 9~10월
- **채집 방법** 100cm 가량의 크기로 꽃이 피어있는 줄기 부분과 함께 20cm 정도 채집한다.
- **누름 건조 시간** 6~7일
- **누름 건조 시 주의 사항** 줄기 부분이 두껍고 수분 함량이 많다. 줄기째 통째로 누름 건조 하고 새로운 건조매트로 자주 교체한다.

분홍색 고마리

분홍색과 흰색이 섞인 고마리

흰색 고마리

201

서양등골나물

10월의 숲 속에는 눈송이처럼 소담스럽게 하얀 꽃을 피워낸 서양등골나물이
환하게 웃고 있다. 요즘은 숲 뿐 만이 아니라 아파트 주변이나 공원 주변에서도
심심치 않게 만난다. 다른 이름으로 미국등골나물이라고도 하며
북아메리카원산의 귀화식물로 1978년에 처음 발견되었다. 처음에는 남산과
워커힐 등 제한된 장소에서만 볼 수 있었으나 요즘에는 남산 대부분은 물론
북한산 등 서울 전 지역과 경기도 일대에서도 볼 수 있다. 그늘진 곳에서도 잘
견디는 습성이 있어 숲 속에서도 잘 자라며 번식력이 좋아 자생식물의 생태계를
위협하고 있다. 국립공원관리공단은 단풍잎돼지풀과 함께 서양등골나물 역시
생태계교란식물로 지정했다. 이렇게 아름다운 꽃이 보이는 대로 뽑히게 되는
신세가 되고 말았다. 중부지방은 10월중에 피는 꽃의 꽃빛이 가장 아름답다.
좋은 작품을 위해 꽃빛이 선명할 때 채집하여 누름 건조한다.

- **채집 장소** 산 속이나 길가
- **채집 시기** 10월
- **채집 방법** 귀화식물인 서양등골나물은 번식력이 매우 강하여 최근엔 아파트 화단에서도 흔히 만날 수 있는
 꽃이다. 꽃과 잎 그리고 줄기를 함께 채집한다.
- **누름 건조 시간** 5~6일
- **누름 건조 시 주의 사항** 수분 함량이 많기 때문에 건조매트를 자주 교체한다. 20cm 가량의 줄기를
 포함하여 통째로 누름 건조한다.

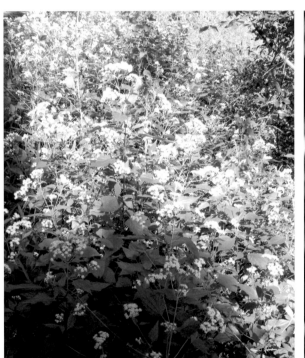
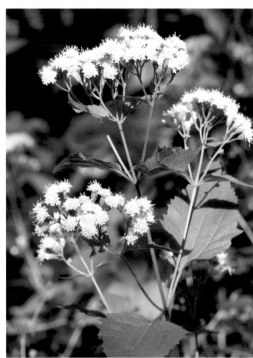

서양등골나물

203

호박덩굴손

재미있는 형태의 덩굴손을 만나기 위에 직접 호박밭에 나가보았다. 재미있게
구불구불 말려있는 덩굴손을 한자리에서 만날 수 있어 즐거웠던 하루다.
덩굴손은 처음에는 실처럼 뻗어 나오지만 나중에는 용수철처럼 꼬여서 잡고
있는 물체와 자신의 거리를 좁히고 몸을 지주에 단단히 고정시키는 중요한
역할을 한다. 덩굴손을 자세히 살펴보면 꼬여있는 선이 아름답고 재미있다.
호박덩굴손 뿐 아니라 포도나무덩굴손, 오이덩굴손, 참외덩굴손, 수박덩굴손 등
다양한 식물에서 덩굴손을 관찰할 수 있다. 덩굴손을 누름 건조할 때는 특별한
기술이 필요 없다. 인위적으로 덩굴의 형태를 만들 필요가 없다. 구부러진 모습
그대로 꽃 배열 용지에 배열하여 누름 건조하면 생각지도 못한 개성있는 다양한
형태를 만날 수 있다. 10월 중순에서 말경에 재미있게 말려 있는 덩굴손을
채집하여 다양한 작품에 응용해본다.

- **채집 장소** 밭
- **채집 시기** 10월
- **채집 방법** 재미있게 감아져 말려 있는 덩굴손을 다양하게 채집한다.
- **누름 건조 시간** 5~6일
- **누름 건조 시 주의 사항** 호박덩굴손이 서로 겹쳐지지 않도록 꽃 배열 용지에 배열하여 누름 건조한다.
 수분 함량이 많기 때문에 건조매트를 자주 교체한다.

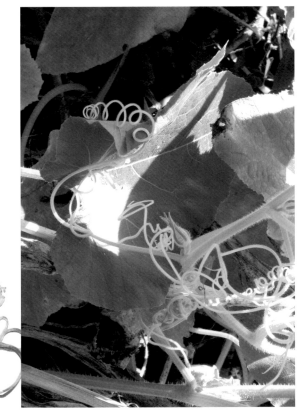

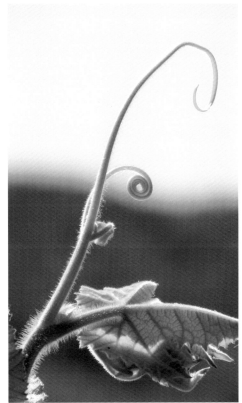

호박덩굴손

미국가막사리

들길을 걷다가 우연히 검은 자줏빛이 도는 줄기가 인상적인
미국가막사리를 만났다. 북아메리카가 원산지인 귀화식물로 가을에
노란빛의 꽃을 피우며 주로 축축한 들길이나 낮은 산에서 잘 자란다.
미국가막사리는 씨를 많이 만들어 내기 때문에 번식력이 매우 좋다.
미국가막사리 씨는 도깨비바늘이나 도꼬마리처럼 사람의 옷이나 동물의
털에 잘 달라붙어 멀리까지 자손을 퍼트리는 재주를 가지고 있다.
가막사리는 가막살이가 변형된 것으로 '가막'은 '검은'이라는 뜻이며
'살'은 '뼈대가 되는 줄기'를 말한다. 그래서 가막사리는 검은 줄기에서
비롯된 이름이다.

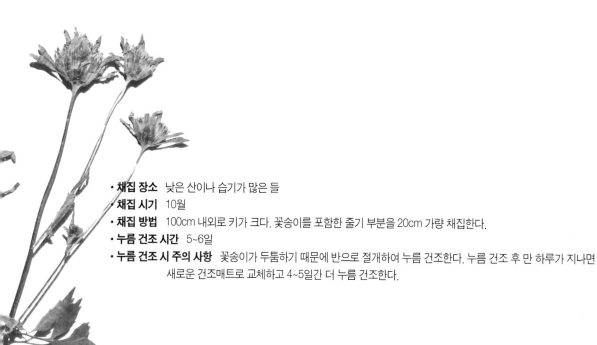

- **채집 장소** 낮은 산이나 습기가 많은 들
- **채집 시기** 10월
- **채집 방법** 100cm 내외로 키가 크다. 꽃송이를 포함한 줄기 부분을 20cm 가량 채집한다.
- **누름 건조 시간** 5~6일
- **누름 건조 시 주의 사항** 꽃송이가 두툼하기 때문에 반으로 절개하여 누름 건조한다. 누름 건조 후 만 하루가 지나면
 새로운 건조매트로 교체하고 4~5일간 더 누름 건조한다.

206

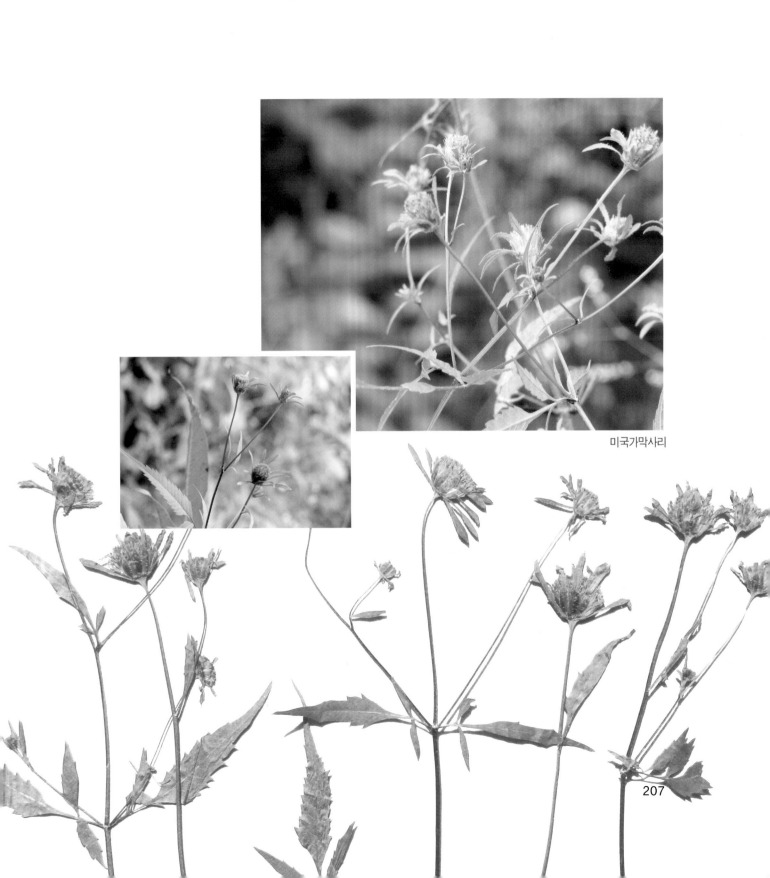

미국가막사리

산국

가을을 대표하는 산국이 산과 들에 지천으로 피어 있다. 산국의 진한
향기를 맡고 있으면 머리가 맑아지고 깊은 가을 속으로 들어 온 듯한
느낌을 갖게 한다. 산국을 감상하는 것도 즐거움이지만 산국에는 좋은
여러 가지 기능들이 있다. 산국 말린꽃을 베갯속에 넣고 사용하면 두통에
효과적이며 차로 만들어 마시면 몸 안의 열을 없애주고 신경안정제
역할을 하며 눈을 맑게 한다. 음력 9월 9일 중양절에는 국화 꽃잎을 따서
화전을 만들어 먹고 꽃을 따서 술에 담가 화주를 빚어 마시는 풍습이
있다. 국화의 좋은 효능을 알고 제철 꽃을 이용하여 차도 만들고 술을
빚었던 옛 조상들의 지혜가 느껴진다. 이처럼 산국은 예로부터 지금까지
많은 사랑을 받고 있는 꽃 중의 하나이다. 산국의 향기에 취해 가을을
물씬 느끼는 하루가 되었다.

- **채집 장소** 산과 들
- **채집 시기** 10월
- **채집 방법** 국화과의 꽃으로 감국보다 작은 꽃송이를 지녔다. 꽃이 피기 시작하면 봉오리와 함께 줄기 부분까지
 20cm 가량 채집한다.
- **누름 건조 시간** 5~6일
- **누름 건조 시 주의 사항** 꽃송이가 두툼하지만 통째로 누름 건조한다. 반으로 자르면 꽃잎들이 흐트러진다.
 누름 건조 후 만 하루가 지나면 새로운 건조매트로 교체한다. 그 후 4~5일간 더 누름 건조한다.

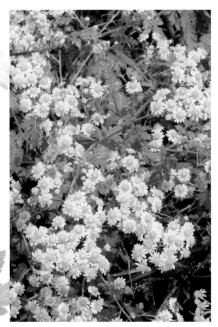

산국

전미경 Jeon Mi-kyung
휴식 Rest, 삼베에 압화, 53×73cm, 2004
산국을 이용한 작품

209

가는쑥부쟁이 가을 a u t u m n l 1 0월

산길을 걸어 내려오면서 작은 시골길과 만나게 되었다. 가는쑥부쟁이가
무리지어 피어나 있는 길가에서 가을의 정취를 물씬 느낀다. 산국과 함께
가는쑥부쟁이도 가을을 대표하는 꽃이다. 청초한 연보랏빛 꽃잎에 가느다란
줄기와 잎이 청명한 가을하늘과 완벽한 조화를 이루고 있다. 국화과의 다년초인
가는쑥부쟁이는 산이나 들의 양지쪽에 자라며 가는 줄기가 곧게 서며 꽃을
피운다. 가을철에는 국화과 식물인 구절초, 감국, 개미취, 벌개미취, 산국,
쑥부쟁이, 가는쑥부쟁이 등 다양한 꽃이 산야를 수놓는다. 이러한 식물들은 낮이
짧고 밤의 길이가 일정한 시간보다 길어지면 꽃이 피는 단일식물이다. 보통 낮의
길이가 10시간 정도로 짧아질 때 꽃이 피면 단일식물, 12시간 이상 낮의 길이가
유지될 때 꽃이 피면 장일식물이라 부른다. 이처럼 봄, 여름, 가을, 겨울 다양한
꽃을 볼 수 있는 이유는 다양한 자연 환경에 적응한 식물이 다양성을 유지하기
때문이다.

- **채집 장소** 산과 풀숲
- **채집 시기** 10월
- **채집 방법** 국화과의 꽃으로 30~100cm 가량의 키가 큰다. 줄기 부분을 30cm 가량 길게 채집한다.
- **누름 건조 시간** 5~6일
- **누름 건조 시 주의 사항** 봉오리를 포함하여 줄기 부분을 통째로 누름 건조하면 풍경화를 표현할 때 많은 도움이 된다.
 다양한 형태로 누름 건조를 시도한다. 누름 건조 후 만 하루가 지나면 새로운 건조매트로 교체한다. 그 후 4~5일간
 더 누름 건조한다.

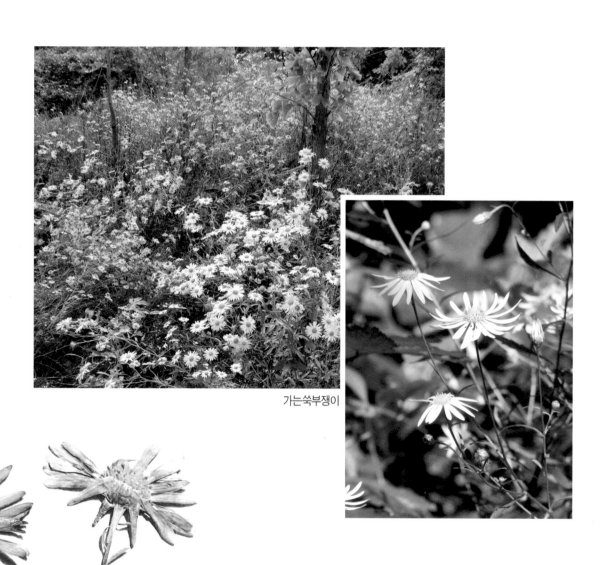

가는쑥부쟁이

억새 가을 a u t u m n l 1 0 월

억새는 물억새를 제외하곤 물가를 싫어한다. 그래서 건조하고 척박한
산이나 들에서 많이 볼 수 있다. 반면 사람들이 억새와 많이 혼돈하고 있는
갈대는 물을 좋아하여 강기슭이나 바닷가 갯벌에서 많이 볼 수 있다.
억새가 갈대와 또 다른 점은 꽃 이삭이 가늘고 덜 풍성하며 줄기도 매우
가늘고 키가 갈대에 비하여 작다는 점이다. 이처럼 갈대가 외관상
남성적인 이미지라면 억새는 부드러운 여성적인 이미지를 가지고 있다.
10월 말이 지나 11월로 향하면 억새가 점차 마르게 된다. 마르기 전에
수분이 있을 때 채집한다.

- **채집 장소** 산과 들
- **채집 시기** 10월
- **채집 방법** 이삭과 줄기 부분을 30cm 가량 길게 채집한다.
- **누름 건조 시간** 4~5일
- **누름 건조 시 주의 사항** 이삭과 줄기부분을 통째로 누름 건조한다. 누름 건조 후 만 하루가 지나면 새로운 건조매트로 교체한다.
 그 후 3~4일간 더 누름 건조한다.

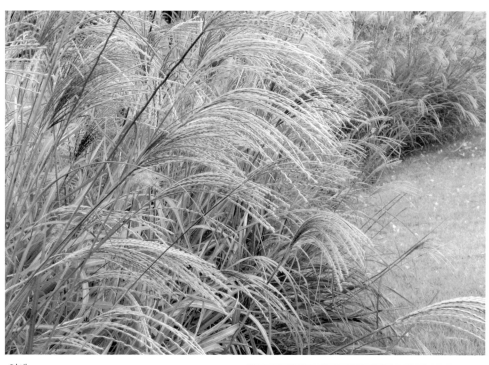

억새

플라타너스
버즘나무

11월의 거리에는 갈색으로 옷을 갈아입은 플라타너스가 늦가을의 고즈넉한
정취를 물씬 풍기고 있다. 바람에 우수수 떨어진 플라타너스 잎이 도심의
거리를 운치 있게 만들어 준다. 그 길을 걸으며 깊은 사색의 시간을 가져보는
즐거움을 맛보는 날들이다. 그런데 그것도 잠시뿐이다. 환경 미화원
아저씨들의 부지런한 손길로 거리는 어느새 삭막한 시멘트 바닥을 금방
드러낸다. 플라타너스 잎이 가득 담겨진 '낙엽수거용'이라고 쓰여진 봉투가
인상적이다. 각 구청에서 거리 환경미화를 위한 방법으로 마련된 봉투이다.
깨끗한 거리도 좋지만 오랫동안 낙엽이 소복하게 쌓여서 자박자박
낙엽소리를 들으며 걷고 싶어지는 계절이다. 거리에 떨어진 플라타너스 잎의
색상을 살펴보면 초록빛이 나는 갈색, 노란빛이 나는 밝은 갈색, 짙은 고등색
등 다양한 색상을 가지고 있다. 다양한 색상과 다양한 크기의 잎을 채집하여
누름 건조한다.

- **채집 장소** 공원이나 도로변
- **채집 시기** 11월
- **채집 방법** 플라타너스의 잎이 낙엽이 되어 떨어지는 시기를 맞추어 채집한다. 잎이 수분을 머금고 있을 때가 가장 최상의
 조건이 된다.
- **누름 건조 시간** 4~5일
- **누름 건조 시 주의 사항** 나뭇잎이 서로 겹쳐지지 않도록 꽃 배열 용지에 배열한 후 통째로 누름 건조한다. 누름 건조 후
 만 하루가 지나면 새로운 건조매트로 교체하고 3~4일 간 더 누름 건조한다.

플라타너스

전미경 Jeon Mi-kyung
꽃이 별이 되다 Flower Has Become a Star, 종이에 압화,
77,5×47cm, 2007
플라타너스 잎을 이용한 작품

감나무 _{가을 autumn l 11월}

한차례 가을비가 내리고 난 후 집에서 가까운 올림픽공원 몽촌토성으로 산책을
나갔다. 공원 안에는 다양한 나무들이 심겨져 있는데 그 중에 붉게 단풍이 든
감나무가 제일 먼저 눈에 띈다. 비가 오고 난 후라서 바닥에는 곱게 물든 붉은
감잎이 소복하게 쌓였다. 낙엽이 되어 떨어진 감잎에도 다양한 색상과 문양이
새겨져 있다. 벌레들이 갉아먹어 구멍이 나 있는 감잎과 병충해 때문에 얻은
검붉은 점들이 마치 부분 염색을 한 듯 개성 있는 모양새를 지니고 있다.
감나무는 일곱 가지 덕을 지니고 있어 예로부터 예찬 받아온 나무다. 수명이
길고, 녹음이 짙으며, 새가 둥지를 틀지 않고, 벌레가 생기지 않으며, 단풍이
아름답고, 열매가 맛이 있으며, 낙엽이 거름이 된다는 것이다. 정말 버릴 것이
하나 없는 좋은 나무다. 나는 한 가지를 더 예찬하고 싶다. 감잎이 압화 작품의
훌륭한 재료가 되어 준다는 사실이다. 수분을 머금고 있는 싱싱한 잎으로
선별하여 채집한다.

- **채집 장소** 산이나 감나무가 심겨진 과수원
- **채집 시기** 11월
- **채집 방법** 감잎에 붉은 단풍이 들면 채집한다. 바닥에 떨어진 감잎 중 수분을 머금고 있는 잎만을 채집한다.
- **누름 건조 시간** 5~6일
- **누름 건조 시 주의 사항** 감잎이 서로 겹쳐지지 않도록 꽃 배열 용지에 배열한 후 통째로 누름 건조한다. 누름 건조 후
만 하루가 지나면 새로운 건조매트로 교체하고 4~5일 간 더 누름 건조한다.

감나무

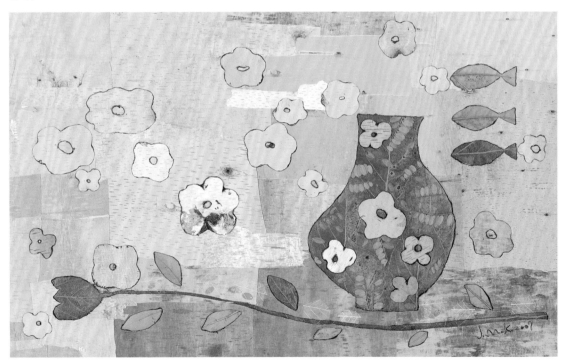

전미경 Jeon Mi-kyung
꽃의 꿈 Flower's Dream, 종이에 압화, 47×77.5cm, 2007
감나무 잎을 이용한 작품

은행나무

은행나무는 대략 2억 5천만 년 전에 지구상에 출현했다고 한다. 신생대를
거쳐 현재까지 살고 있는 나무다. 그래서 우리는 은행나무를 일컬어 살아
있는 화석이라 부르기도 한다. 우리나라에는 마의태자가 심었다고 전해지는
경기도 양평 용문사의 은행나무가 천연기념물 제30호로 1100년 된 것으로
가장 오래된 고목으로 추정하고 있다. 도심 속에서도 은행나무는 가로수로
많이 심겨져 있다. 눈이 부시게 노랗게 물든 은행나무길을 걷다보면 마음도
함께 환해진다. 가을바람이 스치고 간 자리에는 노란 은행잎이 우수수 떨어져
거리를 예쁘게 수놓았다. 학창시절 곱게 물든 은행잎을 주어 책갈피에 말렸던
기억이 떠오른다. 은행잎 위에 좋은 글귀를 적기도 했고 편지와 함께
사랑하는 친구에게 보냈던 기억은 지금도 따사로운 추억으로 마음에
간직되어 있다.

- **채집 장소** 산이나 가로수 변
- **채집 시기** 11월
- **채집 방법** 노랗게 단풍이 든 은행나무의 잎이 우수수 떨어지는 시기를 맞추어 채집한다. 수분을 머금고 있는 싱싱한
　　　　　　　잎만을 골라서 채집한다.
- **누름 건조 시간** 4~5일
- **누름 건조 시 주의 사항** 은행나무의 잎이 서로 겹쳐지지 않도록 꽃 배열 용지에 배열한 후 통째로 누름
　　　　　　　건조한다. 누름 건조 후 만 하루가 지나면 새로운 건조매트로 교체하고 3~4일 간 더 누름 건조한다.

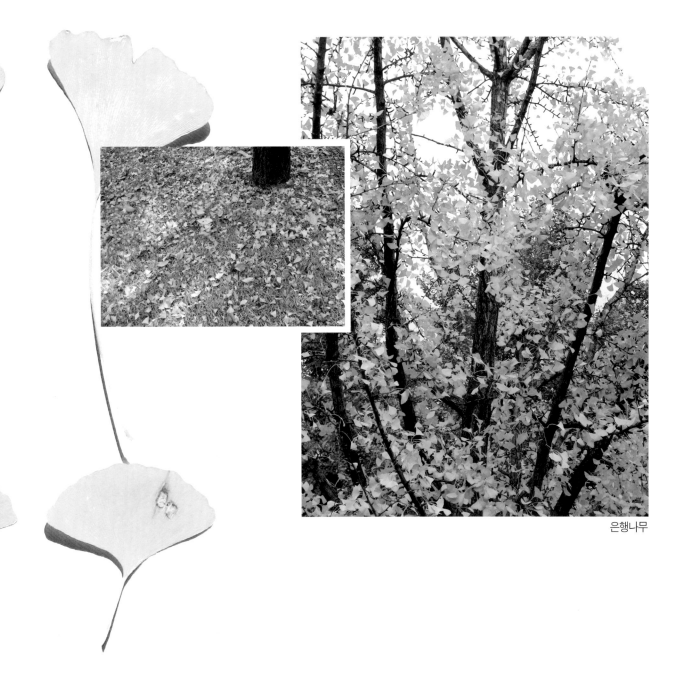

은행나무

단풍나무 가을 autumn ǀ 1 1 월

가을의 정취를 느끼기 위해 단풍이 아름다운 곳을 찾아 가을여행을
떠나는 사람들로 인산인해를 이루고 있는 요즘이다. 내장산, 속리산,
계룡산, 설악산 등 단풍이 유명한 산으로 가을 여행을 떠나보는 것도 좋을
것이다. 하지만 시간이 허락되지 않는다면 멀리가지 않아도 집 근처
가까운 산이나 공원 주변에서도 아름답게 물든 단풍나무를 쉽게 만날 수
있다. 도심 속에서도 단풍나무가 운치 있는 곳이 제법 많다. 단풍나무잎을
채집할 때는 채집통과 함께 물에 젖은 축축한 신문지를 준비하면 좋다.
나뭇잎이 얇아서 수분이 적은 곳에 몇 시간만 두어도 금새 시들어 버려
단풍나무잎의 완전한 형태를 재현하기 어렵다. 특히, 차량으로 이동할때
공기에 그대로 노출시키면 짧은 시간내 말라버린다.

- **채집 장소** 산이나 공원 주변
- **채집 시기** 11월
- **채집 방법** 붉게 단풍이 든 단풍나무의 잎이 우수수 떨어지는 시기를 맞추어 채집한다. 수분을 머금고 있는 싱싱한 잎만을 골라서
채집한다.
- **누름 건조 시간** 4~5일
- **누름 건조 시 주의 사항** 단풍나무의 잎이 서로 겹쳐지지 않도록 꽃 배열 용지에 배열한 후 통째로 누름 건조한다. 누름 건조
후 만 하루가 지나면 새로운 건조매트로 교체하고 3~4일 간 더 누름 건조한다.

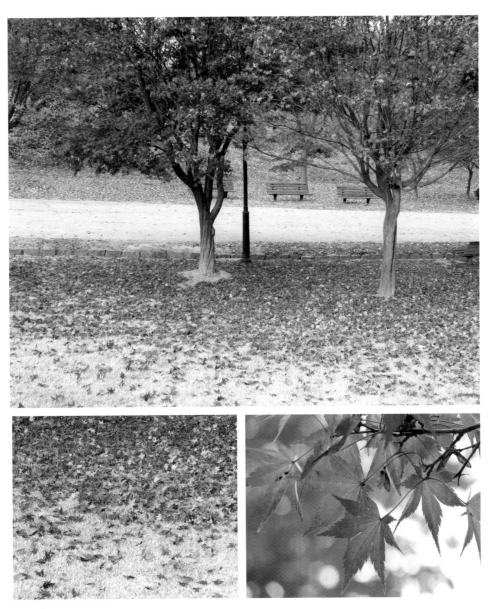

단풍나무

소나무 가을 autumn | 11월

긴 겨울로 가는 마지막 갈무리를 하는 듯 늘 푸른 소나무 아래도 낙엽이 제법
많이 쌓였다.

이렇듯 사철 푸르른 소나무도 가을엔 어느 정도 낙엽이 지어 떨어지는 솔잎들이
있다. 옛날에는 낙엽이 되어 떨어진 솔잎을 갈퀴로 긁어서 불쏘시개로 썼던
시절이 있었다. 땔감으로 귀한 대접을 받았던 시절이다. 지금은 농촌에서도 거의
찾아보기 힘든 모습이다. 솔잎은 활엽수잎에 비해 오랫동안 잘 썩지 않는다. 땅
밑을 들춰보니 작년에 떨어진 솔잎이 색깔만 검게 퇴색된 채 고스란히 쌓여있는
것이 보인다. 나무에서 떨어진 건강한 솔잎 낙엽으로 채집한다.

- **채집 장소** 산
- **채집 시기** 11월
- **채집 방법** 11월이 되면 소나무 잎이 낙엽이 되어 우수수 쏟아져 내린다. 맑은 날에 갈색으로 퇴색된 솔잎을 채집한다.
- **누름 건조 시간** 4~5일
- **누름 건조 시 주의 사항** 솔잎이 서로 겹쳐지지 않도록 꽃 배열 용지에 배열한 후 통째로 누름 건조한다. 누름 건조 후
 만 하루가 지나면 새로운 건조매트로 교체하고 3~4일 간 더 누름 건조한다.

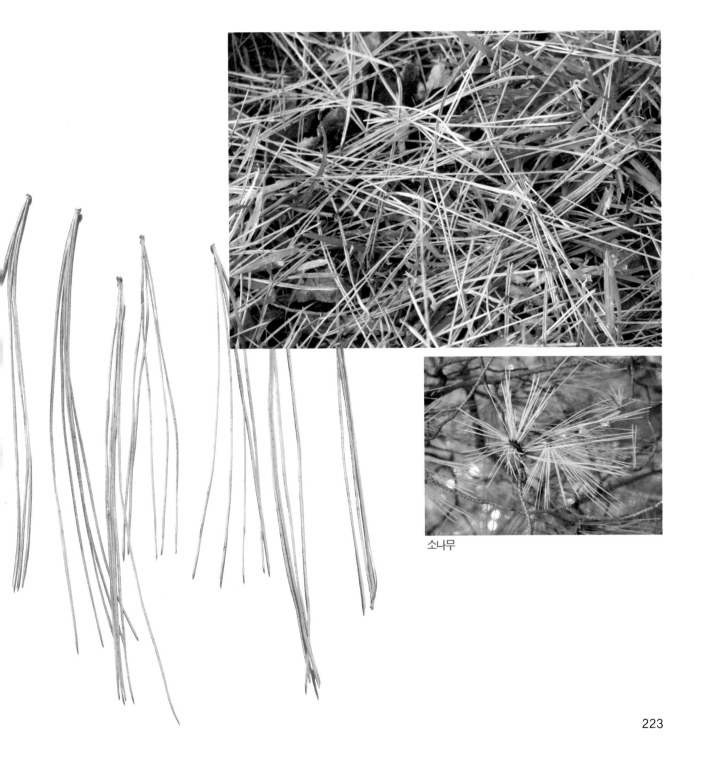

소나무

상수리나무

갈색으로 단풍이 든 참나무과 참나무속의 상수리나무를 만났다. 참나무과인
굴참나무와 밤나무의 잎이 상수리나무와 많이 닮아 있어 이름을 찾는데
어려움이 많았다. 그래서 생태전문잡지에 나무에 관한 글을 싣고 계시는 전문가
선생님께 자문을 구한 뒤 정확한 이름을 알게 되어 기뻤다. 상수리나무의 이름은
절대 잊지 못 할 거다. 벌레가 섬유소를 반쯤 갉아 먹어 잎맥이 훤히 드러다
보이는 나뭇잎이 근사한 형태를 지니고 있어 그곳에서 발길이 멈춰졌다. 자연이
만든 아름다움에 감탄사가 절로 나온다. 벌레가 먹은 나뭇잎 소재도 압화
디자인에 훌륭한 재료가 된다.

- **채집 장소** 산과 공원
- **채집 시기** 11월
- **채집 방법** 나뭇가지에 붙어 있는 낙엽이나 혹은 땅에 떨어진 낙엽을 채집한다. 땅에 떨어져 있는 낙엽을 채집할 때는 잎의
　　　　　　　수축이 비교적 적은 것을 선택하여 채집한다.
- **누름 건조 시간** 4~5일
- **누름 건조 시 주의 사항** 상수리나무의 잎이 서로 겹쳐지지 않도록 꽃 배열 용지에 배열한 후 통째로 누름 건조한다.
　　　　　　　　　　　　누름 건조 후 만 하루가 지나면 새로운 건조매트로 교체하고 3~4일 간 더 누름 건조한다.

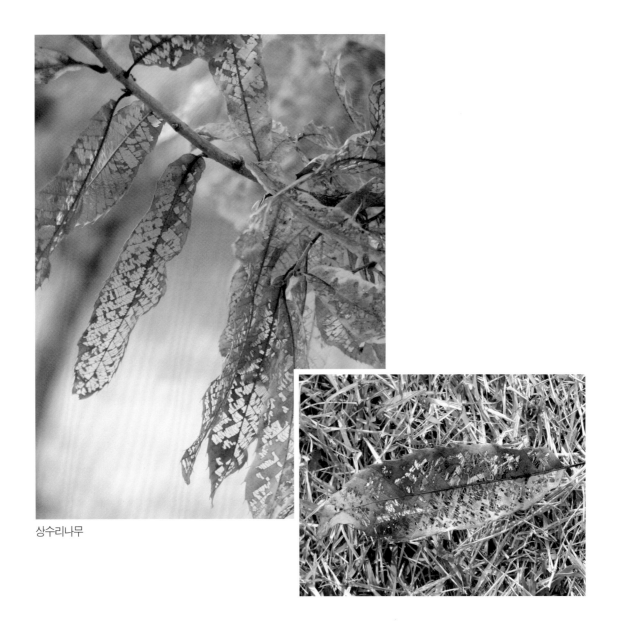

상수리나무

225

벗나무 　가을 a u t u m n | 1 1월

아파트 단지로 들어오는 길목에 예쁘게 단풍이 든 벗나무 잎이 햇빛에 반짝이고
있다. 나무아래는 형형색색의 낙엽들이 쌓여가고 나무들은 분주히 겨울로 가는
채비를 하는 것 같다. 벗나무 잎과 주변의 다른 나무에서 떨어진 낙엽들이 길
위를 수놓고 있다. 그 중에서 벌레 먹은 잎으로 선별하여 몇 장 주웠다. 벌레 먹은
잎에서 무언가 재미있는 표현이 나올 것 같아 일부러 채집했다. 마침 손에 들고
있던 책 한권이 요긴하게 쓰였다. 책 사이사이에 낙엽들을 정성스레 한 장씩
끼워 넣은 것이다. 채집도구와 건조매트가 준비되어 있지 않을 때는 이렇듯 책을
이용하는 것도 좋은 방법이다. 책이 건조매트와 같이 나뭇잎을 평평하게 눌러
주는 역할을 하여 변형과 수축을 막아 준다. 집에 돌아와서 바로 건조매트에
넣어 누름 건조해야 한다.

- **채집 장소** 　산과 공원
- **채집 시기** 　11월
- **채집 방법** 　다양한 형태의 나뭇잎을 채집한다. 최대한 수분을 머금고 있는 싱싱한 나뭇잎으로 선별하여 채집한다.
- **누름 건조 시간** 　4~5일
- **누름 건조 시 주의 사항** 　벗나무의 잎이 서로 겹쳐지지 않도록 꽃 배열 용지에 배열한 후 통째로 누름 건조한다.
　누름 건조 후 만 하루가 지나면 새로운 건조매트로 교체하고 3~4일 간 더 누름 건조한다.

　226

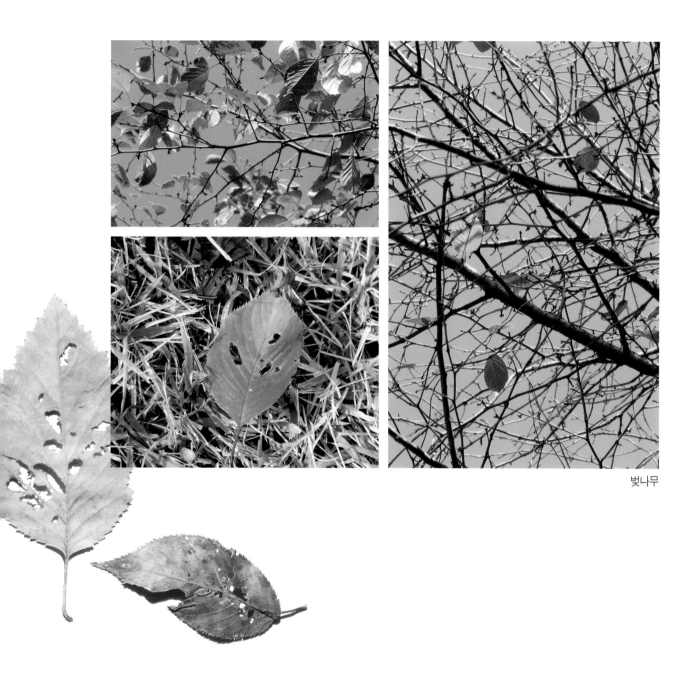

벗나무

227

Pressed Flowers

재미있는 12가지
풀꽃 그림

• 디자인에 필요한 기본도구

스케치북
디자인 스케치를 위한 습작
노트를 한권 준비한다.

연필, 지우개
스케치를 위해 4B, 6B, 8B 연
필과 지우개를 준비한다.

색상지
다양한 색상지를 준비하여 작
품 구상을 위한 배경지로 사용
한다.

핀셋
압화 재료를 집을 때 사용한다.

이쑤시개
본드를 압화 재료 뒷면에 바를
때 사용한다.

본드
압화 재료를 종이에 고정할 때
사용한다.

가위
압화 재료를 다양한 모양으로
오릴 때 사용한다.

습자지, 양면테이프
습자지는 본을 뜰 때 사용되며
양면테이프는 압화 재료를 손
쉽게 붙일 때 사용된다.

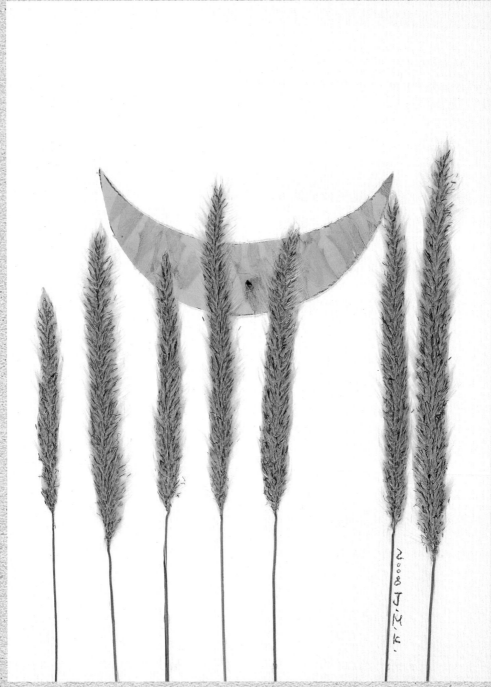

나무에 걸린 초승달
은빛 찬란한 나무사이로 운치 있게 떠 있는 반달이 환하게 웃고 있다.

필요한 재료
1 띠, 금계국

스케치
2 반달과 나무들을 단순하고 간결하게 스케치한다.

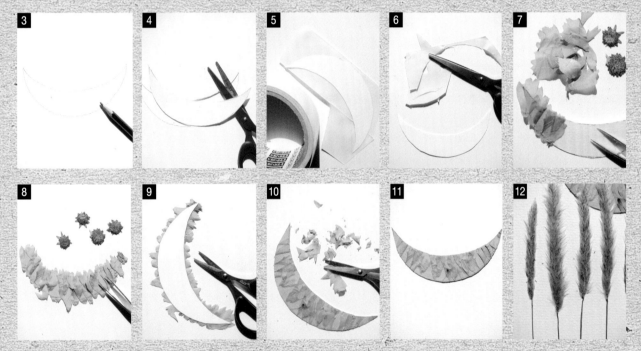

만드는 과정
3, 4 종이 위에 반달을 그리고 연필 선을 따라 가위로 오린다.
5, 6 반달 위에 양면테이프를 붙인 후 가위로 가장자리를 오린다.
7, 8 양면테이프의 끈적거리는 부분에 금계국의 꽃잎을 붙여 디자인한다.
9, 10, 11 금계국의 꽃잎이 다 붙여지면 작은 가위를 이용하여 반달의 가장자리로 빠져나온 꽃잎들을 깔끔하게 제거한다.
12 광택이 나는 은빛색의 띠를 이용하여 나무를 표현하다.

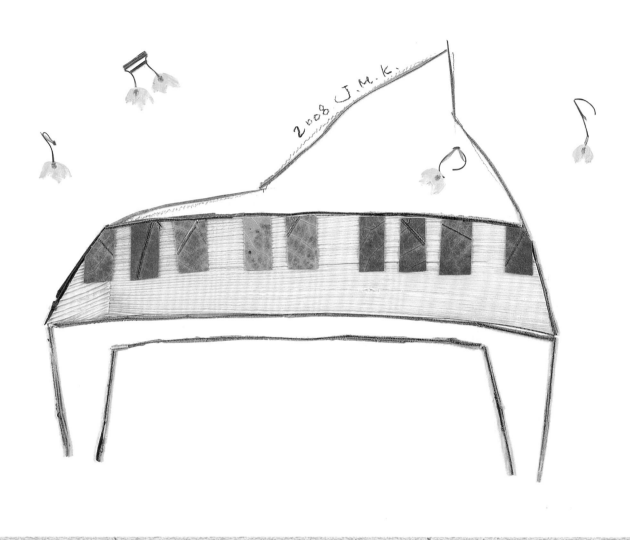

피아노 선율
작고 앙증맞은 은방울꽃이 음표가 되어 피아노 선율이 느껴지는 분위기를 연출한다.

필요한 재료
1 플라타너스잎, 은방울꽃, 옥수수껍질

스케치
2 그랜드 피아노의 선과 건반 그리고 음표를 간략하게 스케치한다.

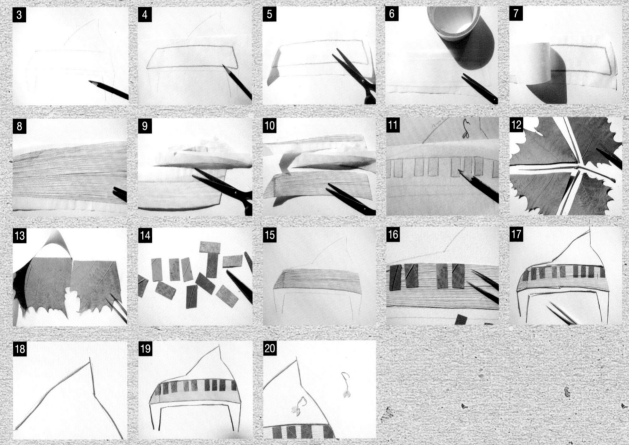

만드는 과정
3 4B연필로 그랜드 피아노의 선만을 단순하게 스케치한다.
4, 5 습자지를 이용하여 스케치 된 건반 부분에 얹고 4B연필로 본을 뜬 후 가장자리를 가위로 자른다.
6, 7 양면테이프를 이용하여 스케치 된 부분에 붙인다.
8, 9, 10 양면테이프의 끈적이 부분에 옥수수껍질을 붙이고 스케치 된 선을 따라 오린다.
11 건반 부분에 습자지를 얹고 본을 뜬다.
12 플라타너스 잎의 줄기부분을 가위로 오린다. 잎은 건반을 표현할 때 사용되고 줄기 부분은 그랜드 피아노의 선을 표현할 때 사용된다.
13, 14 플라타너스 잎으로 검은 건반을 표현한다. 양면테이프를 이용하여 만든다.
15, 16 옥수수껍질로 표현된 흰건반 위에 플라타너스 잎으로 표현된 검은 건반을 붙인다.
17 플라타너스 잎의 두꺼운 줄기 부분을 정리하여 본드로 고정시키기 전에 먼저 살짝 올려놓고 형태를 살핀다.
18, 19 본드를 이용하여 선의 형태를 완전히 고정시킨다.
20 은방울꽃으로 재미난 음표를 표현한다.

235

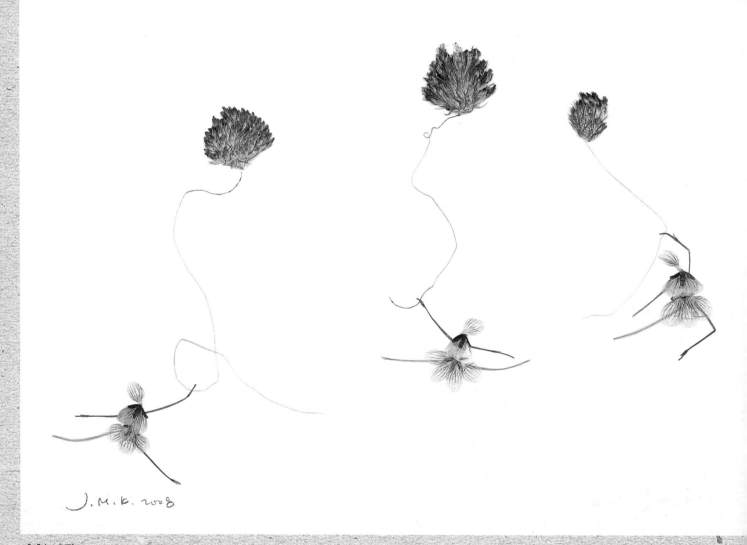

춤추는 요정

봄에 피는 괭이밥이 꽃의 요정으로 태어나고 여름에 피는 붉은토끼풀은 꽃 풍선이 되어 둥실 둥실 하늘을 난다.
춤추는 요정이 되어 꽃 풍선 타고 하늘 높이 떠오르는 꿈을 꾸어본다.

필요한 재료
1 큰괭이밥, 붉은토끼풀, 옥수수수염

스케치
2 요정과 풍선을 단순하고 간략하게 스케치한다.

만드는 과정
3, 4 붉은토끼풀의 줄기와 잎을 핀셋으로 제거한 후 붉은토끼풀의 꽃송이만을 이용하여 풍선을 표현한다.
5, 6 옥수수수염을 이용하여 풍선을 띄울 수 있는 가는 줄을 만든다.
7, 8 큰괭이밥의 꽃송이와 가는 줄기를 이용하여 요정을 표현한다. 가는 줄기로 요정의 팔과 다리를 표현한다.
9, 10, 11 춤추는 요정들의 각기 다른 역동적인 포즈를 연출하여 표현한다.

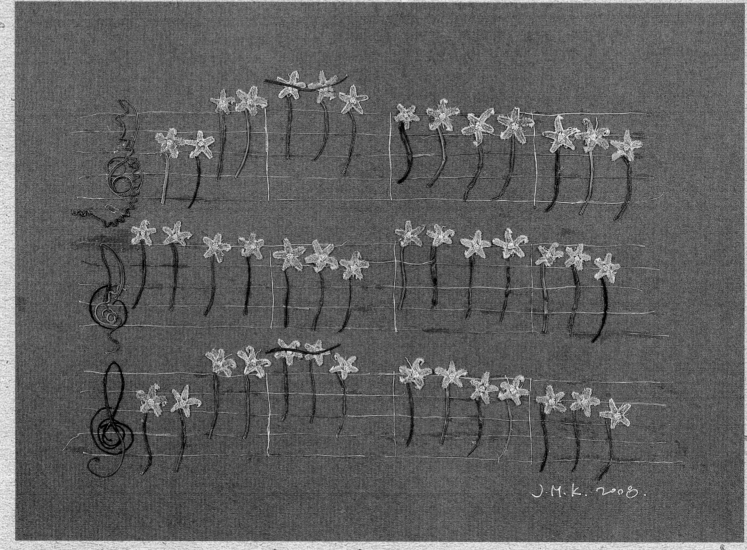

오선지 위에 작은별
반짝 반짝 작은별 아름답게 비치네
동쪽하늘에서도 서쪽하늘에서도
반짝 반짝 작은별 아름답게 비치네...
오선지 위에 별 모양의 풀꽃으로 음표를 그려본다.

필요한 재료

1 옥수수 수염, 호박덩굴손, 박주가리

스케치

2 오선지 위에 음표를 스케치한다.

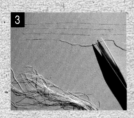

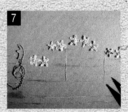

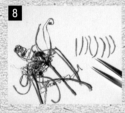
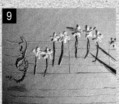
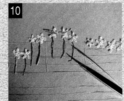
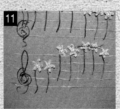

만드는 과정

3, 4 가는 옥수수의 수염을 이용하여 오선지를 표현한다.

5 호박덩굴손을 이용하여 높은음자리표를 표현한다.

6 옥수수의 수염으로 마디를 표현한다.

7 별을 닮은 박주가리 꽃을 이용하여 작은별의 음표를 표현한다.

8 음표를 표현하기 위하여 호박덩굴손의 적절한 부위를 핀셋을 이용하여 자른다.

9, 10, 11 잘라놓은 호박덩굴손을 이용하여 오선지 위에서 직접 음표를 표현한다.

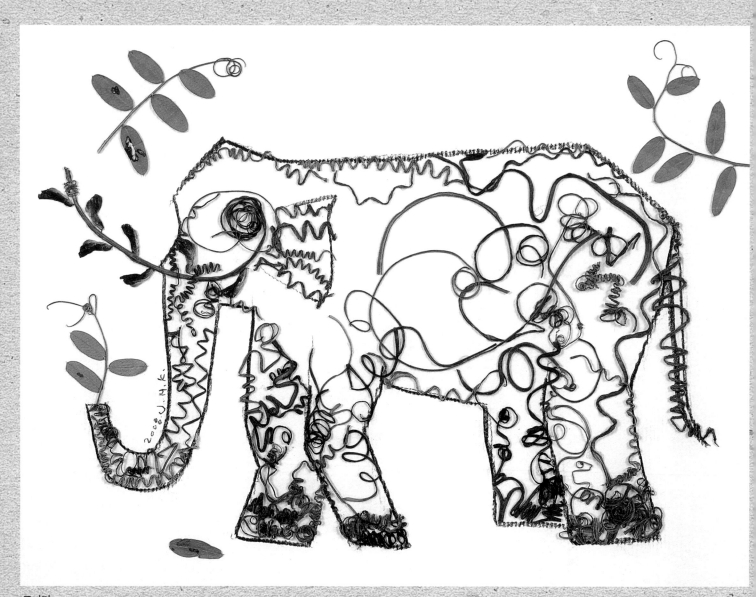

코끼리
밀림에 사는 힘이 센 코끼리의 귀여운 이미지가 상상이 된다. 다양한 형태를 지닌 호박덩굴손이 재미있는 코끼리의 몸통으로 표현되었다.

필요한 재료
1 호박덩굴손, 갈퀴나물

스케치
2 코끼리의 옆모습을 간결하게 스케치한다.

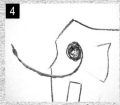

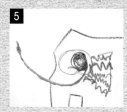

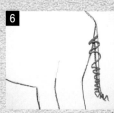

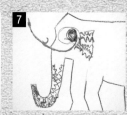

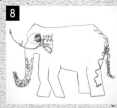

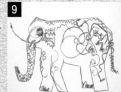

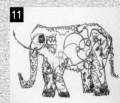

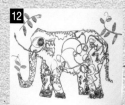

만드는 과정
3 8B연필을 이용하여 코끼리의 옆모습을 스케치한다.
4, 5 코끼리의 눈과 상아 그리고 귀를 호박덩굴손으로 표현한다.
6, 7 지그재그 형태의 호박덩굴손을 이용하여 코끼리의 꼬리를 재미있게 표현한다.
8, 9 코끼리의 몸통을 다양한 형태의 호박덩굴손을 이용하여 율동감있게 표현한다.
10, 11 코끼리의 발 부분은 무게감 있게 선이 여러 겹 뭉쳐있는 호박덩굴손을 이용한다.
12 초식동물인 코끼리와 어울리도록 갈퀴나물을 이용하여 전체적으로 디자인한다.
13 갈퀴나물의 꽃잎을 하나씩 따서 코끼리의 상아에 접목시켜 유쾌한 웃음을 자아낸다.

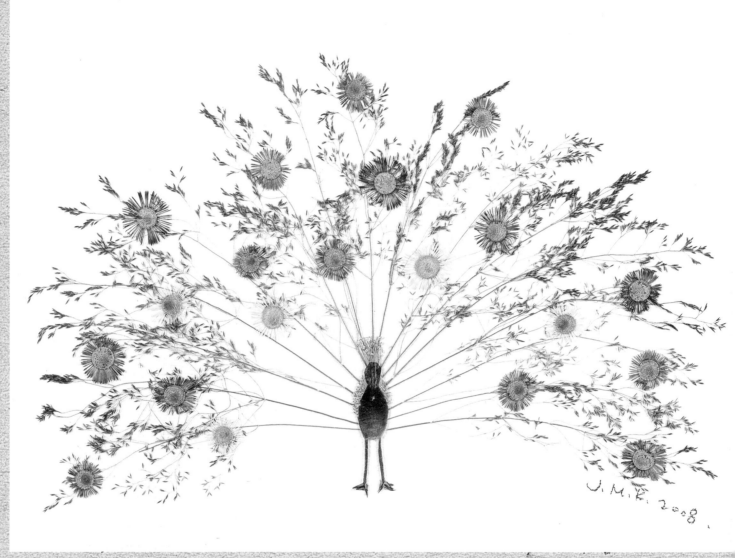

공작새
컬러액으로 염색 된 개망초가 화려하게 꽃이 핀 공작새로 변신되었다.

필요한 재료
1 새, 할미꽃, 쇠뜨기의 영양줄기,
 염색된 개망초(빨간색, 파란색, 노란색)

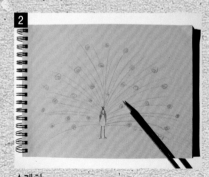

스케치
2 화려한 공작의 깃털을 간결하게 묘사한다.

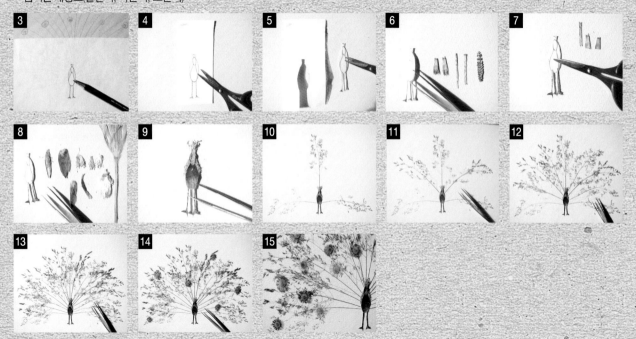

만드는 과정

3 습자기를 스케치 부분에 얹어 놓고 공작의 몸통을 본뜬다.

4 본뜬 부분을 약간 두꺼운 종이에 붙인다.

5 양면테이프를 붙인 후 가위로 오린다.

6, 7 쇠뜨기의 영양줄기를 분해하여 공작새의 다리를 표현한다.

8, 9 할미꽃은 꽃잎과 수술로 분리한 후 노란색의 수술을 이용하여 공작새의 머리 깃털을 표현하고 꽃잎을 이용하여 공작새의 몸통을 표현한다.

10 새를 이용하여 부채꼴 모양의 공작 날개를 표현한다. 제일 먼저 9시,12시,3시 방향에 깃털을 꽂는다.

11, 12, 13 부채꼴 모양을 유지하면서 점차적으로 화려한 깃털을 표현한다.

14 빨간색으로 염색된 개망초를 깃털 사이사이에 표현한다.

15 파란색과 노란색으로 염색된 개망초를 이용하여 공작새의 화려한 깃털 표현을 마무리한다.

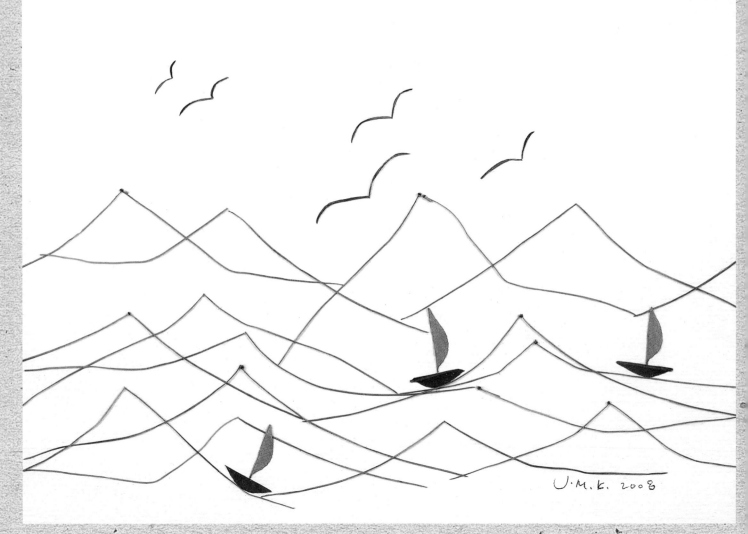

여름 바다
넘실대는 파도 위로 작은 돛단배가 떠있고 갈매기들이 한가롭게 춤을 추는 여름 바다.

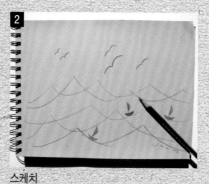

필요한 재료
1 솔나물, 소나무 잎, 산초나무 잎

스케치
2 파도와 작은 돛단배 그리고 갈매기들을 간결하게 스케치한다.

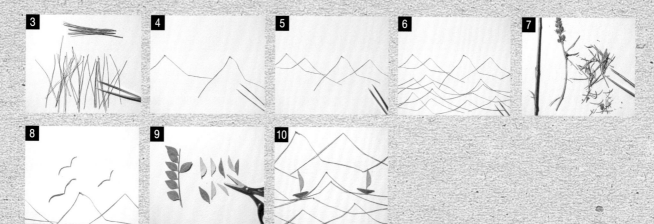

만드는 과정
3 솔잎을 한 줄기씩 분해한다.
4, 5, 6 한 줄기씩 분해된 솔잎을 이용하여 바다 위에 넘실대는 파도를 표현한다.
7 솔나물의 줄기 부분에 달려있는 잎을 모두 떼어낸다.
8 솔나물의 잎을 이용하여 갈매기의 날개 짓을 표현한다.
9 산초나무의 잎을 반으로 자른다.
10 반으로 자른 산초나무 잎의 앞면과 뒷면을 이용하여 돛단배를 표현한다.

물고기
쇠뜨기의 줄기 부분이 수초의 가느다란 선으로 표현되었고 패랭이꽃의 꽃잎이 물고기 몸통과 꼬리의 면을
구성하는 방법으로 재미있게 표현 되었다.

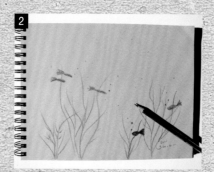

필요한 재료
1 쇠뜨기, 패랭이꽃, 털여뀌

스케치
2 물고기들과 가느다란 수초들이 떠 있는 물 속 풍경을 단순하고 간결하게 스케치한다.

만드는 과정
3, 4 수초를 표현하는 기법으로 쇠뜨기를 두 가지 방법으로 분해한다. 쇠뜨기의 마디부분을 끊어서 표현할 수 있다. 또 다른 방법으로는 줄기 부
　　　분을 하나씩 잘라서 표현할 수 있다.
5 쇠뜨기의 줄기 부분을 먼저 디자인한다.
6 패랭이꽃의 꽃잎을 한 장씩 분해한 후 물고기를 표현한다.
7 쇠뜨기 줄기 사이에 패랭이꽃으로 만든 물고기를 배치한다.
8 패랭이꽃의 꽃받침 부분을 이용하여 물고기의 몸통을 만들고 패랭이꽃의 꽃잎으로 꼬리부분을 만들어 배치한다.
9 털여뀌의 이삭을 줄기에서 분리시킨다.
10, 11 털여뀌의 이삭이 물고기의 물거품으로 재미있게 표현되었다.

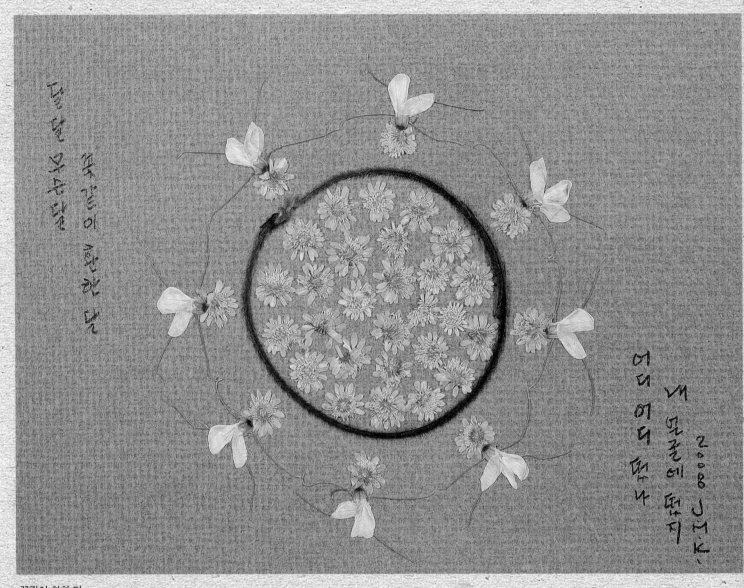

꽃같이 환한 달
달 달 무슨 달 꽃 같이 환한 달
어디 어디 떴나 내 얼굴에 떴지.
달 주변에서 신나게 춤을 추는 요정들의 얼굴에도 꽃같이 환한 달이 떴다.

필요한 재료
1 아까시아 꽃, 칡, 산국

스케치
2 둥근 달 주변에서 손에 손을 잡고 덩실덩실 춤을 추고 있는 귀여운 요정들을 상상하며 스케치한다.

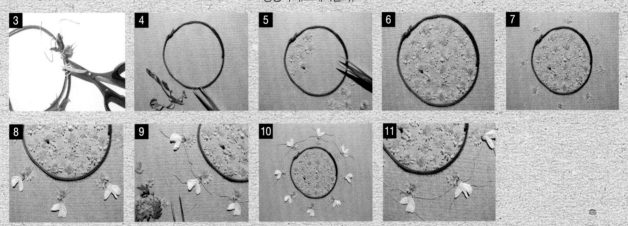

만드는 과정
3 칡 줄기를 이용해 둥근 형태를 만들어 주기 위하여 명주실로 고정시킨 후 누름 건조한 결과물이다. 가위로 명주실을 조심스럽게 자른다.
4 칡 줄기에 붙어있는 작은 잎들을 정리한다.
5, 6 칡 라인 속에 산국의 꽃송이를 붙인다.
7 꽃이 가득 피어있는 달이 완성되면 달 주변에 꽃으로 물든 요정들의 얼굴을 표현한다.
8 아까시아 꽃으로 요정의 옷을 표현한다.
9 산국의 가는 줄기 부분을 정리하여 요정의 팔과 다리를 표현한다.
10, 11 달 주변에서 신나게 춤을 추고 있는 요정들의 표현이 재미있게 완성되었다.

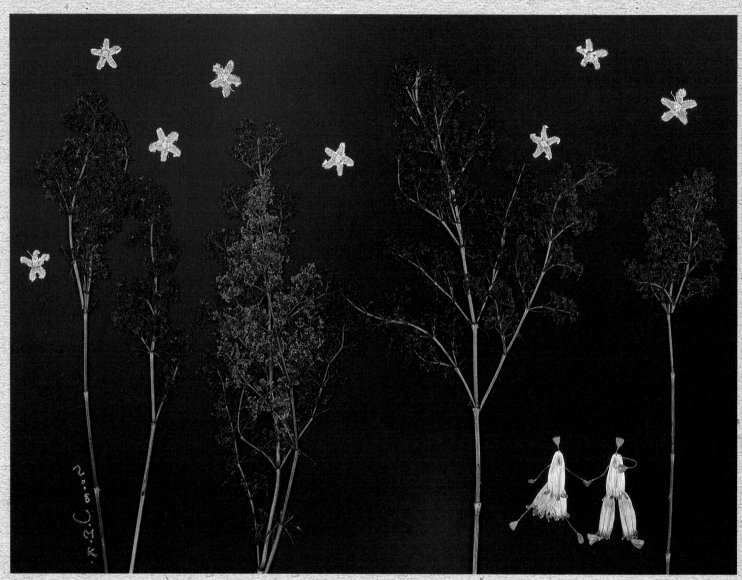

별 내리는 숲
별이 쏟아져 내리는 숲길을 연인과 손을 잡고 다정히 걷고 있다.
연인의 등장으로 더욱더 아름다워 보이는 별 내리는 숲.

필요한 재료
1 솔나물, 박주가리, 냉이, 둥글레

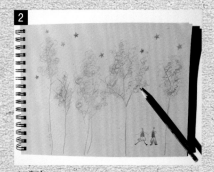

스케치
2 나무와 별과 연인을 간결하게 스케치한다.

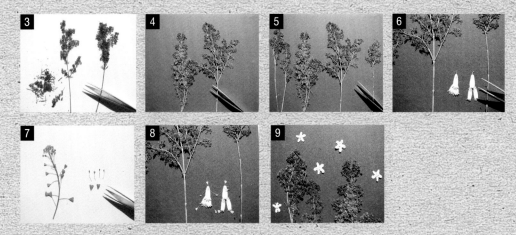

만드는 과정
3 솔나물의 줄기 아랫부분을 정리하여 나무형태를 만든다.
4, 5 검정색 배경지 위에 정리된 솔나물을 배치한다.
6 둥글레 꽃잎만을 이용하여 남자와 여자를 표현한다.
7, 8 냉이 줄기 부분에 달려 있는 작은 잎을 이용하여 남녀의 손과 발 그리고 얼굴을 표현한다.
9 별을 닮은 박주가리의 꽃을 하늘에 수 놓는다.

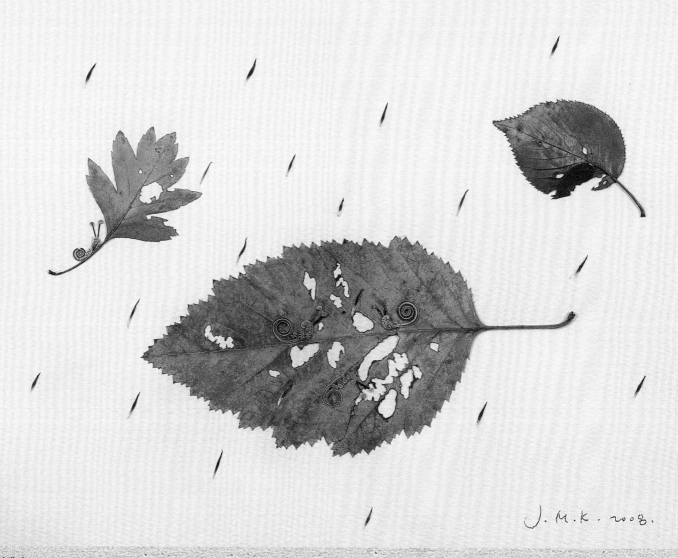

비와 달팽이
때마침 내리는 비와 벌레먹은 나뭇잎이 달팽이와 자연스럽게 조화를 이룬다.

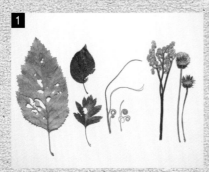

필요한 재료
1 벌레먹은 나뭇잎, 호박덩굴손, 고사리, 지칭개

스케치
2 나뭇잎을 갉아먹는 달팽이들을 앙증맞게 묘사한다.

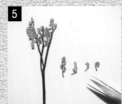

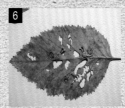

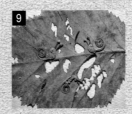

만드는 과정
3 배경지 위에 벌레먹은 나뭇잎 3장을 붙인다.
4, 5 달팽이 몸통을 표현하기 위해 호박덩굴손과 고사리를 분해한다.
6 호박덩굴손·고사리를 이용하여 벌레먹은 나뭇잎 위에 달팽이를 표현한다.
7 비를 표현하기 위해 지칭개 꽃을 분해한다.
8, 9 지칭개의 꽃잎을 이용하여 비를 표현한다. 벌레먹은 나뭇잎 위에도 빗방울이 떨어진다.

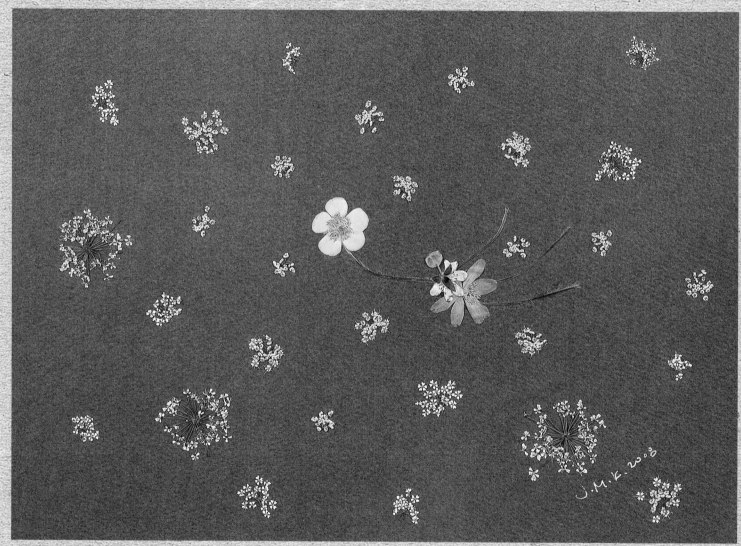

눈꽃 요정
눈 내리는 겨울 밤. 어디선가 눈꽃 요정은 요술지팡이로 소담스런 이야기 꽃을 피운다.

필요한 재료
1 미나리아재비, 노루귀, 섬바디, 전호

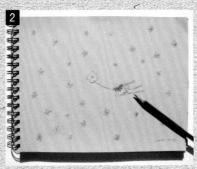

스케치
2 눈꽃 요정과 눈송이 되어 내리는 꽃송이들을 묘사한다.

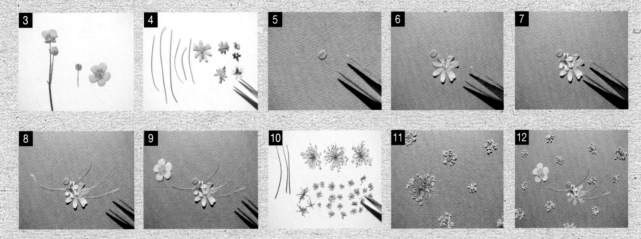

만드는 과정
3 미나리아재비의 작은 꽃봉오리와 꽃을 분리시킨다.
4 노루귀의 꽃송이와 줄기 부분을 분리시킨다.
5 미나리아재비의 꽃봉오리로 요정의 얼굴을 표현한다.
6, 7 노루귀의 꽃의 앞면과 뒷면을 이용하여 요정의 옷을 표현한다.
8 노루귀의 줄기 부분으로 요정의 팔과 다리를 표현한다.
9 미나리아재비의 노란 꽃송이를 이용하여 요정의 요술지팡이를 표현한다.
10 기름나물과 궁궁이는 줄기 부분을 따로 떼어내고 줄기에 붙어 있는 꽃송이 하나씩을 떼어 놓는다.
11, 12 줄기 부분이 제거된 기름나물과 궁궁이의 꽃송이를 이용하여 밤 하늘에 눈꽃을 수 놓는다.